# 문화의 풍경

# 문화의 풍경

저널리스트가 쓴 문화예술론

손수호

열화당

# 풍경(風景)을 적시는 풍경(風磬) 소리

십일 년 만에 책을 낸다. 그동안 변화가 많았다. 2000년 밀레니엄의 엄숙한 순간, 기자생활 십오 년을 넘기던 무렵에 심한 지적 갈증이 일었다. 샘물을 찾아간 곳이 미주리였다. 미국 중부의 한적한 대학도시 콜럼비아에 머문 일 년은 가히 축복이었다. 공부라는 것이 기쁠 수도 있구나, 대학이 썩 괜찮은 곳이구나, 처음 느꼈다. 배우고 익힘에 대한 공자의 말씀을 어렴풋이 이해한 것도 이때였다. 저널리즘 스쿨의 낡은 지하연구실에서 끝없이 읽고, 쓰고, 생각했다.

그렇게 탐구에 빠져 있자니 2001년 같은 대륙에서 발생한 9.11테러가 안개처럼 지나갔고, 이듬해 바다 건너 한국에서 열린 2002 월드컵도 시큰둥하게 넘겼다. 학문의 맛은 그런 것이었다. 약간 달뜬 상태에서 귀국해 공부에 달려들었고, 천신만고 나이 오십에 모교에서 학위를 받았다. 혼자서는 어림도 없는 과정이어서, 많은 분들의 도움을 받았다. 기쁘고 감사한 일이었다. 드디어 진실을 좇는 기자와 진리를 찾는 학자의 길을 나란히 걷게 된 것이다.

이 책은 저널리즘과 아카데미즘의 결합을 추구한 나의 첫 보고서다. 신문사 문화부의 현장기자와 데스크, 논설위원으로 이십오 년이 넘도록 글을 쓰면서 늘 생각한 것은 문화적 품격과 가치였다. 문화란 아직도 정체성이 모호한 개념이지만, 김구 선생이 부르짖은 문화국가론에다 체험적 문화론을 덧붙이면 '격조있고 가치로운 삶의 충만한 형태' 쯤이 되지 않을까 한다.

나는 그 문화의 너른 풍경(風景)에 작은 풍경(風磬) 소리를 내고 싶었다. 오만하지 않으면서 마당을 적시는 각성의 울림을 전하고 싶었다. 은

사(恩師) 이석우(李石佑) 교수님의 과분한 표현을 빌린다면 '겨울 논둑의 서릿발이자 따뜻한 모닥불'이 되기를 바랐다.

책 역시 문화적 품격과 가치에 대해 기준을 제시하는 내용으로 꾸몄다. '도시와 공간의 사색'에서는 사람들이 밀집된 현대 도시의 문화적 정체성을 짚어 보려 했고, '미술의 풍속'은 취재과정에서 맞닥뜨린 화단의 민얼굴을 스케치했다. '문화인, 예술인'은 문화예술계에서 경지를 이룬 주인공과의 내밀한 대화록이며, '문화를 논설함'은 선인들이 남긴 발자취와 국내외에서 전개되는 당대의 문화적 이슈를 저널리스트의 시각으로 비평했다. 이어 '나의 사랑하는 경주'는 나를 길러 준 역사와 향토의 가치를 탐색하면서 나름의 비전을 제시하려 애썼고, '따뜻한 저작권을 위하여'에서는 카피라이트와 카피레프트의 조화를 모색하는 나의 학문적 지향점을 담았다.

그러나 고백하건대, 나의 글 가운데 내 것은 하나도 없다. 손택수 시인은 자신이 지은 시의 저작권에 대해 "구름 5%, 먼지 3.5%, 나무 20%, 논 10%, 강 10%, 새 5%, 바람 8%, 나비 2.55%, 돌 15%, 노을 1.99%, 낮잠 11%, 달 2%(여기에 끼지 못한 당나귀에게 대단히 미안하게 생각함)(아차, 지렁이도 있음)"라고 표현했다. 나도 그렇다. '거인(巨人)의 어깨'가 없었다면 내 눈으로 한 뼘의 전망도 확보할 수 없었을 것이다. 자연과 더불어, 앞선 사람들의 말과 생각과 행위에서 배우고 따 왔다. 책임은 내가 지겠으나, 영광은 그분들의 몫이다.

책을 내는 데 꼬박 이 년이 걸렸다. 그만큼 공을 들였다기보다 힘이 들었다는 뜻이다. 그래도 책을 내는 곳이 친정과 같은 열화당이어서 견딜 만했다. 출판사 주인인 이기웅(李起雄) 선생은 십오 년 만에 원고를 들고 온 나를 따뜻하게 맞아 주셨다. 용장(勇將) 밑에 약졸(弱卒) 없다고, 에디터 정신에 충만한 이수정 조윤형 실장, 사실과 숫자에서 많은 오류를 바로잡아 준 백태남 선생께 감사드린다.

회사와 가족의 고마움도 크다. 소중한 일터인 국민일보와 동료들이 있

기에 나의 글이 세상에 나올 수 있었다. 책을 쓴답시고 늘상 이어지는 휴일의 부재를 말없이 견뎌준 석원, 군대생활을 늠름하게 하고 있는 민제, 여름에 대학생 국토대장정 오백오십삼 킬로미터를 완주한 예운이는 내 기쁨의 원천이다. 이 밖에 일일이 기록하지 않아도 고개를 끄덕여 줄 많은 벗들에게 고개 숙여 인사 드린다.

2010년 가을
서울 여의도에서
손수호

# 차례

# 나의 사랑하는 경주

# 따뜻한 저작권을 위하여

# 도시와 공간의 사색

서울은 메마르고 황폐하다.
한강이 있고 북한산이 있는 이 멋진 도시가
문화의 결핍으로 창백하다.
문화가 없으니 아무리 도시에
메이크업을 해도 화장발이 받질 않는다.
문화는 결코 '건설' 되는 게
아니기 때문이다.

# 문화도시 서울의 조건

## 도심 벨트, 절망의 현장

난 서울이 좋다. 그것도 북촌(北村)을 둘러싼 옛 시가지 주변이 좋다. 지방에서 친구가 와도, 외국에서 손님이 와도 사대문(四大門) 안쪽 좁은 길을 걸으며 이곳저곳을 안내한다. 고궁의 촉촉한 흙길, 정동 길의 호젓함, 인사동을 적시는 묵향. 서울의 숨결을 느낄 수 있는 현장이다.

그러나 고도(古都)의 품격이 없다. 문화도시가 되기에도 불안하다. 서울에 결핍된 '이 퍼센트'는 무엇일까. 그 정체를 찾는 첫 발걸음을 경희궁(慶熙宮)으로 잡는다. 중심가 인근에 이런 만만한 고적(古蹟)이 있다는 것은 행운이다. 궁궐의 정문은 흥화문(興化門). 이름으로 미루어 경복궁(景福宮)의 광화문(光化門), 창덕궁(昌德宮)의 돈화문(敦化門)과 동격임을 알수 있다. 문을 지나 숭정전(崇政殿)에 다다르면 안내판 하나를 만난다.

"처음에는 경덕궁(慶德宮)이라 하였으나 영조(英祖) 36년에 경희궁으로 이름을 바꾸었다. 경희궁은 경복궁을 북궐(北闕), 창덕궁을 동궐(東闕)로 불렀듯 서궐(西闕)이라고 불렀다."

그것이 전부다. 경희궁은 정전(正殿)인 숭정전과 그 부속건물만 달랑 있으니 사실 궁궐이라고 부르기도 민망하다. 내국인도 드물고 외국인은 더욱 희귀하다. 일본인 관광객을 위해 자원봉사하는 할머니의 모습이 안쓰럽다.

경희궁 안내책자를 보면 흥화문에서 금천교(錦川橋)까지 수많은 전각과 회랑을 자랑한다. 그러나 지금 경희궁지에 자랑할 만한 것은 숭정전뿐이다. 나머지 드넓은 자리를 차지하고 앉은 것은 칠천 평 규모의 서울역사박물관이다. 숭정전에서 박물관을 내려다보면 숨이 턱 막힌다. 궁궐복원은 포기했구나!

박물관이 문제는 아니지만 그 위치가 궁궐지(宮闕址) 안이기 때문에 흉물인 것이다. 차라리 관리권을 일찌감치 서울시에서 문화재청으로 넘겼으면 이런 불행은 막을 수 있었을 텐데…. 창경원(昌慶園)의 동물원을 걷어차고 창경궁(昌慶宮)으로 복원한 전례가 떠오른다.

역사박물관이라고 궁궐터를 차고앉아도 괜찮은 건지, 유구(遺構)가 나오지 않았다고 복원을 포기했다가 나중에 결정적인 사료가 나오면 박물관을 헐겠다는 것인지 묻고 싶다. 이 우악스런 박물관 건립을 밀어붙인 곳이 서울시였다.

발길을 덕수궁(德壽宮)으로 옮긴다. 예전에는 경희궁과 덕수궁 사이에 구름다리가 있었다지만, 이제는 좁은 미국 대사관저 골목길로 연결된다. 그 중간에 만나는 옛 경기여고 자리. "이 지역은 미 정부 소유지이므로 허락 없이 차량 및 사람의 출입을 절대 금합니다." 미국 대사관 보안관 명의의 경고판이 붙어 있는 교문과 교정이 흉가처럼 쓸쓸하다.

덕수궁 돌담길을 지나면 서울시립미술관이 나타난다. 옛 대법원 건물

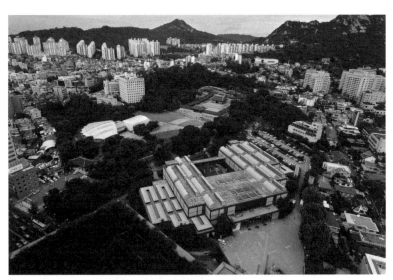

조선의 궁궐은 정궁인 경복궁을 중심으로 동궐(창덕궁)과 서궐(경희궁)의 대칭형으로 구성됐다. 그러나 경희궁은 일제에 의해 무참히 유린됐고, 해방 이후 서울을 역사문화도시로 만드는 과정에서도 외면받았다. 사진 앞쪽의 서울역사박물관에 비해 뒤쪽 경희궁은 아주 왜소하다.

을 개조해 문을 연, 천만 인구의 거대도시에 처음 생긴 시립미술관이다. 그러나 겉만 번지르르할 뿐 버스 한 대 접근하지 못한다. 구두 신은 사람은 미술관 언덕을 올라가다 넘어지기 십상이다. 운영 역시 이 진입로마냥 울퉁불퉁하다. 늘 외부의 힘을 빌려 대형 기획전을 하는 걸 보니 자체 기획력이 의심스럽다.

한국문화의 일 번지 인사동에 가도 마찬가지다. 서울시가 전통문화의 거리로 조성하겠다며 발 벗고 나섰지만 결과는 어떠한가. 전통은 쫓겨나고 묵향의 자리를 상술이 대신한다. 걷고 싶은 거리로 만들겠다며 보도를 새로 깔고 난리를 피웠지만 사람들의 보행은 더 불편하다. '물확'이라고 부르는 돌덩이 때문이다. 사람들은 차에 밀리고 돌덩이를 비키느라 비틀거리는데도 나 몰라라 외면하는 곳, 서울시다.

## 서울의 모마, 희망의 상징

서울은 메마르고 황폐하다. 한강이 있고 북한산이 있는 이 멋진 도시가 문화의 결핍으로 창백하다. 문화가 없으니 아무리 도시에 메이크업을 해도 화장발이 받질 않는다. 문화는 결코 건설되는 게 아니기 때문이다.

여기서 미술관에 희망을 건다. 미술관은 현대도시의 중요한 구성 요소이기 때문이다. 언어의 장벽이 있는 문학이나 시간의 제약을 받는 공연과 달리, 미술은 고정된 장소에서 공동체 문화의 정수를 드러낸다. 사람들은 나라의 과거를 알기 위해 박물관을, 미래를 보기 위해 도서관을, 현재를 알기 위해 미술관을 찾는다. 나라의 상상력과 정신성이 미술관에 집약돼 있다고 보는 것이다.

서울이 본받을 만한 곳은 뉴욕의 모마(MoMA, Museum of Modern Art)와 파리의 퐁피두센터(Centre Pompidou)이다. 뉴욕은 문화의 수도답게 미술관도 많다. 압도적 규모의 메트로폴리탄 미술관(Metropolitan Museum of Art), 록펠러 가문의 애정이 서린 모마, 세계적 프랜차이즈로 뻗어 나가는 구겐하임 미술관(The Solomon R. Guggenheim Museum), 미국

현대미술의 에센스를 담은 휘트니 미술관(Whitney Museum of American Art), 유럽의 사원을 옮겨놓은 듯한 프릭 컬렉션(The Frick Collection)….

이 중 뉴요커들이 가장 좋아하는 곳은 모마다. 맨해튼 오십삼번가에 자리 잡은 이 미술관은 놀랍게도 미국에서 대공황 발생 직후인 1929년 11월 7일에 개관했다. '검은 화요일' 구 일 뒤에 문화의 빛으로 새 시대를 밝히겠다고 나선 것이다.

모마의 컬렉션은 소장품 십오만여 점과 미술자료 삼십만여 점에 이른다. 이 중에는 반 고흐(V. van Gogh)의 〈별이 빛나는 밤〉에서부터 피카소(P. R. Picasso)의 〈아비뇽의 처녀들〉, 마티스(H. Matisse)의 〈춤〉, 샤갈(M. Chagall)의 〈나와 마을〉에 이르기까지 현대회화의 명품들이 석류알처럼 꽉꽉 들어차 있다.

연간 이백오십만 명의 관람객이 모여들어 포화상태에 이르자 2002년부터 이 년간 건축가 다니구치 요시오(谷口吉夫) 등이 참여하는 대대적인 리모델링이 이뤄졌다. 재개관 첫날인 2004년 11월 20일에는 새벽부터 수천 명이 거리를 메운 채 문이 열리기를 기다렸다느니, 일조 원 가까운 보수 비용 대부분을 이사회에서 하루아침에 모아 주었다느니 하는 뉴스들은 부럽다 못해 배가 아플 만한 내용들이었다.

미국에 모마가 있다면 예술의 도시 파리에는 퐁피두가 있다. 현대미술만 취급하고 있는데도 프랑스에서 에펠탑(Eiffel Tower)과 루브르 박물관(Musée de Louvre)에 이어 세번째로 많은 방문객을 자랑한다. 그 이유는 대중의 관심을 이끌어내는 큐레이팅이 뛰어나기 때문이다.

1969년 조르주 퐁피두(Georges J-. R-. Pompidou)는 대통령에 선출되자마자 대중에게 열려 있는 복합문화공간의 건립에 착수했다. 퐁피두는 과거 엘리트 위주의 예술보다 다양성에 기반을 둔 예술의 확장을 지향했다. 1974년 질병으로 퐁피두가 대통령에서 물러나는 바람에 물거품이 될 뻔했으나 자크 시라크(Jacques R. Chirac) 총리가 뒷받침하고 나서 1977년 세계 최초의 복합문화공간이 탄생하기에 이르렀다.

이탈리아 건축가 렌조 피아노(Renzo Piano)와 리처드 로저스(Richard Rogers)가 지은 이곳은 기계를 연상시키는 철골구조물, 차갑고 투명한 유리외관 등이 특징이다. 노출된 파이프는 내장처럼 혼란스럽지만 파란색은 환기구, 노란색은 전선, 녹색은 수도관을 나타낸다. 엘리베이터는 빨간색으로 강조했다. 렌조 피아노는 "박물관의 기존 개념을 야유하고 싶었다"고 말했다. 2000년 밀레니엄을 맞아 도서관, 영화관에 공연장까지 더한 이십일세기형 문화공간으로 거듭났지만, 아직도 중심은 국립현대미술관이다. 건물 사오층을 쓰는 미술관은 현대미술의 대표작 육만여 점을 소장하고 있다.

한국에도 국립현대미술관이 있다. 경기도 과천의 저수지 건너 산자락에 성채처럼 들어앉았다. 1986년 아시안게임과 서울올림픽을 앞두고 급조된 공간이다. 서울에는 리움(Leeum)도 있다. 미술을 애호하는 삼성그룹이 한남동 언덕배기에 공들여 지었다. 그러나 건축물과 컬렉션이 뛰어난 반면, 접근이 어려운 단점이 있다. 나머지 몇몇은 미술관 이름을 달고 있긴 하나 별도로 언급하기가 민망하다.

북촌의 기무사령부 터에 들어설 미술관에 관심이 가는 것은 한국에 제대로 된 미술관이 없다는 상황 때문이다. 새로 미술관을 짓는다는 것은 건축물 하나의 문제가 아니라 전체적인 문화시설의 재배치 및 미술관 정책의 틀의 변화를 의미한다.

여기서 주문하고 싶은 것은 하드웨어 못지않게 미술관의 자율성을 갖추어 달라는 것이다. 도시에 멋들어진 미술관을 지어 놓고 딱딱한 공무원이 수두룩 앉아 있으면 숨찬다. 최소한의 관리만 맡고 운영은 이사회로 돌려, 국민들이 기부하고 참여할 수 있는 길을 터놓아야 한다.

몇 년 전 모마를 찾은 기억이 떠오른다. 수많은 명작 퍼레이드를 즐기고 마지막으로 이층의 긴 소파에서 모네(C. Monet)의 〈수련〉에 흠뻑 취한 뒤 미술관 중정에서 커피 한 잔을 마실 때의 그 충만감이란. 서울 북촌의 뮤지엄 카페에서 차 한 잔 즐길 수 있는 그날이 기다려진다.

# 국회의사당 돔에 태극기를!

촛불집회 때 도심 광장에 모인 야당 국회의원들에게 물었다. "왜 등원을 거부하는가?" 대답이 돌아왔다. "거리에서 직접민주주의의 위대한 부활을 체험한다!" 의회라는 것은 사람들이 길거리에 나오지 않도록 하는 제도 아니던가.

그래서 국회의사당이라는 곳을 가 봤다. 2008년에 헌정 육십 년을 맞았으니 나이깨나 먹었는데도, 허구한 날 욕이나 먹는 국회는 대체 어떤 곳인가. 기록에 따르면 의사당의 행로도 기구했다.

1948년 제헌국회 첫 회의가 열린 곳은 옛 중앙청(구 조선총독부 건물)이다. 육이오전쟁 때는 대구 문화극장, 부산 문화극장, 경남도청 내 무덕전 등을 전전했다. 1954년부터 1975년까지 이십일 년간 서울 태평로 시민회관 별관(현 서울시의회 건물)을 썼다. 의사당이 좁아 새 건물을 짓기로 하고 사직공원, 남산 등 십여 곳을 검토하다 1968년 "통일에 대비하려면 큰 땅이 필요하다"는 이유로 여의도 땅 십만 평으로 정해 1975년 9월 22일 제 구십사 회 정기국회부터 새 의사당에서 열렸다. 지하 일 층 지상 칠 층의 본관은 경회루 석주를 본떠 높이 삼십이 미터 오십 센티미터의 대열주(大列柱)를 세웠다. 스물네 개의 열주는 이십사절기를, 전면의 기둥 여덟 개는 전국 팔도를 상징한다.

이같은 이력을 지닌 의사당이지만, 국민을 대의하는 기관치고 공공성이 빈약했다. 부지만 넓게 차지했을 뿐 의사당 정면을 바라볼 만한 '뷰 포인트'조차 없었다. 정문도 가운데가 아닌 측면에 붙어 있다. 기형적인 구조다. 문을 통과해도 중앙의 공간은 소나무 길이 차지하니 의사당 전경이 잘 잡히지 않는다.

무엇보다 인상을 구기는 것은 초입부터 발견되는 앵벌이의 흔적이다.

건물을 호위하듯 양편에 자리한 해태상은 알려진 대로 해태제과가 1975년에 기증했다. '사악함을 깨뜨리고 바른 것을 세운다'는 이 상상 속의 동물을 따르자는 취지였지만, 조각상의 건립 과정부터 떳떳하지 못하다. 이두 해태상 아래에 묻은 백포도주 일흔두 병은 국회의사당 준공 백 주년인 2075년에 파내기로 했다는데, 그때까지 국회가 얼마나 발전할 수 있을지 모르겠다. 마당 한가운데 자리한 대표적 분수조형물 '평화와 번영의 상' 역시 1978년 한진그룹이 세워 준 것이다. 스스로 세운 것은 본관 좌우측의 '애국애족의 상' 정도다. 국회가 기업의 협찬을 받을 수밖에 없었던 어두운 시절의 기억이다.

권위주의의 잔재도 있었다. 일반 국민이 국회를 찾으면 반드시 건물 뒤편의 출입구를 통해야 한다. 넓은 앞문을 놔두고 개구멍 드나들 듯해야 할 때 느끼는 자괴감이란…. 반대로 방호원(防護員) 서넛이 지키고 있는 근엄한 현관은 국회 식구들만 이용할 수 있다. 직원들은 좌우 회전문을 이용하는 반면, 카펫이 깔린 중앙 통로는 국회의원과 차관급 이상 공무원으로 출입이 제한된다고 한다.

더욱 가관인 것은 현관 코앞에 마련된 주차장이다. 대통령 취임식이 열릴 때 행사장 뒤편으로 보이던 계단 위에는 국회의장, 국회부의장(1), 국회부의장(2), 국회사무총장, 국회운영위원장, 제일야당 대표, 집권여당 대표, 여당 원내대표 등 여덟 자리의 지정석을 표시하는 양철 푯말이 있다. 내가 갔을 때는 사무총장 자리에 서 있는 체어맨 자동차가 시동을 켜 놓고 있었다. 높은 단상에서 단하의 국민을 향해 매연을 뿜는 검은 차의 행렬. 국민에 대한 의원들의 오만을 나타내는 현장이자 국회 경관을 결정적으로 깨는 장면이다.

일반인이 접근할 수 있는 곳은 여기까지. 출입을 차단당해 눈을 올려 보니 돌기둥 사이의 처마에 둥지를 튼 비둘기의 똥이 떨어졌다. 매일 씻어 낸다고 했지만 바닥은 그들의 배설물로 그득했다.

건물을 휘돌아 나오는 길에 비둘기를 찾아 의사당을 다시 보니 하늘로

솟은 청동 돔(dome)이 장대했다. 지금은 국회의사당 건물의 상징처럼 됐지만 애초에 돔은 설계에 없었다고 한다. 설계자들은 '한국적 조형미'를 추구한 데 비해 발주자인 정치인들은 '권위와 위엄'을 원했다. 그 타협점으로 나온 게 돔이었다. '박정희(朴正熙) 전 대통령이 미국 하와이 주(州) 의회 의사당에 반해 돔을 지시했다'거나 '이효상(李孝祥) 전 국회의장이 천주교 신자여서 바티칸 양식을 원했다'는 설이 엇갈린다. 아니면 두 권력자의 주문을 종합할 수도 있었겠다.

우여곡절 끝에 돔을 올렸지만, 이번에는 일부 무속을 믿는 국회의원들이 "돔이 상여 같아 처녀 귀신이 나타난다"며 철거를 요구하기도 했다. 이후 한때는 한국성을 나타내야 한다는 주장이 나와 기와지붕으로 대체하는 안도 논의됐으나 "돔은 이미 국회의 상징이 됐다"는 반론에 밀렸다.

어쨌든 국회의원들의 권위와 위엄을 위해 지름 육십사 미터에 천 톤이나 되는 육중한 구조물을 얹기는 했는데, 어딘가 허전하다. 멀리서 보면 꼭지 달린 호박 혹은 아기용 모기장을 씌워 놓은 것 같다. 돔 꼭대기에 놓을 것이 피뢰침뿐일까.

지인에게 들은 호주 국회의사당 생각이 났다. 1988년 호주 건국 이백주년을 기념하여 시어진 의사당(Parliament House)의 하이라이트는 높이가 팔십일 미터나 되는 국기게양대다. 거기서 늘 바람에 나부끼는 국기가 그렇게 보기 좋더라는 것이다. 인터넷을 뒤져 보니, 사람들이 국기 밑에서 즐겁고 자유롭게 노니는 사진이 많았다. 국민이나 관광객에게 친근한 현장인 것이다.

덴마크 국회의사당도 재미있다. 수도 코펜하겐 중심가에 자리한 의사당은 소박하면서도 고색창연하다. 자전거 주차장도 있다. 특이한 점은 정문의 부조 네 개. 흥미롭게도 이통 두통 복통 치통 등 인간에게 고통을 주는 사통을 형상화했다. 국회의원들은 이 부조를 보며 국민의 고통을 덜어주는 것이 정치의 본령이라는 것을 늘 되새긴다고 한다.

우리도 청동 열 조각이 모인 의사당 돔에 태극기를 달면 어떨까. 미국

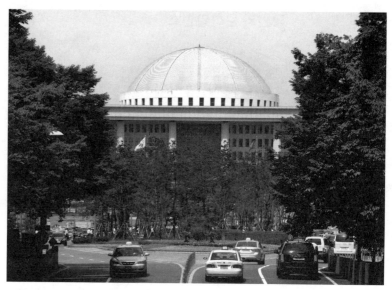

장식물 없이 밋밋한 국회의사당 돔에 캔버라의 호주 의사당처럼 태극기를 달았으면 좋겠다.
한강을 지나면서 저곳이 민의의 전당임을 알 수 있도록. 그러면 국회의원들도
휘날리는 태극기 아래에서 자세를 좀 가다듬지 않을까.

국회의사당이 그렇듯, 돔 형태의 조형물 끝에는 장식물을 설치하는 것이
자연스럽다고 한다. 국회의사당 꼭짓점에 태극기를 걸면 국민통합과 대
의기관으로서의 상징성을 나타내기에 충분할 것이다.

   담장을 무너뜨려 개방된 공간에서 스물네 시간 국기가 휘날리는 국회,
국민의 노고를 생각하는 국회, 스물네 시간 일하는 국회를 바라보며 국민
들이 경의를 표하는 날이 왔으면 한다. 그러면 국회의원들의 애국심도 좀
높아지지 않을까.

# '당인리 문화발전소'

## 한강을 위하여

직장을 서울 여의도에 둔 사람은 두 가지 안복(眼福)을 누린다. 아스팔트를 걷어낸 자리에 꾸민 여의도공원의 초록이 처음이요, 도시를 가로지르며 낭만을 피워 올리는 한강의 물결이 다음이다. 공원 숲에서 피어나는 엽록소의 향훈이 좋고 바람결에 묻어나는 한강의 물 냄새가 싱그럽다. 녹음 짙은 공원을 노닐다가 한강변에 이르러 강바람의 상쾌함을 즐기면 서울이 좋아진다.

그러나 한강의 운치를 결정적으로 해치는 것이 주변경관이다. 한강은 물길 자체로 서울의 자랑인데도 주변 환경이 도와주지 않아 강의 가치가 살아나지 않는다. 한강 유람선을 타고 강줄기를 둘러봐도 거기가 거기다.

육이오 때 포탄 자국이 남아 있는 한강철교와 국회의사당, 그리고 선유도 공원 정도를 그나마 볼거리로 꼽을 수 있을까. 나머지는 기업 이름이 줄줄이 붙은 아파트의 행렬과, 한강르네상스를 거쳤어도 인공의 냄새를 지울 수 없는 호안뿐. 강의 문화와 연결되는 문화가 없다는 얘기다.

그래서 생각해낸 것이 '당인리 문화발전소'다. 당인리(唐人里)는 삼국시대에 당나라 군인이 주둔했대서 붙여진 이름이다. 어릴 적 교과서에서 우리나라가 산업국가로 진입했음을 설명할 때 으레 등장하던 화력발전소 이름으로 유명하다. 지금도 거대한 굴뚝에서 하얀 김을 내뿜으며 매일 전기를 생산하고 있는 곳이다.

그러나 도심에 자리한 발전소이다 보니 언젠가 옮겨야 할 운명이다. 그날이 오면 개발업자들이 몰려들어 얼씨구나 전망 좋은 아파트를 세울 것이 아니라 한국문화의 터빈을 돌리는 발전소를 세우면 어떨까. 물론 당인

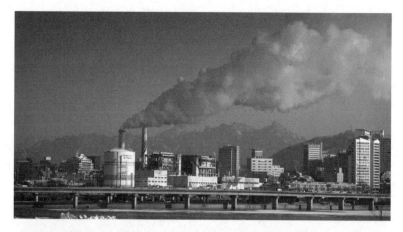

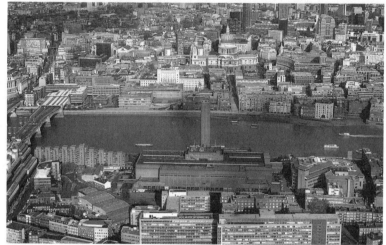

서울 마포 한강변에 자리 잡은 당인리화력발전소(위). 한국 근대화의 역군 역할을 마감하고
문화발전소의 전환을 재촉 받고 있다. 그 모델은 발전소에서 미술관으로 거듭난
영국 런던의 테이트 모던(아래)이다.

리발전소는 아직 가동 중인 시설이긴 하지만 미래의 가치를 따지면 발전
시설보다는 문화시설로서의 가치가 우월하다.

문화에 대한 국민의 수요가 팽창하는 데다 수도 서울의 문화시설이 태
부족이고 보면 큰돈 들여 모뉴먼트적인 건물을 신축하기보다 기존의 시
설물을 고쳐 쓰는 것이 낫다. 첨단보다 유서 깊은 건물을 이용하면 오랜
세월에서 나오는 전통의 힘을 빌릴 수 있다.

대표적인 곳이 프랑스 인상파 미술의 보고인 오르세 미술관(Musée d'Orsay)이다. 1900년 파리 만국박람회를 계기로 세워진 이곳은 모네의 그림에서 확인할 수 있듯 증기기관차 연기 자욱하던 철도역이었다. 그러나 박람회가 끝나고 이용률이 떨어지자 1939년 역사가 폐쇄되고, 한동안 기괴한 시설물로 취급받았다. 그러다가 1970년대 퐁피두 대통령 재임 때 미술관 프로젝트가 발의된 이후 1986년 화려한 부활을 경험한다. 프랑스 정부가 촉망받는 신진 화가들에게 싼 값의 아틀리에로 제공하는 '소나무 작업실'도 과거에 병기창으로 쓰던 곳이다.

사례는 또 있다. 베네치아 비엔날레가 열리는 카스텔로 공원의 아르세 날레(Arsenale) 역시 예전엔 조선소였으나 지금은 벽면 정도만 보수해 전시장으로 쓴다. 영국이 자랑하는 템스 강변의 테이트 모던(Tate Modern) 역시 발전소에서 나왔으니 지금도 굴뚝의 모양을 그대로 살리고 있다. 발전소나 철도역, 병기창, 조선소가 마음먹기 따라 이렇게 훌륭한 문화명소로 탈바꿈한 것이다.

당인리발전소도 어떤 합의를 거쳐 오르세나 테이트처럼 예술 공간으로 변신할 경우, 그곳은 젊음의 열기로 가득 찰 것이다. 신촌과 홍익대 앞에 흐르는, 출구를 찾지 못해 퇴폐와 폭력의 징후마저 나타내는 젊음의 기운이 자연스럽게 흘러들 것이기 때문이다. 부유하는 젊은 에너지를 음습한 지하 공간으로 흘러들게 방치할 것이 아니라 한강변의 문화발전소로 흡수하자는 것이다.

## 수변 문화공간으로 안성맞춤

다행스러운 것은 이창동(李滄東) 장관 시절의 문화관광부가 '이십일세기 새로운 문화의 비전'을 발표하면서 나의 '당인리 문화발전소' 안을 정책 과제로 받아들였고 이명박 대통령의 선거공약에 포함되기에 이르렀다.

그러나 길은 험난하다. 이해관계가 걸려 있는 주체들의 입장이 다른 것이다. 여기서 발전소의 운명을 쥐고 있는 한전이나 정부 쪽에 부탁하고

싶은 게 있다. 당인리의 미래를 놓고 많은 고민을 하겠지만 조직이기주의나 개발의 유혹만은 넘을 수 있어야 한다는 것이다.

서울의 팽창으로 이미 도심으로 편입된 마포지역, 그것도 강변을 낀 삼만육천 평의 금싸라기 땅이 서울 서북부의 문화 명소로 다시 태어나는 것은 현대사의 상징으로 아껴 온 당인리발전소의 아름다운 최후일 것이다.

그러고 보니 여의도에서 강 건너로 보이는 당인리발전소가 더욱 근사해 보인다. 흐린 날이면 뭉게뭉게 피어오르는 김이 감미롭고, 철골로 이루어져 육중한 발전설비는 유명 작가의 설치미술로 보인다.

한강변에서 은은한 조명을 뽐내는 '당인리 문화발전소'. 생각만 해도 기쁘지 않은가. 터빈이 있던 자리에 들어선 도서관에는 책장 넘기는 소리가 사각사각 들리고, 바깥 공연장에서는 예술가와 관객이 어우러지는 소리가 와자지껄하게 들리는 듯하다. 매연을 뿜어 올리던 곳에서 문화의 향기가 흘러나오고, 싱그러운 청년문화가 분출하면 서울 사람들은 더욱 행복해지고, 한강 또한 생기를 얻을 것이므로.

# 한강에 뱃고동 울리면

윗세대 어른들의 뻥은 대단했다.

"고향을 떠나 만주로 가는 길에 압록강변에서 왜놈 순사와 싸워 허리춤의 단검을 빼앗았다. 그 칼로 백두산 호랑이의 목덜미를 콱 찔러 피를 마시고, 가죽은 팔아 노잣돈으로 썼다. 연해주에서는 로스케 아가씨와 사랑에 빠져 살림을 차렸으나 공부하라는 부모님 말씀이 생각나 비 내리는 칠흑의 어둠 속에 오사카행 밀항선을 탔으니…."

그들의 시끌벅적한 수다를 떠올리는 것은 무용담의 진실 여부가 아니라 그 활동 공간의 광대함 때문이다. 삼남에서 출발한 그들은 중국과 러시아를 거쳐 일본으로 이어지는 이동로를 가볍게 밟았다고 했다. 근대적 의미의 출입국 개념이 없던 시대이니 지금과 비교하기는 어렵지만, 반도를 가로질러 아시아 대륙의 국경을 무시로 넘나들었던 것은 사실이었다. 호랑이를 잡았는지, 호랑이에게 잡혔는지는 모르겠지만.

이같은 민족의 기상을 꺾은 것은 분단이다. 남북을 동강 낸 철책은 대륙으로 통하는 국경을 없앴고, 우리의 현대사는 국경에 대한 접근 자체를 금기시했다. 그래서 우리는 국경을 모른다. 국경의 표지를 본 적이 없다. 대륙으로 연결된 반도의 지형을 가졌으되, 북으로 뚫린 길이 막히니 국토는 불구가 되고 말았다. 자연히 발길과 눈길 둘 곳을 잃으니 반도이되 섬나라보다 못한 처지에 빠졌다.

당연히 사람들의 마음과 시야가 좁아진다. 마음이 막힌다. 선조들은 평양에서 북경행 표지판을 보고, 함흥에서 모스크바행 이정표를 읽으면서 생각을 거침없이 키웠으나, 후손의 기상은 한없이 안으로 쪼그라들 수밖에 없었다. 바다와 하늘이 있지만 땅으로 연결되는 국경과는 다르다. 철도와 자동차, 도보로 연결되지 않는 국경은 장막일 뿐이다.

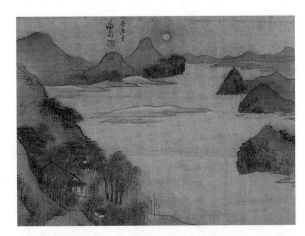

겸재가 1741년에 그린
〈소악후월(小岳候月)〉(위).
보름달 뜨는 밤 소악루
풍경을 담았다.
달 아래 봉우리가
지금의 절두산이다.
오늘날 절두산 주변
모습(아래)과는 판이하다.

유럽을 여행할 때마다 부러운 것 중의 하나가 국경을 자유롭게 넘나드는 것이었다. 독일에서 체코로 넘어가는 곳에 국경 검문소는 없었다. 그저 기차에서 여권을 보여주는 것으로 끝이었다. 이유(EU)라는 공동체를 결성하기 전부터 그랬다. 언어권이 다른 나라의 통행이 국내처럼 자유로우니 사람들의 생각이 얼마나 유연해질까. 미국에서 캐나다로 넘어갈 때도 톨게이트를 지나는 것처럼 쉬웠다.

사실 나는 운하에는 관심이 없다. 그런데도 한강 선착장에는 귀가 솔깃해진다. 거기에 확장된 국경 개념이 들어 있기 때문이다. 여의도와 용산에 세운다는 이 선착장 프로젝트는 단순한 시설 차원을 넘어 국민들의 기

상과 관련된 프로젝트다.

물론 한강의 깊이와 한강 다리의 교각 폭을 들어 허황된 꿈이라는 의견도 있다. 국제선착장에 취항하는 배가 크루즈용 대형 유람선을 전제로 할 경우 그런 비판이 가능하다. 그러나 위그(WIG)선과 같은 새로운 수송수단이 대중화하면 이야기가 달라진다. 위그선은 물에 떠서 가는 비행기이자 선박으로, 공해 배출이 적은 차세대 운송수단이다. 규모도 얼마든지 조절할 수 있다.

여기서 배는 테크놀로지의 진전에 맡겨 두자. 대규모 크루즈가 들어오든, 예전처럼 소금 실은 배가 들어오든, 중요한 것은 한강의 뱃고동 소리다. 서울에서 국경을 체험한다는 것은 휴전선 이후 억눌린 국민의 기개를 펴는 데 그만이다.

그림은 이렇다. 한강에 상하이와 마카오, 칭다오 등 곳곳을 오가는 배가 점점이 박혀 있다. 선박에는 만국기가 펄럭이고, 더러 구성진 뱃고동 소리가 울린다. 공항에 갈 것도 없이 여의도 터미널에서 통관 절차를 밟고 위그선에 오른다. 날렵한 배는 경인 운하와 서해를 따라 미끄러지듯 내달아 네 시간 만에 상하이에 도착한다. 푸둥항에서 출입국 수속을 하고 바로 와이탄으로 걸어 나가 비즈니스를 하고 여행을 즐긴다.

앞으로 한강에 배가 들어오면 서울은 국경을 갖는 동시에 항구가 된다. 서울도 런던이나 토론토처럼 바다와 연결된 내륙항으로 변신하면 도시의 성격이 달라진다. 시민들이 국경을 느끼고 수도가 항구로 바뀌면 나라의 스케일도 달라진다. 바퀴 달린 차로 땅위를 움직일 때의 갑갑함에서 벗어나 역동과 진취의 기상이 나온다. 자잘해진 국민들의 도량도 성큼 커질 것이다.

# 숭례문고(崇禮門考)

2008년 2월 10일 밤. 불꽃이 이튿날까지 타올랐다. 뱀의 혀 모양을 한 화염이 대문을 삼켰다. 지붕이 무너졌고, 사람들의 마음도 무너져 내렸다. 숭례문은 그렇게 소실됐고, 국민들은 국치(國恥)라도 당한 양 오래도록 슬퍼했다.

앞으로 어떻게 숭례문(崇禮門)을 맞아야 하나. 무엇보다 감상의 대상으로 삼아서는 안 된다. 물론 초라한 대문의 행색을 보면 도시의 이정표로 우뚝하던 옛날이 그립지만, 문화재를 과학적이고 이성적이며 역사적인 시각으로 바라보는 자세를 가져야 한다.

먼저 우리는 과학적이었는가. 좀 냉정하게 들려 서운할 사람이 있을지 몰라도 우리는 '국보 1호'의 상징성에 너무 매몰됐다. 사실 문화재가 지닌 운명이란 게 있다. 건조물은 대부분 나무와 돌이다. 나무는 불과 친하고, 돌은 무너지기 쉽다. 그게 속성이다.

나무는 실화나 방화가 아니어도 스스로 몸을 비벼 불을 내기도 한다. 숲이 많은 캐나다에서 자연 발화는 '신의 경제학' 쯤으로 여겨 적극적인 진화를 하지 않는다. 목조문화재의 화재는 막을 수 있는 데까지 막고, 불타면 다시 짓는 게 보통이다.

돌은 풍우에 약하다. 세상에 비와 바람이 있는 한, 석조문화재의 훼손은 어쩔 수 없다. 지구가 스스로 운동을 멈추지 않는 한, 수백 년 전의 지반 위에 세워진 탑비(塔碑)의 변화는 자연스럽다. 균열이 있으면 때우고, 기울면 세우면 된다. 탑 주변에 공익요원을 아무리 배치해도 풍화를 막을 수는 없다. 더욱이 돌에 치명적인 산성비를 어찌하랴. 다보탑(多寶塔)이나 감은사(感恩寺) 탑을 보는 시각은 그래야 한다.

우리는 이성적이긴 했는가. 예를 들어 숭례문 화재 백 일이 되던 날, 불

교계 인사와 무속인들 주축으로 사십구재를 봉행했다. 헌화를 하고 작법무(作法舞, 나비춤)를 추는 등 불교의식이 펼쳐졌다. 무당이 나와 황해도 굿을 하기도 했다. 시민들은 불탄 문을 향해 머리를 조아렸다. 사십구재는 화마의 피해를 당한 강원도 양양 낙산사(洛山寺)에서도 있었다. 사십구재란 무엇인가. 사자(死者)가 저승 가는 길에 사십구일 동안 심판을 받는다는 불교 교리에 맞춰 후손이 극락왕생을 비는 의식이다. 작법무는 명복을 빌기 위해 부처님께 드리는 음악과 무용 공양이다.

숭례문은 불행을 당하기는 했어도 엄연히 살아 있다. 무엇보다 중요 부분은 멀쩡하다. 대문의 핵심이랄 수 있는 홍예(虹霓)가 온전하고, 석축이 건재하며, 지붕도 일층은 기본 라인을 유지하고 있다. 부재 또한 무너져 내리는 과정에서 상처를 입고 소방수를 잔뜩 먹어 그렇지, 잘 건조하면 쓸 만한 것이 많다.

결국 숭례문은 죽지 않았다. 사람으로 따지자면 중상을 입었을 뿐이다. 그런데도 장례를 치르고 사십구재를 지냈다. 치료를 앞둔 부상자 앞에서 곡을 한 꼴이니, 곡을 할 노릇이다. 유교철학이 반영된 대문 앞에서 불교의식을 치른 것도 난센스 아닌가.

역사적 인식도 부족했다. 숭례문은 수많은 문화재 중 하나다. 이게 원래 숭례문인 줄 아는 사람이 많다. 그러나 예부터 문(門)만 있는 도성(都城)은 없다. 원래는 한양을 둘러쌌으나 일제가 길을 내면서 문루로 이어진 양쪽 성곽을 잘라내 버렸다. 그동안 기형을 보면서 원형인 양 착각한 것이다. 이번 기회를 잘 살리면 조선시대 건축물의 원형에 좀 더 다가갈 수 있다.

1890년대에 촬영한 사진을 보면 숭례문은 물론 성곽 안쪽에 댕기머리 어린이들과 지게꾼 등의 인물이 등장하고, 초가지붕을 한 민가의 마당까지 훤히 보인다. 도시의 구성이 지금으로서는 상상할 수도 없을 만큼 오밀조밀하다는 사실을 알 수 있다.

숭례문을 알려 주는 자료에는 사진 외에 지도와 문헌이 있다. 지도는

17세기 말부터 20세기 초까지 서른두 점 정도가 전해지는데, 모두 숭례문을 한양성의 중심 문으로 그리고 있다. 문의 형태가 지금의 우진각이 아닌 팔작지붕 형태도 보이는 것은 화원이 건축전문가가 아니기 때문이리라.

사진과 지도에 비해 덜 알려진 것이 문헌에 묘사된 숭례문이다. 목수(木壽) 신영훈(申榮勳) 선생 팀이 『조선왕조실록』을 바탕으로 조사한 '건축자료집록'에 따르면, 숭례문은 태조부터 고종까지 끊임없이 사료로 등장한다. 대부분은 장소적 의미로 기술되었지만 '노등제'와 '타종식' 등 이벤트로 활용된 대목이 있어 눈길을 끈다.

세종 13년인 1431년 9월의 기록을 보면 "지등(紙燈) 칠백 개를 만들어 숭례문에서 누문, 종루, 야지현, 개천로까지 열 자가량씩 격하여 잇달아 달아 불을 켜서 예배를 행하고, 악공(樂工) 열여덟 명과 승도(僧徒) 스무 명으로 하여금 소리를 내며 즐겼는데, 이를 '노등(路燈)'이라 불렀다"고 적었다. 숭례문 주변에서 흥겨운 연등축제가 열린 것이다.

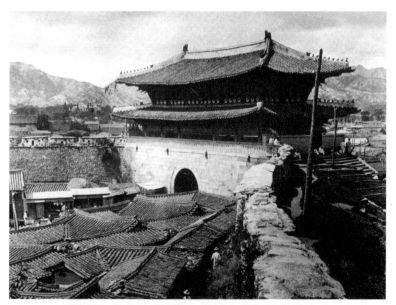

옛 숭례문 주변 풍경. 숭례문은 도성의 안팎을 구획하는 경계이자 수도의 랜드마크였다.
서울을 드나들었던 외국인들은 이곳을 '서울의 정문(Main Entrance, City of Seoul)'이라고 기록했다.

타종식의 연원도 깊다. 중종 31년 실록에는 "경복궁과 창덕궁에서 치는 인정(人定)과 파루(罷漏)가 잘 들리지 않으니 숭례문과 흥인지문(興仁之門)에 종을 달아 널리 들리게 하라"고 돼 있다. 인정은 밤 열 시에 통행금지를, 파루는 새벽 네 시에 통금해제를 알리는 의례다. 그러다가 사 년 뒤 "많은 종이 한꺼번에 울려 혼란스럽다"며 금지시켰으나, 종은 그대로 남아 선조 27년인 1594년에 다시 인정과 파루를 행하게 된다.

이같은 연원을 알고 나면 이번 사고를 기술적인 측면에서 기회로 활용할 수도 있음을 알게 된다. 그 동안 숭례문은 태조 때의 창건과 세종 때의 중건, 성종 때의 중수를 거쳐 1961년부터 1963년까지 대규모 보수공사를 했다. 당시 해체하고 수리하는 과정에 개발연대의 논리에 따라 국보 1호의 모양 갖추기에 급급했다. 성곽을 포기하고 도심의 섬으로 조성하는 데 그쳐 아쉽던 참이었다.

이번에는 그 동안 양성된 문화재 전문 인력을 바탕으로 자귀질 하나부터 전통기술을 사용해 진정한 건축문화의 복원을 기할 수 있다. 대목장이 세 명이나 있고, 단청(丹靑), 제와(製瓦) 등 분야별 전문가가 즐비하다. 더불어 복원과정에 국민들을 참여시켜 문화재의 소중함을 일깨우는 교육의 장으로 활용할 수도 있겠다.

계획대로라면 2013년 새 숭례문이 모습을 드러낸다. 그때가 되면 그 동안 보여 주었던 과도한 슬픔을 잠재우고 새로운 희망의 출발선으로 삼아야 한다. 국보 1호를 예전처럼 단순한 건조물로 덩그러니 세워 두지 말고 '노등제'와 '타종식' 등 문헌과 기록에 남아 있는 전승행사를 재연해 살아 있는 문화재로 거듭나게 했으면 좋겠다.

# 파주의 기적

## 접적지역에서 문화지대로

모든 길은 파주로. 건축가들이 파주에서 한국건축의 실험을 했다. 그리고 미래를 찾았다. 건축이 건설에 종속되는 무거운 관계에서 벗어나 자연과 교감하며 인간을 위한 건축을 구현했다.

그들이 꿈꾼 현장은 파주시 탄현의 헤이리 예술인마을과 교하에 들어선 파주출판도시. 두 곳은 지리적 이웃이면서 정신적 동지나 다름없다. 자유로를 따라 일산 신도시를 지나고도 한참이나 가야 하는 북방. 옛날 용어를 빌리면 '접적지역(接敵地域)' 이다. 긴장의 땅인 만큼 순수했다. 탐욕의 '부동산' 도 아니고, 소유의 화신인 '토지' 도 아닌, 그냥 순수한 '땅' 이었다. 그래서 건축이 싹틀 수 있었다.

땅 주인과 건축가가 의기투합한 것도 그들의 발길을 재촉했다. 건축가들은 세계에서 유례가 드문 북시티를 짓겠다는 출판인들의 열정에 감탄했다. 자본의 논리가 아닌 문화의 틀로 접근하는 그들이 마음에 들었다.

헤이리 예술인마을 역시 출판인들이 주축이 됐다. 이들은 오랜 대결의 땅을 문화의 온기로 녹이자고 말했다. 그러고는 건축가들과 함께 척박한 땅에 문화의 향불을 피워 올렸다. 마을의 성격과 방향을 놓고 머리를 맞댄 이들은 어느새 건축주와 건축가의 관계를 뛰어넘은 문화운동가로서 손을 잡았다.

출판도시에는 국내 유수의 출판사, 인쇄소, 도서유통시설, 쇼핑몰이, 헤이리 예술인마을에는 박물관, 미술관, 극장, 공연장, 갤러리, 서점, 스튜디오 등이 들어섰다. 건축과 출판, 건축과 예술의 어깨동무는 많은 스타 건축가의 이름을 올렸다. 한국의 김석철(金錫澈), 승효상(承孝相), 민현식(閔賢植), 조성룡(趙成龍), 우경국(禹慶國), 서현(徐顯), 미국의 스텐

알렌(Stan Allen), 영국의 플로리언 베이겔(Florian Beigel) 등 국내외 정상급 건축가들이 이 신나는 퍼레이드에 다 참여했다.

특히 헤이리는 이들 건축가들의 꿈의 터전이다. 얼핏 외국어로 들리는 '헤이리'라는 이름은 파주지역의 전통 농요(農謠)에서 따왔다. 당초 땅임자였던 한국토지공사는 1997년 '서화촌(書畵村)'이라는 이름으로 땅을 팔았지만, 출판인들은 여섯 개의 작은 산맥과 그 계곡들로 이루어진 이곳을 국제적인 예술도시로 만들겠다며 대장정의 깃발을 올렸다.

원래 영국 웨일스 지방의 책방마을인 '헤이온와이(Hay-On-Wye)'를 염두에 뒀지만, 출판계뿐만 아니라 영화, 음악, 미술, 연극 등 예술문화계의 다양한 인사들이 가담하면서 '예술마을'로 단위가 커졌다. 주민은 문화예술계 인사들이 대거 들어왔고 씨앗을 뿌린 건축가는 서른여섯 명에 이른다.

그들의 철학은 이렇다. "도시는 단순히 건물들의 나열을 통해 이루어지는 장소가 아니다. 땅 역시 건물이 놓이는 막연한 자연이 아니다. 시간

파주 북시티, 파주출판도시 등으로 불리지만 정식 이름은 '파주출판문화정보산업단지'이다.
출판과 건축이 만나 작은 도시를 세우고, 책의 가치를 공유한다. 이곳 사람들은
샛강과 갈대와 노을을 사랑하는 마음으로 책마을을 키우고 가꾼다.

이 지남에 따라 자연과 인공물은 대립의 관계를 넘어 서로 녹아들어 융화를 이룬다.”

그래서 이들은 수로와 단지 중앙의 늪지를 주축으로 보존될 수 있는 모든 부분을 최대한 자연 상태로 남겨 마을의 정원으로 삼았다. 이를테면 공유면적을 오십 퍼센트 수준으로 높여 공동체정신을 살리도록 했다.

주택은 삼 층 이상 지을 수 없다. 산과 노을을 가리기 때문이다. 집의 담을 치지 않는 대신 경계를 원하면 최소한의 나무를 심는다. 길은 곡선으로 만들어 자동차의 속도를 시속 삼십 킬로미터로 붙든다. 주인들은 건물 뒷면에 반드시 조경을 해 뒤뜰을 만들어야 한다.

하천변 주택은 수양버들이나 수선화 같은 수종을, 산 능선에는 자생종 나무를 심어야 한다. 위에서 내려다보면 집들이 녹색 띠를 두른 것처럼 보이도록 하기 위해서다. 건축 재료는 ‘자연스러움’이 원칙이다. 번쩍번쩍 빛나서는 안 된다. 나무 외벽은 방수목이나 수생목, 철판은 페인트칠을 하지 않은 그대로 사용해야 한다. 벽돌집을 지을 때는 붉은 벽돌은 안 되고 식빵 같은 아주 연한 갈색만 허용된다. 간판은 아주 작게 최소한의 표시로 한다는 등이다. 너무 시시콜콜하지 않느냐는 반론도 나왔지만, 한번 예외를 두기 시작하면 원칙이 무너진다는 생각에 밀고 나갔다.

시설도 문화예술과의 연관성을 따져 건립을 허가한다. 건축위원회를 통과한 건축은 이름만 들어도 정겹다. ‘반짝이는 우물(세계민속악기박물관)’ ‘동화나라(어린이 전문서점)’를 비롯해 그림책박물관, 우표박물관, 종이박물관, 베트남미술관, 동화나라연극관, 시네마서비스, 윤후명(尹厚明) 학숙(學塾) 등. 방송인으로 우리 귀에 익숙한 황인용(黃仁龍)은 음악 마니아답게 여기에 ‘황인용 뮤직 갤러리’를 세웠는데, 작품의 내용은 ‘숲 속에서 음악을 듣는 느낌이 들게 하기 위해 천장을 통해 빛과 주변 숲의 푸르름을 유입할 수 있도록’ 설계했다. 아틀리에를 짓는 조각가 최만린(崔滿麟)의 경우 “어느 날 우연히 그 존재가 발견되지만 오랫동안 그 자리에 있어 왔던 바위 같은 건축”을 주문했다.

이처럼 개성이 강하고 독특한 건물이지만, 모두 마스터 플래너 김홍규(金弘圭)와 건축 코디네이터 김준성(金埈成)과 김종규(金鍾圭)의 지도를 받아 헤이리의 일원이 됐다.

## 출판인들의 열정과 집념

출판도시 역시 한국 건축가들의 집결지다. 1989년 일군의 출판인이 생각을 모았고, 십 년이 지난 1998년 사업이 가시화하면서 오십여 명의 건축가들이 철책이 있는 임진강 변으로 모여들었다. 출판인과 건축가들은 '위대한 계약'이라 명명한 건축계약을 체결한 뒤 민현식, 조성룡, 우경국 등이 강바람을 맞으며 회심의 역작들을 토해냈다. 한국 건축의 새 역사가 씌어지고 있는 이십사만 평 규모의 파주출판도시는 이미 다른 나라 건축학도들의 순례지가 될 만큼 건축의 성지로 명성을 얻고 있다.

북시티에 들어서면 모든 것이 특별하다. 우선 집들의 지붕이 낮다. 어디서든 심학산(尋鶴山)과 한강을 볼 수 있다. 여기에는 경찰이 없다. 길은 한가하고 인적도 드물다. 걸음이 편하다. 곳곳에 갤러리와 북카페가 있다.

이 정도 문화적 힘과 자치력을 확보한 바탕에는 북시티 주민들이 치른 값진 희생이 있다. 이들은 행정법규나 지자체의 고시와는 별개로 스스로 관리지침서를 만들어 지키고, 자체 건축심의위원회를 운영했다. 일종의 '도시의 자경단'이랄까. 출판사 마당에서 삼겹살 파티를 여는 자유를 즐기면서도, 단지 내 상가의 간판이 알록달록하면 철거하라고 데모를 한다. 매운 강바람을 맞으며 허허벌판에 벽돌을 쌓고, 승냥이 울음소리를 들으며 타운을 건설한 주민들의 자부심에서 우러난 행동이다.

파주 북시티 안의 '김동수(金東洙) 고가(古家)'도 출판도시의 아이콘이다. 전북 정읍시 산외면 오공리에 있던 이 한옥의 본채는 국가지정문화재로 보호되고 있는 데 비해, 작은집인 별채는 무너져 내리고 있었다. 이를 장기 이식하듯 소중히 옮겨 출판도시 건설의 정신적 구심으로 삼은 것이다. 반쯤 부서지고 버려진 한옥을 거두어 들여 새 생명을 부여한 것은 척

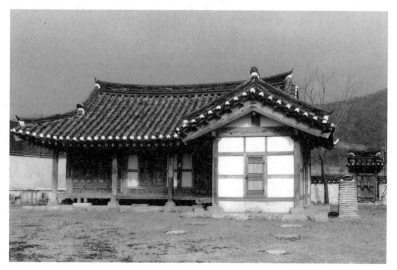

파주출판도시의 '김동수 고가(古家)'. 정읍에서 옮겨 온 이 한옥에는, 우리의 옛것을 계승하면서
미래를 가꿔 나가자는, 전통과 현대가 공존하는 출판도시의 뜻이 깃들어 있다.

박한 땅에 문화의 초석을 세우려는 출판인들의 기도처럼 경건했다.

이들은 도시 안에 호텔을 지으면서 전자 미디어와의 절연을 시도했다. 아시아출판문화정보센터 옆에 문을 연 팔십 실 규모의 게스트 하우스 '지지향(紙之鄕)'의 객실에는 텔레비전이 없다. 일상에서의 격리, 침잠, 사유, 그리고 종이책. 평정의 즐거움이 있는 휴식 문화를 지향하겠다는 것이다.

이들 출판인의 중심에 이기웅(李起雄)이라는 사내가 있다. 도시의 밑그림을 그린 '명함 없는 시장(市長)'이다. 나이 지긋하신 분을 '사내'라고 부른 것은 요즘 보기 힘든 웅성(雄性)을 갖추었기 때문이다.(그러고 보니 이름이 그렇다)

그는 예술서를 전문으로 내는 열화당(悅話堂) 대표로서는 온화한 인상파지만, 출판도시를 건설하는 과정에서는 야수파였다. 아시아센터에 평소에 그가 흠모하는 안중근(安重根) 동상을 들였고, 그가 존경하는 을유문화사(乙酉文化社) 창업자 정진숙(鄭鎭肅)의 호 은석(隱石)을 다리 이름에 붙였다. 새로운 도시에 혼을 불어넣기 위해서다.

모두 그의 강력한 리더십과 카리스마 없이는 불가능한 일이었다. 그래서 얻은 것은 출판도시요, 잃은 것은 위장(胃腸)이었다. 화가 임옥상(林玉相)이 그에게 연탄불 그림을 선사하면서 한마디 적은 글이 있다. "각박한 세상살이, 제 한 몸 태워 훈훈한 온기를 만들어 주는 연탄처럼."

이기웅은 그동안 독한 가스를 맡으며 정말 많은 연탄불을 피웠다. 오랫동안 그의 인품을 따르는 나로서는, 이제 출판도시라는 화덕에서 한 걸음 비켜나 카르티에-브레송(H. Cartier-Bresson)의 사진집을 들고 활짝 웃음 짓는 열화당 주인의 모습이 보고 싶다.

# 소록도, 문화유산의 보고

한반도의 남단인 전남 고흥군 도양읍의 녹동항(鹿洞港). 남도의 선창은
남루하지만 건너편의 소록도(小鹿島)가 있어 활기가 남았다. 한때 노역에
신음하던 한센병 환우들이 탈출하여 몸을 던지던 바다는 간척사업 끝에
코앞에 다가서 왕복 뱃삯 천 원짜리 철선이 오가더니 이젠 번듯한 다리까
지 놓였다.

국립소록도병원. 한센병 환자의 진료 및 보호를 위해 1916년에 문을
연 이곳은 현대 의료사(醫療史)의 영욕을 고스란히 간직한 곳이다. 도선
장에서 병원으로 이어지는 길은 나무가 우거졌고, 마을마다 아름다운 경
관을 자랑했으며, 건물은 대부분 붉은 벽돌로 지어졌다. 그만큼 고통 겪
은 자의 수고로움도 눈에 밟혔다.

이 모든 것이 성치 않은 환자들의 손에 의해 완성됐고, 그 과정에 펼쳐
진 강압의 역사는 이청준(李淸俊)의 소설「당신들의 천국」이 눈물겹게 묘
사하고 있다. 그들이 누구인가. 그저 약으로 고칠 수 있는 피부질환을 앓
았는데도 세상의 시선은 얼마나 가혹했던가. 발병이 확인되자마자 가족
과 고향을 떠나 깊은 산중에 찾아든 그들은 격리와 배타의 서러움에 울부
짖다가 어느 날 낙엽처럼 사라지곤 했다. 신이 내린 시련보다 인간의 형
벌이 더 가혹했던 것이다.

그래서 소록도는 그들에게 무엇과도 바꿀 수 없는 소중한 삶의 보금자
리였다. 크고 작은 갈등 속에 부대끼면서도 한데 모여 기쁨과 아픔을 나
누었다. 부지런히 몸을 움직여 백십삼만 평 섬을 작은 천국으로 만들어
놓았거니와, 지금은 연간 육십만 명이 찾는 관광지가 됐으니, 세월의 변
덕인가, 세상의 변화인가.

기록을 들춰 보면, 소록도의 분위기는 병원장의 캐릭터에 따라 확연히

달랐다. 일제강점기에 문을 연 탓에 초대부터 오대까지 일본인이 병원장을 맡았다. 모두 나름대로 구라사업(救癩事業)에 힘썼으나 이대 원장 하나이 젠기치(花井善吉, 1921-1929년 재임)와 사대 원장 스오 마사스에(周防正季, 1933-1942년 재임)의 극명한 삶이 주민들에게 회자된다.

먼저 하나이. 일본 황실의 아마테라스 오미카미(天照大神)를 숭배토록 한 초대 아리카와 도루(蟻川亨) 원장과 달리 한국의 풍습과 전통을 존중했다. 자유로운 취사를 허용하고 신앙의 자유를 보장했다. 소학교를 설립해 교육에 힘썼고 오락시설을 확장했다. 일본인이면서도 민족을 초월한 사랑으로 원생들의 삶의 질을 높이는 데 앞장섰다.

감동한 환자들이 돈을 모아 창덕비(彰德碑)를 세우고자 했으나 본인이 사양해 미루다가, 그가 과로로 순직하자 그 이듬해에 세웠다. 이야기는 여기서 끝나지 않는다. 원생들은 해방 후 이승만(李承晩) 정권이 일제 잔재를 청산하는 과정에 창덕비가 훼손당할까 걱정이었다. 그래서 생각해 낸 것이 땅에 묻어 두는 것이었고, 오일륙 이후 대일 감정이 어느 정도 풀리자 발굴해 다시 세웠다. 그를 향한 소록도 사람들의 사랑은 극진했던 것이다.

스오 원장은 달랐다. 의사이면서도 건축에 상당한 조예를 가진 그는 소록도를 세계적인 요양소로 만들겠다는 야심이 있었다. 지상낙원에 대한 꿈을 심어 줘 환자들의 노동력을 얻어 냈고, 많은 건물을 지어 냈다. 도주하는 자를 감시하기 위해 엄동설한임에도 바위투성이의 낭떠러지에 순찰도로를 개설하기도 했다. 욕심은 끝이 없어 급기야 자신의 동상을 세우는 작업에 착수한다. 환자들은 삼 개월분의 임금을 건립 기금으로 바쳤다. 노동을 못하는 중증 환자들은 배급 식량과 의복을 팔아서 돈을 냈다.

고통은 동상 건립으로 끝나지 않았다. 그는 매월 20일을 '보은감사일'로 삼아 전 원생들이 자신의 동상에 참배케 했다. 비극은 이 년 후 발생한다. 스오 원장이 자신의 동상 앞에서 살해당한 것이다. 그에게 칼을 꽂은 환자 이춘상은 이렇게 말했다. "너는 환자에 대해 무리한 짓을 하였으니

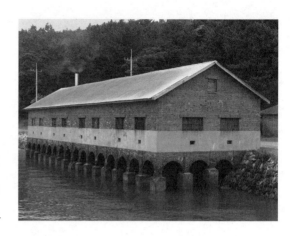

소록도 갱생원의 식량 창고. 온도와 습도를 조절하기 위해 물가에 세워졌다. 한센병 환자들이 스스로 땀 흘려 찍은 벽돌로 창고를 지으면서 멋스런 아치 기둥을 만들었다.

이 칼을 받아라!" 동상은 내려졌고, 그 자리에 소록도 병원 개원 기념탑이 들어섰다.

소록도는 신산한 삶의 흔적이 곳곳에 널브러진 유폐의 땅이었지만, 이젠 문화유산의 보고로 바뀌었다. 환자들의 고달팠던 삶은 그 자체로 소중한 가치를 지녔기에 검시실, 감금실, 사무본관 및 강당, 만령당, 식량 창고, 신사, 등대, 녹산초교 교사, 성실중고 교사, 원장 관사 등이 66-75호까지 차례로 번호를 부여받았다. 따라서 섬을 한 바퀴 도는 것은 문화재 순례의 길이기도 하다.

검시실(66호)에서 갱생원 원장 관사(75호)에 이르는 문화유산 가운데 눈길을 끄는 곳이 식량 창고(70호)다. 하역과 보관의 편의를 위해 해변에 지어진 이 창고는, 정면을 제외한 삼면이 바다에 면한 독특한 건물이다. 예순여덟 개 기둥의 배치가 간결하고 기둥과 기둥을 연결한 아치는 견고한 느낌이다. 통풍 기능이 뛰어나 실내에 습기가 차지 않고 음식물이 쉬 상하지 않는다고 한다.

그러나 섬 안의 많은 건물이 그러하듯 식량 창고 또한 환자들이 밤낮으로 벽돌을 찍어 백이십 일이라는 짧은 기간에 완공했다는 고단한 내력이 있다.

검시실과 감금실(67호)은 건축적 가치보다 서러운 사연으로 방문객의

가슴을 저미게 하는 곳이다. 이 중 감금실은 재판도 없이 환자를 구금하고 체형을 가하던 곳이며, 바로 옆의 검시실은 단종(정관수술)의 현장이다. 단종이라니! 기록에 따르면 감금실에 수용된 환자는 출감할 때 한센병을 절멸해야 한다며 검시실로 끌려가 강제로 수술을 받았다.

현재 검시실에는 결박 기능을 갖춘 해부대가 말없이 한 시대의 악행을 증언하고 있다. "그 옛날 사춘기에 꿈꾸던 / 사랑의 꿈은 깨어지고 / 여기 나의 25세 젊음을 / 파멸해 가는 수술대 위에서 / 내 청춘을 통곡하며 누워 있노라…." 이동(李東)이라는 청년 환우가 겁박에 못 이겨 메스를 받은 뒤 읊조린 시 「단종대」의 한 구절이다.

소록도에는 이 밖에도 식민제국의 자취를 보여주는 신사(神社)가 거미줄이 늘어진 황폐한 모습으로 남아 있으며, 일만삼백예순다섯 명의 위패가 봉안된 만령당(萬靈堂), 녹산초등학교 및 성실중고등학교 교사 등이 슬픈 역사를 지키고 있다. 등록문화재는 아니지만 중앙공원의 구라탑(救癩塔)과 한하운(韓何雲)의 「보리피리」가 새겨진 바위, 벽돌공장 터도 명소라면 명소다.

그러나 긴 순례의 길을 마치고 나면, 잡초와 이끼 속에 방치된 문화유산의 잔영이 눈에 아른거린다. 소중한 역사 현장을 저렇게 방치해도 괜찮은가, 지정과 보존을 한 묶음으로 진행할 수는 없는가, 문화재 당국의 손길이 너무 먼 곳에 있는 것이 아닌가.

사륜 구동차를 몰고 지나가던 한 환자의 퉁명스런 말도 귓전을 떠나지 않았다. "밤낮 조사만 하면 뭐해? 만날 저 모양인데!" 그도 한때는 건강인을 대할 때 다섯 걸음 이상 거리를 유지했을까. 말할 땐 얼굴을 사십오 도 옆으로 돌리고, 손으로 입을 가렸을까. 짠한 물결이 가슴에 흘러내린다.

관리와 함께 또 하나의 문제는 미래의 소록도 모습이다. 많을 때는 육천삼백여 명이 함께 생활하던 곳이지만, 해가 갈수록 환자는 줄어들어 2009년엔 육백 명 정도만 남아 있다. 평균 연령 칠십오 세. 이곳 역시 닭울음뿐, 아이 울음 끊어진 지 오래다. 십 년 정도 지나면 일곱 개 마을 모

두 빈집만 남을 테니 섬은 자연스레 공도(空島)가 된다.

사람이 없는 섬을 어찌할 것인가. 대안은 역사문화 유적지로 가꾸는 것이다. 이곳은 일곱 개의 개신교 교회당과 두 개의 천주교 성당, 한 개의 원불교 교당에 소속된 종교인들이 환자들에게 희망의 등불을 켠 성지이기도 해, 역사와 신앙이 어우러진 문화지대로 존속할 힘이 있다.

그래서 환자들이 모두 먼 길을 떠난 나중에는 붉은 벽돌이 소중한 역사의 경험을 전하고, 아기 사슴이 풀밭을 뛰놀며, 파도소리 아름다운 역사공원이 됐으면 좋겠다.

# 울산이 '고래도시'라고?

「그대 눈 속의 바다」라는 가곡이 있다. 울산에서 활동한 최종두(崔鍾斗) 작시에 우덕상(禹德相) 작곡의 힘찬 노래다. "고래 고기 두어 쟁반 쐬주 몇 잔… 시와 인생 자유가 살아 튀는 장생포… 은비늘 번쩍이는 그대 눈 속의 바다…." 나는 이 노래를 들을 때마다 장생포(長生浦) 앞바다에 고래 떼가 출몰하는 것 같아 가슴이 뛴다.

고래는 인간에게 꿈과 이상을 선사한다. 그러나 사람들은 고래를 잘 알지 못한다. 푸른 바다 위를 치솟는 고래를 사진이나 영상으로 접했을 뿐 실물을 보기 힘들기 때문이다.

고래에도 종류가 많다. 통상 몸길이가 사 미터 이상이면 고래라 부르고, 그 이하면 돌고래다. 길이 삼십삼 미터, 몸무게 백구십 톤짜리 대왕고 래부터 일 미터 안팎의 쇠돌고래까지 팔십여 종이 산다. 고래를 먹는 오르카(범고래), 적도에서 남극까지 여행하는 험프백(흑등고래), 카나리아 처럼 노래하는 벨루가(흰돌고래)도 있다. 우리 바다엔 돌고래류 십삼 종 등 삼십사 종이 분포한다. 맛으로는 밍크고래가 좋다. 시중에 많이 나도 는 돌고래 고기는 특유의 냄새가 난다.

요즘 고래 이야기가 자주 등장한다. 울산시는 고래 테마도시를 만들기로 작정하고 장생포에 '고래잡이 옛 모습 전시관', 대왕암 주변에 '고래 생태 체험장'을 짓는다. 2009년 4월부터는 관경선(觀鯨船)을 운항하며 고래 떼 구경을 상품화했다. 이 고장 출신 신격호(辛格浩) 롯데그룹 회장 이 내놓은 기부금 일부로 고래상을 세우며, 고래를 소재로 문화 콘텐츠도 제작한다.

울산시는 고래가 도시의 정체성을 세우는 데 적절하다고 판단하는 모 양이다. 1970년대 중화학공업 육성정책에 따라 성장한 도시는 공해에 찌

든 잿빛 이미지가 강했던 것이 사실이다. 이후 환경 개선을 위해 혼신의 노력을 기울인 끝에 울산의 젖줄인 태화강에서 수영대회를 열 정도가 됐다. 전국 최대 규모의 도심공원을 만들기도 했다. 그래도 허전해 찾아낸 컨셉트가 고래도시다.

울산과 고래의 관계는 각별하다. 지리로는 장생포라는 항구가 살아 있고, 시간으로는 반구대(盤龜臺) 암각화(국보 285호)라는 선사 유적으로 연결돼 있다. 장생포는 고래잡이가 시작된 근대 이후부터 개체 보호를 위해 중단된 1986년까지 한국 포경업의 거점이었다. 고래박물관과 고래연구소도 있다. 지금도 어망에 잘못 걸린(혹은 걸린 것으로 위장된) 고래가 이곳에서 유통된다.

장생포의 뿌리는 반구대로 거슬러 올라간다. 예전에는 장생포의 파도가 반구대 암벽을 때렸을 것이니, 그 기나긴 물길을 헤집던 고래 떼의 유영이 장관이었을 것이다. 그 증거가 암각화다.

부산에서 경주로 이어지는 국도 중간쯤에 반구대 가는 길이 나온다. 여기서 언덕 너머 일 킬로미터 남짓 지나면 범상치 않은 경관과 마주친다. 울주군 언양읍 대곡리. 신라 화랑(花郞)이 무예를 닦고, 귀양 간 정몽주(鄭夢周)가 귀를 씻던 곳이다.

연화산(蓮花山)에서 뻗어 나와 겹을 이룬 봉우리들이 그야말로 연꽃이다. 주변의 기운 또한 예사롭지 않다. 민가의 개가 짖는다. 소리는 골짜기를 한 바퀴 돌아 다시 개의 귓전을 때리니, 개는 더욱 높이 짖어대며 하루 종일 산 속의 제 친구와 논다.

이곳이 외부에 노출된 것은 1971년 성탄절 전날이다. 동국대 문명대(文明大) 교수가 이끄는 불적조사단이 하천을 따라 마애불을 찾고 있었다. 겨울철 갈수기여서 수심은 얕았다. 물길을 따라 내려가던 조사단은 폭 십 미터, 높이 삼 미터의 수직 바위 면에서 이상한 무늬를 찾아냈다. 꼬물꼬물 낙서 수준이 아니라 새기거나 갈아서 만든 바위그림이었다. 선사시대 암각화! 한국 최초의 기록문화가 모습을 드러낸 순간이었다.

반구대 암각화는 한국 기록문화의 출발점이다. 바위그림이 새겨진 대곡리 계곡은
더없이 아름답지만 암각화는 물에 잠겼다 나왔다를 반복하니, 원형을 잃을지도 모른다.

여기에는 고래 아홉 종 쉰여덟 점을 비롯해 동물과 인물 그림, 선단을
지어 고래를 잡는 어로 장면 등 이백아흔여섯 점이 새겨져 있다. 반구대
암각화 가운데 작살 맞고 있는 고래는 세계에서 유일해 문화재적 가치가
아주 높다고 한다. 이후 본격적인 연구 결과 신석기 시대의 암각화로 밝
혀졌고, 곧 국보 285호로 지정됐으며, 한국미술의 시원(始源)으로 국사
교과서에 수록됐다.

이 암각화가 사라질 위기에 놓였다. 본래 지상에 노출돼 있다가 1965
년 울산지역 식수와 공업용수 공급을 위해 사연(泗淵) 댐을 축조한 이후
일 년에 칠팔 개월 동안 수중에 잠기게 된 것이다. 물살과 이끼에 시달리
다 보니 원형이 망가지는 것은 당연하다.

여기에다 연구자들이 탁본을 뜨는 과정에서 이끼를 제거한다며 쇠솔
을 쓰고 먹방망이를 두드리니 그림 속 동물들이 비명을 질렀으리라. 한
대학박물관은 모형을 뜬다며 바위 표면에 왁스를 칠하기도 했다. 최근에
는 서울대 석조문화연구소가 풍화상태를 파악한답시고 슈미트 해머라는
쇠망치로 백여든아홉 곳을 두들겼다는 보도가 나왔다. 어이없는 문화재

수난이다. 갈수기에 찍은 사진을 보니 이게 과연 한국 최고의 문화재인가 싶을 만큼 흉측했다.

사정이 이런데도 '고래도시' 울산은 물속의 암각화를 외면하고 있다. 중앙정부의 권고도 귓등으로 듣는다. 문화재위원회는 훼손의 진행을 중단시키기 위해 일단 댐의 수위를 낮출 것을 권했고, 국토해양부도 울산시가 재정을 분담한다면 인근 밀양 댐의 물을 쓰도록 힘쓰겠다고 밝혔다.

물론 울산시가 막무가내로 문화재를 방치하는 것은 아니다. 상류의 수로를 옆으로 빼는 방법으로 암각화를 살리겠다는 것이다. 그러나 그럴 경우 거대 구조물이 들어서게 돼 주변 경관을 해치는 것은 불문가지다. 돈이 없는 것도 아니다. 울산시 예산은 대전시보다 많으며, 해마다 예산 증가율은 전국 최고에 이른다. 마음만 먹으면 식수도 해결하고 국보도 살리는 길이 있음에도 지역주의(local-sectism)에 빠져 고집만 피우고 있는 것이다.

고래의 전설이 담긴 유적을 물속에 둔 채 '고래도시'를 외칠 수 있을까. 고래고기 안주 삼아 「그대 눈 속의 바다」를 부를 수는 있을까. 울산시가 국보를 잃은 뒤 땅을 칠 만큼 우매하지는 않을 것이다. 더 이상 '졸부도시'로 욕먹기 전에 암각화를 살리는 데 앞장서야 한다. 이처럼 고래고래 고함치는 것은 나도 그쪽 까마귀만 봐도 반가운 인연 때문이다.

# 미술의 풍속

화가들은 시를 읽지 않는다.
시 속에 화제(畵題)가 있는데도 그렇다.
시인들은 그림을 고급한 예술로 치부한다.
일부 인기 화가에게나 적용되는 그림 값을 보고
귀족 예술로 여기며 경원(敬遠)한다.
문인과 묵객은 언제 만날 수 있을까.

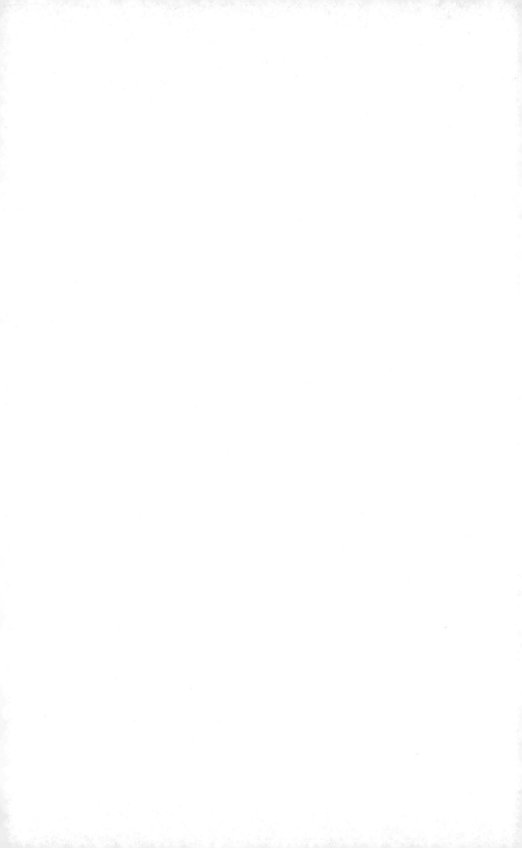

# 간송미술관 화장실

「보화각 설립 70주년 기념전」은 2008년 10월 12일부터 26일까지 열렸다. 개관 첫날인 일요일 오전 열 시 문을 열기도 전에 서울 성북동 간송미술관(澗松美術館)은 인파로 붐볐다. 미술관 입구에는 두 종류의 줄이 있었다. 하나는 전시장 입장을 기다리는 줄, 하나는 화장실 기다리는 줄. 둘다 장사진이었다.

전시장은 명품들로 그득했다. 겸재(謙齋)와 추사(秋史), 사임당(師任堂), 관아재(觀我齋), 능호관(凌壺觀), 표암(豹菴), 석봉(石峯), 안평대군(安平大君) 등 조선조 서화계 올스타의 작품 백여 점이 미술관을 화려하게 수놓았다. 그 중에서도 마침 당시 인기리에 방영 중이던 드라마 「바람의 화원」에 나오는 혜원(蕙園) 신윤복(申潤福)의 〈미인도〉 앞에서는 관람객들이 움직일 줄 몰랐고, 〈단오풍정(端午風情)〉 앞에는 아이들이 코를 박고 있었다. 사람들의 볼과 볼이 닿을 정도였고, 옆 사람끼리 입김까지 나누었다. 대중을 파고든 혜원의 힘인지, 드라마 속의 주인공 문근영의 힘인지 분간하기 어려웠다.

미술관 측은 첫날 이만여 명을 비롯해 이 주일간 이십만 명 정도가 들었다고 밝혔다. 블록버스터! 하기야 2004년 「대겸재전(大謙齋展)」에도 십만이 몰렸으니, 드라마 영향 이전에 우리 전통문화에 대한 관심 혹은 간송 큐레이팅에 대한 신뢰의 반영으로 볼 수 있다. 명작을 감상하려면 이 정도 행렬은 감수해야 하리라.

문제는 화장실 앞에 선 두번째 줄이다. 이 대형 전시를 여는 미술관의 화장실이 일층에 한 곳뿐이다. 화장실은 남녀 구분이 없고, 그나마 쪼그려 앉아서 일을 보는 양변기 하나와 남성용 소변기 하나가 전부다. 숲은 우거졌으되, 새 한 마리 앉을 곳이 없는 것이다. 아무리 공짜라지만 사람

1938년의 보화각(葆華閣). 간송미술관의 전신이다. 초창기에는 정문으로 출입하다가
지금은 땅이 잘려 나가 옆구리를 돌아야 입구에 닿는다. 한국미술의 보고인 이곳이
좀 더 개방적으로 운영됐으면 좋겠다는 의견이 있다.

을 불러 놓고 기본적인 편의를 제공하지 않아도 괜찮은 것인지.

이쯤 해서 간송미술관이 안고 있는 과제를 한번 짚어 볼 만하다. 오래
전부터 간송에는 덕담만 넘쳤다. 실제로 간송의 힘은 대단하다. 전형필
(全鎣弼) 선생의 문화재 수집에 관한 전실에서 시작해 사재를 털어 세운
보화각(葆華閣), 『훈민정음 해례본』과 청자상감운학문매병(靑磁象嵌雲鶴
文梅瓶) 등 국보와 보물급 문화재만 이십여 점에 이르는 컬렉션, 매년 봄
과 가을 정기전을 오랫동안 이어온 전통, 그때마다 『간송문화(澗松文華)』
라는 도록을 발간해 온 학문적 엄격성, 여기에다 최완수(崔完秀) 학예실
장의 카리스마까지 더해져 비평의 무풍지대에 놓였었다.

한국에 머문 외교관들도 요란뻑적한 '하이서울 페스티벌' 보다 간송의
정기 전시회를 더욱 기억한다고 한다. 물론 외국 공관이 즐비한 성북동의
지리적 이점도 있었겠지만, 그들로서는 한국의 전통문화를 가장 잘 접할
수 있는 귀한 기회였으리라.

그러나 간송미술관도 새로운 위상을 모색해야 할 때라고 본다. 앞서 화

장실 문제를 언급했듯, 공간문제부터 점검해 봐야 한다. 칠십 년 전의 건물은 어느 정도 안전할까. 철근 콘크리트로 지어진 건물은 아파트로 치면 재건축 대상이다. 한꺼번에 수백 명이 이 좁은 곳에서 밀고 밀리면 안전사고가 나지 말라는 법이 없다.

미술관의 외벽이나 바닥, 창틀 등은 육안으로 봐도 노후함이 역력하다. 유리는 얇은 옛날 '가라스(glass)' 그대로였다. 유리 케이스에 넣어진 전시시설이나 조명, 항온항습 시설도 제대로 갖추어졌는지 의구심이 일었다. 혜원의 〈미인도〉만 하더라도 치마에 칠해진 쪽빛은 아주 예민해 특별한 보호가 필요한데도 전시기간 중 전등과 태양광에서 자유롭지 못했다.

소장품의 안전도 중요하다. 간송미술관 수장고는 이곳에서 수년 간 공부한 사람도 구경하지 못하는 요새로 알려져 있다. 여기에 몇 점이 수장돼 있는지, 수장상태는 어떤지 한 번도 공개적으로 논의된 적이 없다.

또 하나. 간송미술관의 개방원칙을 재고할 필요가 있다. 간송은 일 년에 봄 가을로 보름씩 두 차례 개방하는 것 빼고는 출입금지 지역이다. 상설전이 없다는 이야기다. 대신 정기전의 입장료는 없다. 여기서 계산이 나온다. 보통 간송 정기전의 수준을 보면, 입장료 일만 원 이상의 가치가 있다는 게 정설이다. 여기에 십만 명을 잡으면 입장료 수익 십억 원을 포기한다는 결론이다.

이같은 상황에서도 간송미술관이 기존의 운영방침을 고수하는 것은 간송 선생의 유지에 충실하려는 순수한 의지의 발로라고 본다. 또 간송미술관 특유의 문화가 가세했을 것이다.

여기에 하나의 사례가 있다. 간송미술관은 2004년 5월 「대겸재전」이후 문화예술위원회가 선정하는 상금 일억 원짜리 '올해의 미술상' 최종후보에 올랐다. 심사위원들이 상금의 향후 용도를 물었다. 여기에 간송 측은 '화장실 보수'를 내세웠다. 결과는? 무산됐다. 상의 목적과 사용 목적이 다르다는 이유였다.

간송미술관은 임권택(林權澤) 감독이 영화 〈취화선〉을 찍으면서 장승

업(張承業)의 그림 그리는 장면의 촬영 요청을 받았으나 보기 좋게 거절했다. 전통을 지키려는 자존심의 연장선상이리라.

이 때문에 간송미술관의 일을 밖에서 이러쿵저러쿵 이야기하는 것이 조심스럽다. 더구나 간송이 그동안 쌓아 온 공적을 감안하면 더욱 그렇다. 그렇다고 하더라도, 미술관 소유이면서 동시에 민족의 자산이기도 한 문화재들이 좋은 환경에 있어야 하는 것 또한 우리의 관심사다.

간송미술관을 간송기념관으로 꾸미고, 소장품은 국립중앙박물관의 특별전시실로 옮기는 것이 좋다는 이야기가 나오는 것도 이 때문이다. 국가가 할 일을 민간이 수행한 공로, 우리나라 민간미술관의 효시가 된 역사적 업적에 대해서는 별도의 평가와 보상이 있어야 마땅하다.

간송미술관의 미래는 이제 개별 미술관의 차원을 넘어 우리 시대의 과제로 터놓고 이야기할 때가 된 것 같다.

# 그림과 부동산

어느 쪽을 편들 생각은 애초부터 없다. 미술계는 예부터 시끄러운 동네다. 고질적인 분파주의, 반복되는 가짜 시비, 공모전을 둘러싼 불미스러운 잡음이 많다. 화상들도 갤러리 건물은 쭉쭉 올리면서도 공공의 문제는 외면했다. 사회 공헌도 약하다. 태안 앞바다에 둥둥 뜬 기름이 해안을 덮쳐 수백만 국민이 달려갔을 때, 거기서 화가 혹은 화랑의 이름은 보지 못했다. 책임있는 직능인으로서의 역할에 소홀하다는 비판을 면키 어렵다.

그러나 미술품 양도세는 다르다. 어쩌다가 부동산에나 매기는 양도세 폭탄을 그림에 매기게 된 것일까. 화가들도 그림을 판 만큼 소득세를 내고 화랑도 높은 소득표준율을 적용받고 있는데.

미술품 양도세는 컬렉터를 대상으로 한다. 이 때문에 직접 세금을 내지 않으면서도 그림 그리는 사람이 더 애태우게 된다. 작품 매입이 종합과세의 자료가 된다면 누가 편히 그림을 사겠느냐는 걱정이다. '대작'은 사라지고 과세의 그물에서 벗어나는 소품들만 양산될 것이라는 전망도 나온다. 결국 양도세는 컬렉터의 숨은 세원(稅源)을 포착하기 이전에 작가들을 말려 죽인다.

정부가 내세운 조세 형평의 논리는 너무 빈약하다. 주식 매매를 통해 돈을 챙겨도 세금을 매기지 않는 것은 자본시장 육성이라는 명분 때문이다. 비과세 상품은 또 얼마나 많은가. 무엇보다 위험한 것은 미술품을 부동산과 같은 마인드로 접근하는 것이다. 부동산 투기는 죄악에 가깝지만, 미술품은 성격이 전혀 다르다. 공부(公簿)가 없어 담보의 물건이 되지 않으니 애초에 부동산과 같이 취급될 수가 없다.

더욱이 부동산은 실체가 분명하고, 증권이라는 게임은 국가가 개입돼 있지만, 그림은 스스로 빛나지 않으면 가치가 없다. 부동산은 스스로 소

득을 낳고, 증권 또한 기업활동을 통해 과실이 나오지만, 그림은 애호가의 보호와 시장의 신뢰가 없으면 스스로 무너진다. 그래도 그림이라는 물건 자체는 남지 않느냐고? 턱도 없는 소리! 기름기가 많은 서양화는 불쏘시개로 쓰기도 어렵다.

미술시장이 확대된 것은 사실이다. 화랑을 통해 작가와 컬렉터가 만나던 방식에서 아트페어가 열리고, 경매시장이 활성화하면서 전체적인 파이가 커졌다. 컬렉터 그룹만 해도, 예전에는 일부 부유층의 호사에 그쳤으나 층이 두꺼워지고 질적 수준도 달라졌다.

컬렉터가 늘어난 것은 그림을 그려 본 세대가 는 데 따른 자연스런 현상이다. 어릴 적에 미술학원이라도 다녀 본 사람은 직업미술가의 재능을 인정한다. 뮤지컬이나 발레가 인기를 얻는 것도 같은 이치다. 어릴 때 무용학원이라도 다녀 본 세대가 구매력 왕성한 삼사십대로 성장한 것이다.

소장자 간의 손바꿈 현상도 주목할 만하다. 큰 장이 섰던 1970년대 중반과 1980년대 후반에 그림을 산 컬렉터의 나이가 지금 칠팔십대라고 볼 때, 처분 혹은 상속을 놓고 결정해야 한다. 이 가운데 그림을 처분하기로 마음먹은 자는 구입한 화랑을 찾는다. 화랑은 적절한 값에 그림을 팔아주어야 신용이 유지뇌는데, 이때 대안으로 띠오른 것이 경매시장이다. 신작이 아니니 전시를 통한 판매도 어렵고, 작고 작가이니 회고전도 어렵다. 그래도 유명 작가들이 많으니 지명도를 활용하면 경매시장에서 먹힌다는 계산이다.

미술시장을 둘러싼 환경 또한 우호적이다. 미술품을 담보로 한 대출상품이 등장했으며, 정부 돈으로 그림을 모아 빌려 주는 미술은행이 설립됐다. 미술품을 구입하면 세제 혜택도 주어진다. 금융기관의 아트펀드는 시장의 공신력을 높이는 데 크게 기여했다. 강남의 주부들은 유행처럼 그림계에 들었으며, 전문가들과 식사를 같이 하며 유망종목(?)을 추천받기도 했다.

그러나 모든 게 장밋빛일까. 우리 미술시장의 펀더멘털은 여전히 허약

하다. 국민소득 이만 달러 시대의 반영이라고 하지만, 시장의 구매력이 안정적이지 않고 컬렉터의 미학적 소양도 부박하다.

사정이 이러한데도 양도세 신설을 통해 얻는 실익이 무엇이며, 어느 정도의 세수를 기록할지 모르겠다. 한 미술평론가의 조사에 따르면, 우리나라의 기관 컬렉터는 이백여 곳으로 파악됐다. 미술관이나 박물관처럼 연간 스무 점 이상 거래하는 곳이다. 다섯 점에서 열 점을 건드리는 개인 컬렉터는 오백여 명이니, 합쳐 봐야 칠백 명 선이다. 작품을 구입하는 목적 역시 삼십이 퍼센트가 취미, 이십오 퍼센트가 재산가치로 나타났다. 계산하자면, 이 소수를 대상으로 행정력을 쏟아 붓겠다는 것이다.

더욱 우려되는 것은 이 법이 기부문화에 찬물을 끼얹었다는 점이다. 개인의 장롱 속에 잠자고 있는 예술품을 공공의 장소로 끌어내고 싶어도, 문 앞에 세금의 칼날이 번뜩이니 도로 집어넣을 수밖에 없다. 우리나라와 이유(EU) 간 에프티에이(FTA)를 체결할 때 추급권(追及權)이 협상 대상에 올랐으나 우리 측 요청으로 빠졌다. 추급권이 도입되면 거래경로가 노출되므로 거래를 위축시킨다. 욕을 해댈 만한 부분이지만, 그것이 사람의 심리이자 생리다.

정부는 왜 이렇게 작은 구멍가게를 향해 칼춤을 출까. 여러 분석이 있지만 '복수혈전'으로 보는 시각이 그럴싸하다. 1990년에 제정한 법이 1993년, 1996년, 1998년, 2001년 줄줄이 연기되다가 2003년 마침내 쓰레기통에 던져졌을 때, 법을 만들었던 재경직 공무원들이 굴욕감을 맛봤다고 한다. 전 과목 우등생이 예능계에 밀렸다는 야유도 있었다. 그렇다고 이런 식으로 화낼 일은 아니다. 우등생답지 않은 해법이다.

세무당국은 법의 위엄을 말할지 모른다. 그러나 앙드레 말로(André G. Malraux)가 말한 '문화적 예외주의'가 있지 않은가. '문화예술은 다르다'는 이 논리는 가령 화가가 아틀리에를 겸하는 집을 지으면 '형평에 어긋나게' 이천오백만 원 수준의 지원금을 주는 식이다. 그 집에서 이천오백만 원 이상의 예술적 부가가치가 생산된다고 믿기 때문이다.

우리도 예술가에 대한 지원은 못할망정 그들의 손목을 비틀어서는 곤란하다. 그들이 붓을 꺾으면 문화예술의 꽃도 꺾이고 만다. 미술품은 상품이기 이전에, 사람의 마음을 살찌우고 감상의 즐거움을 주는 예술이다.

## 화단 풍류

세상이 팍팍해지고 사람들의 마음이 찌드는 동안 예술가들의 입지도 많이 옹색해졌다. 풍류는 사라지고 풍파만 일으킨다. 뉴욕 프랫 인스티튜트(Pratt Institute)를 나온 비디오 아티스트가 엉뚱하게 여자 화장실에 카메라를 설치했다가 수갑을 차고, 설치작가로 활동하던 현직 교수는 강간 혐의로 유죄 판결을 받을 정도니까.

그러나 동서양을 막론하고 그림 동네에는 '바람' 잘 날이 없었지만, 화단 주변에서는 이들의 일탈에 비교적 관대했다. "화가들은 원래 좀 그렇지 않으냐"며.

타이티 섬에서 화가로서 제이의 삶을 산 고갱(P. Gauguin)은 예술적 열정 못지않게 십대 소녀들을 대상으로 성의 에너지를 마구 뿜어낸 것으로 유명하다. 타이티 섬 어린이의 절반이 '고' 씨 성을 가졌다는 우스갯소리가 나올 정도다. 바람기로 두번째라면 무덤에서도 일어날 피카소는 기록에 등장하는 부인이 다섯 명에다 '비공식' 동거인도 세 명에 이른다. 프란시스 베이컨(Francis Bacon) 역시 프랑스 남부 니스의 한 호텔에서 심장마비로 사망한 것으로 처리됐지만, 젊은 여자와 격정의 밤을 보낸 것으로 정리됐다. 멕시코 벽화운동의 선구자 디에고 리베라(Diego Rivera)도 공산주의자이면서 타고난 바람둥이로, 프리다 칼로(Frida Kahlo)에게 상처를 입히더니 처제와 염문을 뿌리기도 했다.

국내에서는 동양화가들이 풍류에 강했다. 육칠십년대만 해도 이른바 '육대가(六大家)'로 불리는 작가들이 인사동 기방에 행차한다는 정보가 있으면, 기생들은 일부러 하얀 명주 속치마를 받쳐 입고 나왔다가 주흥이 도도해지면 붓과 치마를 함께 내밀어 그림 한 폭씩 받아 갔다. 풍류가 인격으로 대접받으니 화대(畵代)가 화대(花代)까지 커버했던 시절이다.

이 중 팔도 기생을 섭렵한 한 화백은 나중에 품성 좋은 진주 기생을 소실로 들여앉혔다가 그의 기벽을 아는 부인에게 들통나 술동냥 다니는 신세로 전락하기도 했다. 이들과 어울린 한 유명한 문화재 수집가는 벽사(辟邪) 효과를 이유로 가방 가득 넣고 다니던 옛 춘화(春畵)를 풀어놓으며 술자리 분위기를 띄웠다고 한다.

그림에 대한 설명은 이렇게 이어진다. "계곡은 먹으로 흥건하고 입구에는 분홍의 진달래 꽃잎들이 자지러지게 피어 있다. 그리고 멀찌감치 한 쌍의 남녀가 보인다⋯." 이쯤 되면 감이 잡힌다. 이름도 '운우도(雲雨圖)' '건곤일회도첩(乾坤一會圖帖)' '원앙비보(鴛鴦秘譜)' 등으로 읽었다. 내용 역시 성 교본 역할을 하는 중국이나 화려한 장식적 분위기의 일본과 달리 자연과 경물을 끌어들여 어엿한 회화 장르를 이룰 정도다.

춘화 하면, 단원 김홍도와 혜원 신윤복을 따를 자가 없다. 배경을 음양의 형태로 그윽하게 처리함으로써 남녀의 성희 자체를 대자연의 일부로 승화시킨 작가들이다. 단원의 경우, 야외에서의 섹스 장면을 묘사하면서 현장의 바위와 땅까지 '결합'의 모습이 되도록 배치할 정도다. 또 그림 속에 승려가 자주 등장하는 것은 성적 욕망을 억제당한 자의 에너지 분출을 통해 강도 높은 자극을 주려는 의도이며, 당사자 외에 엿보는 인물을 등장시킨 것은 관음(觀淫)의 즐거움을 주기 위한 배려이리라. 다만 춘화의 장면이 비슷한 것처럼 느껴지는 것은 밑그림이 있었기 때문이다. 단원의 것과 혜원의 작품을 비교해 보면 배경만 다를 뿐 포즈는 같다.

팔십년대 동양화가들도 선배들처럼 풍류를 좀 알았다. 당시 아파트 붐을 타 돈을 좀 만지던 이들은 "늙은 당나귀라고 콩죽을 마다하랴"며 왕성한 '식욕'을 과시했다. K 화백은 '두 시간 삼십 분짜리 스트롱 맨'으로 명성을 날렸는데, 해외에서도 마구 발광하는 바람에 동행한 아들이 채홍사(採紅使) 역을 해냈다는 이야기도 전해진다.

지금에 와서는 화가들이 기껏 자신이 가르치는 여학생과 스캔들을 빚어내니 옹졸하다. 개중에는 더러 제자를 부인 자리에 앉히거나, 소문을

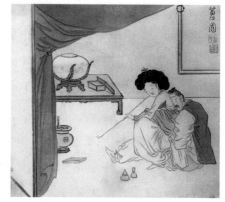

바위에 여성 신체의 일부를 그려 분위기를 띄운 단원 김홍도의 춘화(왼쪽). 이에 비해 혜원 신윤복의 춘화(오른쪽)는
도식적이다. 실외와 실내라는 공간 차이가 있는데도 포즈가 같은 것은 따로 모본이 있다는 이야기다.

수습하지 못해 캠퍼스를 떠나 낙향하는 이도 있다. 옛 선배들의 바람은
'풍류'로 쳐주었으나 요즘 작가들은 느끼한 욕망의 냄새만 풍기니 '추
문'으로 주저앉고 만다.

화가들은 문인과 어울려 술을 주고 받기도, 인격을 나누기도 했다. 시
인 김춘수(金春洙)는 화가의 이름을 시제(詩題)로 삼았다. 바로 「전화백
(全畵伯)」이라는 시이다.

"당신 얼굴에는 / 웃니만 하나 남고 / 당신 부인께서는 / 위벽이 하루하
루 헐리고 있었지만 / cobalt blue / 이승의 더없이 살찐 / 여름 하늘이 / 당
신네 지붕 위에 있었네."

지난 팔십년대 중반, 김춘수는 오랜 친구 전혁림(全爀林)을 만나러 통
영을 찾았다. 이름 없는 지방 화가는 생활이 말이 아니었다. 시인은 슬픈
눈길을 보내다가, 희망과 용기를 주는 이 시 한 수를 남기고 떠났다.

전혁림은 김기림(金起林)도 친구로 두었다. 서림화랑이 해마다 여는
「시가 있는 그림전」 작품 의뢰가 오자, 상념에 젖은 채 〈바다와 나비〉를
그리기도 했다.

"아무도 그에게 수심(水深)을 일러준 일이 없기에 / 흰 나비는 도무지
바다가 무섭지 않다 / 청(靑) 무우 밭인가 해서 내려갔다가는 / 어린 날개

가 물결에 절어서 / 공주처럼 지쳐서 돌아온다 / 삼월달 바다가 꽃이 피지 않아서 서글픈 / 나비 허리에 새파란 초승달이 시리다."

푸른 바다와 흰 나비, 나비 허리에 걸린 초승달은 이미 회화적이다. 그 이미지는 얼마나 선명한가. 작가는 사찰의 목어(木魚)를 나비의 친구로 집어넣었고, 청무우 밭은 그림 아래쪽의 정물로 배치했다. 그는 "유리에 차고 슬픈 것이 어른거린다"는 정지용(鄭芝溶)의 '유리창'도 그렸지만, 그림의 행방을 잊어버렸다.

엄격한 박경리(朴景利)도 화가를 주인공으로 단 한 편의 시를 남겼다. 제목은 「천경자」이다.

"화가 천경자는 / 가까이 갈 수도 없고 멀리할 수도 없다 / 매일 만나다 시피 했던 명동 시절이나 / 20년 넘게 만나지 못하는 지금이나 / 거리는 멀어지지도 가까워지지도 않았다 / 대담한 의상 걸친 그를 바라보고 있노라면 / 허기도 탐욕도 아닌 원색을 느꼈다. …마음만큼 행동하는 그는 / 들쑥날쑥 / 매끄러운 사람들 속에서 / 세월의 찬 바람은 더욱 매웠을 것이다 / 꿈은 화폭에 있고 시름은 담배에 있고 / 용기있는 자유주의자 정직한 생애 / 그러나 그는 좀 고약한 예술가다."

시인과 화가의 교분은 오랜 전통이다. 구상(具常)과 이중섭(李仲燮), 이상(李箱)과 구본웅(具本雄), 정지용과 정종여(鄭鍾汝) 등 헤아릴 수 없을 정도로 많다. 그러나 요즘 문인과 화가의 교섭은 점점 멀어져 가고 있다. 한때는 인사동 '평화만들기' 주점에 가면, 민족문학을 하는 문인들과 민족미술을 하는 화가들이 한 테이블에 앉아 예술의 사회적 역할을 놓고 잔을 부딪치는 소리가 들렸으나 근래는 실종된 풍경이다.

화가들은 시를 읽지 않는다고 한다. 시 속에 화제(畵題)가 있는데도 말이다. 시인들은 그림을 고급한 미술로 치부하고 만다. 일부 인기작가에게나 적용되는 그림값을 일반화하며 귀족예술쯤으로 여기며 경원(敬遠)한다. 아, 문인과 화가는 언제 만날 수 있을까. 시인과 묵객의 자리에 기자가 끼어들어 세기의 우정을 기록할 수 있으면 얼마나 좋을까.

# 기자 괴롭히는 가짜

미술판에서 가장 골치 아픈 것이 가짜 그림이다. 큐레이터를 괴롭히고 기자를 함정에 빠뜨린다. 이런 고통은 고미술 분야에 많은데, 문화재 사범(事犯)이 훔친 금동불상에 대해 내로라하는 전문가 사이에 상반된 의견이 나올 정도니, 그들의 안목을 빌려야 하는 기자들로서는 난감할 뿐이다.

## 위작과 감정의 끝없는 대결

가짜 그림을 언급하려면 먼저 한국 서화의 모태가 되는 중국의 사정을 알아볼 만하다. 모사가 중요한 수업방식이자 회화적 능력의 기준이 된다. 그렇다면 수업과정에서 이미 가짜의 태동을 예고하는 셈이다.

중국의 전통적인 서화(書畵)의 수업방식은 '모(摹)' '임(臨)' '방(倣)' '조(造)' 등 네 가지로 나뉜다. '모(摹)'는 투명한 종이를 원화 위에 대고 그대로 베껴낸다는 의미다. 베끼는 방식으로 원작의 구도나 형태는 그려낼 수 있지만, 필선이 담고 있는 생동 기운을 담아내는 데는 한계가 있다. 또한 원화에 먹이 배어 손상될 위험이 있는 것도 큰 단점이다.

임본(臨本)은 모본(摹本)처럼 직접적으로 대고 그리거나 쓰는 것이 아니다. 임서나 임화를 할 때는 원작과 대비해 보면서 운필(運筆), 용묵(用墨), 설색(設色) 등의 제반 형식을 마스터한다는 점에서 보편적인 서화의 학습방식이다.

방(倣)은 특정 작가의 구체적인 작품에 근거하여 이루어지는 것이 아니라는 점에서 다르다. 문인화론(文人畵論)에 근거한 서화일치(書畵一致) 사상은 철저하게 고전에 대한 정신의 계승을 그 본질로 삼을 수밖에 없는데, 여기서 이루어진 게 바로 방의 개념이다. 구체적인 작품의 형식보다는 자신이 법(法) 받고자 하는 작가나 화파의 특색을 빌려 작품을 그려 간

다는 점에서 방본이 지니는 예술적 창조성이 있다.

조본(造本)은 학습방법으로 활용되는 앞의 세 가지와 달리, 글자 그대로 조작(造作)된 그림이다. 원작자를 알지도 못하면서 원작자의 개성을 담아냈다는 착각이 들도록 만든 그림이다.

중국 서화에서 모, 임, 방, 조의 형식은 익숙하고 전통적인 수업방식이자 형식이다. 문제는 이같은 방식이 돈벌이 목적에 이용되는 것이다. 따라서 서화를 감정하는 일은 중국미술 연구에서 기본이 될 수밖에 없다. 어떤가. 어디에서 많이 듣던 방식 아닌가. 바로 한국의 위조범들이 즐겨 쓰는 수법이 중국에서 건너왔다는 예단이 가능하다.

사정은 서양 쪽도 별반 다르지 않다. 반 고흐를 비롯한 피카소, 달리(S. Dali) 등 유명 작품에 대한 진위 논쟁이 수시로 지면을 장식한다. 이 가운데 성화를 많이 그린 샤갈(M. Chagall)은 화풍 자체가 독특해 가짜가 나오기 어려운 축에 속한다. 그러나 원작이 있으면 위작도 있는 법. 샤갈 위작을 둘러싸고 법정이 섰다. 재판장이 그림에 대해 밝지 못하니 감정가와 비평가를 불렀다. 의견이 엇갈려 작가에게 직접 고르라고 했다. 작품을 둘러보던 샤갈이 한 점을 골랐다. "이 작품만이 진정 내 것이오!" 옆에 있던 범인이 말했다. "죄송합니다 선생님. 그건 제가 그린 것입니다." 유럽에서 가짜 그림을 만드는 과정이 궁금하다면 영화 〈익명(*Incognito*)〉을 볼 만하다. 존 바담(John Badham)이 감독한 이 영화는 '해리 도노반(Harry Donovan)'이라는 역량있는 화가가 예술과 돈의 갈등 끝에 렘브란트(Rembrandt) 위작에 뛰어드는 이야기를 드라마틱하게 보여 준다.(여기서 가짜 그림의 주문자는 한국인으로 나온다.) 기록에는 있으되 실물은 사라진 〈눈먼 노인의 초상〉을 만들기로 작정한 작가는 안료를 몰래 채취하고 연대를 올리기 위해 불에 쬐는 등 각고의 노력 끝에 명작을 생산해 내니, 화상이 능청스레 스페인 해안 마을에서 우연히 이를 '발견'한다는 내용이다.

여기서도 진위 여부를 놓고 전문가 집단의 충돌이 적나라하게 드러난

다. 그들은 이 희대의 명작 앞에서 돋보기를 들이대며 "렘브란트 초기 명작!"이라며 감탄사를 터뜨리기도 하고 "완벽하지만 느낌이 다르다"는 이견을 내놓기도 한다. 부정적인 의견을 내는 평론가에게 "명작을 쓰레기로 만드는 장본인들!"이라는 화상의 비난이 퍼부어진다. 우여곡절 끝에 이 가짜는 진짜로 인정받지만, 주인공의 독백이 귓전을 오래 맴돈다. "렘브란트는 렘브란트만 그릴 수 있다!"

우리나라도 중국과 '익명'을 넘어선 방식이 많다. 비슷한 풍의 작품에 대가들의 낙관을 넣거나 배접한 원화를 분리시켜 덧칠하는 등의 재주를 피운다. 예전에는 유명 동양화가의 작품을 주요 대상으로 삼았지만, 요즘은 서양화가 오지호(吳之湖, 1905-1982)까지 타깃이 된다. 여관방에서 밤새워 그린 포저(forger)가 오십만 원에 넘기면, 판매책을 거치면서 억대로 둔갑한다. 추사 글씨는 이십오만 원짜리가 일억 원으로 뛴 예가 있으니, 그 유혹이 얼마나 크겠는가. 한 사기꾼은 공재(恭齋) 윤두서(尹斗緖)의 아들인 낙서(洛西) 윤덕희(尹德熙)가 그린 〈백마인물도(白馬人物圖)〉를 천오백만 원에 구입한 다음 공재의 그림으로 둔갑시켜 삼억 원에 판매하려다 여의치 않자 칠천오백만 원에 내려 거래하다 잡혔다. 다섯 배 장사를 한 것이다.

이 가운데 가장 극적인 것이 혜원 신윤복의 속화첩(俗畵帖) 사건이다. 기생이 다수 등장하는 무명 작가의 육 폭 화첩에 혜원의 낙관과 서명을 위조하여 일억이천만 원을 붙인 것인데, 한 저명한 동양화가는 "척 보면 알지. 이론이 뭐 필요해?"라면서 진품 쪽에 손을 들어 주었다가 나중에 톡톡히 망신을 당했다.

그러나 그분의 내공이 부족해서 그렇지 감정의 기본은 안목인 게 맞다. 척 보면 한눈에 안다는 이른바 '브링크 이론'이다. 걸리는 시간은 이 초. 더 이상 생각하면 안 된다. 원작은 선이 쭉쭉 뻗어 나간 데 비해, 위작은 머뭇거린다는 식이다. 배우자 될 사람은 한눈에 알아보는 것과 같은 이치다. 다만 이 감정의 한계는 판별력에 비해 설명력이 떨어진다는 것. 당대

의 권위라도 근거를 대라며 따지고 들면 마땅히 해 줄 말이 없다. 그래서 재료를 분석한다. 엑스선을 투시하고, 물감이나 종이를 뜯어내 연대를 측정하고…. 그러나 재료까지 옛것을 만들어 내니 과학의 힘이 달린다. 현대회화에는 아예 명함을 내밀 수도 없고. 결론은? "감정은 위험하다. 불멸의 싸움이다."

## K씨는 과연 천재인가

서화 쪽 위작 이야기를 하자면 K씨를 건너뛸 수 없다. 그는 "청전(靑田)보다 낫다"는 우스갯소리를 들을 정도로 이상범(李象範) 그림에 대한 발군의 베끼기 실력을 지닌 것으로 평가받고 있다. 1997년 호암미술관의 「청전 이상범 특별전」에 출품된 〈추경산수(秋景山水)〉가 위작으로 드러나 철거 사태가 빚어지기도 했는데, 바로 K씨의 소행이었다.

나는 K씨를 비디오테이프에서 본 적이 있다. 미술계의 한 지인이 "기자들도 공부 좀 하라"며 넘겨준 것이었다. 복사에 복사를 거듭한 듯 화면의 질이 영 좋지 않았다. 제목을 붙이자면 '천재 아마추어 화가 K씨의 특별한 이야기' 쯤 될까. 여기서 '천재 아마추어'란 실력은 출중하되 화단의 공식 검증을 빌지 않았다는 정도의 뜻이고, '특별한'의 의미는 가짜 그림을 제작한다는 전문 기능을 말한다.

비디오 속의 이 특별한 화가는 멀리 제주도에서 일군의 전문가와 대화를 나누고 있었다. "이제 손을 씻었다"라는 전제 아래 펼쳐지는 그의 위조 이야기는 끝없이 이어졌다. 배접지를 떼어 그리는 것부터 실제 모작에 이르기까지 디테일한 기법을 쏟아냈다. 그러나 참석자들은 그의 특별한 재능을 주목했을 뿐, 고백의 진정성은 신뢰하지 않는 분위기였다. 남의 작품을 베껴 실형까지 산 사람으로서의 기본적인 자기 성찰이 없었기 때문이다.

이같은 불신에는 그의 부적절한 발언도 배경으로 작용했다. 그가 감옥에서 이상범 등 유명 동양화가의 작품 말고도 위작 시비로 세상을 떠들썩

하게 한 천경자 화백의 〈미인도〉를 직접 그렸다고 '고백' 한 것이다. 물론 아무도 믿지 않았다. 먹을 주로 다루던 그가 석채를 쓰는 천경자 그림을 그렸다는 것은 진실성보다는 공명심이 먼저 작용했으리라.

미술 관계자들은 그가 범행을 자백하는 과정에서 영웅심리가 발동했을 것으로 보고 그의 진술에 그다지 무게를 두지 않고 있다. 고등학교 미술부 활동이 경력의 전부인 K씨는 그동안 숫자를 세기 힘든 가짜를 만들어 내면서 학자들로부터 연구 대상이라는 평가까지 받는 등 스스로 대가 행세를 해 왔다.

## 멍에 뒤집어 쓴 추사

가짜 그림 논란은 추사도 비켜가지 않았다. 한국 서예의 대명사 추사(秋史) 김정희(金正喜)의 작품 가운데 상당수가 가짜라는 주장이 나온 것이다. 보통의 논란과 다른 점은, 제삼자가 돈을 벌기 위해 새로 추사 작품을 만든 것보다 분류상의 문제점을 지적한 것이다.

원로 서예가 이영재(李英宰) 씨는 추사를 다룬 책이나 전시에 출품된 추사 작품 중 다수가 위작이거나 이재(彝齋) 권돈인(權敦仁), 우봉(又峯) 조희룡(趙熙龍), 침계(梣溪) 윤정현(尹定鉉)의 작품이라고 감평했다. 이씨는 특히 "그동안 '거사(居士)' 혹은 '병거사(病居士)'로 관서된 작품이 추사 글씨로 알려져 왔으나 사실은 제자 권돈인의 것"이라며 "우리 민족의 자랑인 추사를 제대로 이해하기 위해 기존의 추사 작품에 대한 대대적인 재감정 작업이 이루어져야 한다"는 입장이다.

이같은 주장은 당대의 감식안이라 불렸던 위창(葦滄) 오세창(吳世昌), 청명(青溟) 임창순(任昌淳) 등 고미술학계의 주류에 반기를 드는 것이어서 주목받고 있다. 이씨 스스로도 "간송 컬렉션을 바로잡고 싶다"고 공언하고 있는 데다 "괴(怪)하면 추사가 아니다"며 기존의 논거를 완전히 뒤집고 있다.

우리 민족문화의 정점에 선 추사지만, 시대별 기준작이 확립돼 있지 않

추사의 웅혼한 필치로 칭송받는 〈사야(史野)〉. 그러나 '史' 자의 아래 왼쪽 꼬리를 놓고
'공간의 조화를 위한 가필' 이라는 입장과 '추사는 절대 개칠을 하지 않는다' 는 주장이 엇갈린다.

고 그 기준에 대한 객관적인 설명이 없다는 것은 창피한 일이다. 사정이
이러다 보니 추사를 욕되게 하는 일이 비일비재하다.

　한국고미술협회 자료를 보면, 감정을 의뢰해 온 추사 작품은 스물다섯
점 중 석 점만이 진품으로 판정됐다고 한다. 겸재(謙齋) 정선(鄭歚)의 작
품 열다섯 점이 모두 가짜 판정을 받았으며, 흥선대원군(興宣大院君) 이하
응(李昰應)의 작품은 열한 점 가운데 진품은 단 한 점에 불과했고, 단원 김
홍도는 열 점 가운데 한 점, 전체적으로는 47.3퍼센트가 가짜라고 하니 물
반 고기 반인 셈이다.

# 돈과 그림

지폐 영정의 역사는 1970년대 후반으로 거슬러 올라간다. 1975년 천원권이 유통된 데 이어, 1977년과 1979년에는 오천원권과 일만원권에 지금과 같은 영정이 새겨져 시중에 나왔다. 오만원권은 2009년에 선보였다.

당시 문화공보부는 역사 인물의 체계적인 관리를 위해 1973년에 동상영정심의위원회를 설치하고 표준영정제를 공식 도입했다. 역사 인물의 경우, 같은 인물인데도 사진이 없어 교과서를 비롯한 출판물에 서로 다르게 그려지기 일쑤였기 때문이다.

20세기 한국 영정의 맥은 이당(以堂) 김은호(金殷鎬) 화백에 뿌리를 두고 있다. 마지막 궁중화가였던 이당은 어진화가로서 많은 영정을 그리고, 후학을 양성했다. 장우성(張遇聖), 김기창(金基昶), 이유태(李惟台)가 모두 그의 문하생이다. 김기창은 심경자(沈敬子)와 오태학(吳泰鶴) 등을, 장우성은 이종상(李鍾祥)을 제자로 두었다.

시중에 유통되는 지폐 네 종류도 이들의 붓질에서 탄생했다. 가장 고액권인 오만원권의 주인공 신사임당(申師任堂) 영정은 이종상이 그렸다. 화폐 그림은 화가로서 어용화사(御用畵師)에 버금가는 영예이기에 경합이 치열하다. 서울대 미대 학장을 지낸 그는 수묵 중심의 전통화단에서 드물게 채색화를 그리는 작가다. 서른일곱 살 때 오천원권의 율곡(栗谷)에 이어 그 어머니까지 그렸으니 현존 화폐에 초상 두 점을 남기는 진기록을 세웠다. 육척 장신과 활달한 성품에 카리스마가 있고, 독도 지키기 등 사회운동도 활발하다.

이전까지 가장 큰돈이었던 일만원권의 세종 임금을 그린 작가는 김기창이다. 천원권 퇴계(退溪) 이황(李滉) 영정은 이화여대 미대 학장을 지낸 이유태가 그렸다.

이 가운데 가장 관심을 모은 오만원권 지폐를 감상해 보자. 이 돈그림을 살펴보면, 초상 한 점과 회화 넉 점이 등장한다. 앞면에는 신사임당 영정이 오른쪽에 큼지막하게 배치되고, 왼편에 그의 작품으로 전해지는 〈묵포도도(墨葡萄圖)〉와 〈초충도수병(草蟲圖繡屛)〉이 도안으로 사용됐다.

화폐에 인물 그림을 넣는 것은 역사적 위인을 존경한다는 이유가 크지만, 기술적 이유가 따로 있다. 사람 얼굴에 서린 감정을 표현하는 것이 가장 어려운 작업이므로 위조를 막는 데 효과적이다. 화폐에 동물을 그리지 않고 인물을 그리는 이유이기도 하다.

사임당의 진작(眞作)을 두고도 군이 전칭작(傳稱作)을 쓴 것은 화폐의 사회성에 맞추려는 실용적 선택이 아니었나 싶다. 탐관오리를 꾸짖는 '수박과 들쥐'를 돈에 넣기는 곤란했을 테니까.

이에 비해 포도 그림은 주렁주렁 열매가 풍요와 다산을 상징한다는 점에서 화폐용으로 적합하다. 먹의 농담으로 열매와 잎, 줄기 등을 섬세하게 표현할 수 있어 사군자 다음으로 애용된 소재다. 〈초충도수병〉은 검은 비단에 색실로 자연을 수놓은 여덟 폭짜리 병풍인데, 이 중 일곱번째를 장식한 가지 그림이 점지됐다.

돈의 뒷면을 보면 어몽룡(魚夢龍)의 〈월매도(月梅圖)〉가 선명하고, 이정(李霆)의 〈풍죽도(風竹圖)〉가 엷게 깔렸다. 어몽룡은 충청도 진천 현감을 지낸 선비화가로, 조선 중기 매화 그림의 절창으로 꼽힌다.

이정은 한자 이름에서 알 수 있듯 왕실 출신이다. 임진왜란 때 왜병의 칼에 오른팔을 상한 뒤 왼손만 사용하면서도 대나무 그림에서 일가를 이뤘다. 그의 〈묵죽도(墨竹圖)〉는 바위 주변에 자생하는 대나무 모습을 생동감있게 묘사했다.

그러나 아무리 철저히 준비해도 논란을 비켜갈 수 없다. 첫번째 문제는 신사임당 얼굴의 생경함이다. 새 초상이 표준영정과 딴판이다, 기생이나 주모 같다, 사임당의 엄격한 교육적 이미지를 볼 수 없다는 등의 주장도 나왔다. 이에 대해 이종상은 "화폐에서 좌우대칭은 금기여서 옆으로 약

오만원권 지폐에 들어간 어몽룡의 〈월매도〉.
부러진 굵은 가지와 새로 돋아난 어린 가지들을
대비시켜 빼어난 공간구성을 자랑하는데,
지폐에서는 이러한 비례미를 훼손시켰다.

간 각도를 틀면서 생긴 일"이라고 설명했다.

여기서 알아 둘 것은 지폐 그림의 특성이다. 정면을 바라보는 통상의 영정과 달리 반측면의 인물화를 사용하는 것은 위조를 어렵게 하는 기술적 요소까지 고려된다. 따라서 작가는 표준영정을 바탕으로 화폐용 초상을 새롭게 제작하는 것이다.

그렇다고 기존의 사임당을 자세만 약간 바꾼 것은 아니다. 지폐영정을 짓는 작가가 바라본 인물로 재창조된다. 결혼하고도 한동안 시댁에 가지 않고 친정 강릉에 머문 점, 자신만의 예술세계를 구축했다는 점에 주안점을 두었다. 요컨대, 율곡을 낳고 기른 엄격한 교육자라는 기존 이미지에서 좀 자유분방한 예술가라는 새로운 초상을 가미한 것이다.

문제는 기존의 초상과 새 초상 간에 일어난 이미지 충돌이다. 각자의 마음속에 그리고 있는 인물의 이미지도 조금씩 다르다. 그러니 얼굴 모르는 옛 사람과 친해진다는 게 마냥 간단치 않은 것이다. 어차피 누구도 본 적이 없는 얼굴이니, 각자의 이상형에 맞는 그림을 갖는 것이 어떨까.

오만원권 지폐의 두번째 문제는 〈월매도〉의 편집이다. 지폐에서는 원화에서 보는 비례미를 갉아먹었다. 그림에서 보듯, 매화나무의 헌 가지는 꺾이고 새 가지는 하늘로 치솟아 생명의 순환을 노래하는데, 지폐 속에서는 댕강 잘라먹었다. 마치 멀쩡한 바지를 칠부 바지로 만든 것처럼.

어몽룡이 생존했거나 저작권이 살아 있다면 동일성유지권을 훼손한 저작권 침해로 한국은행이 고소를 당할 판이다. 〈월매도〉는 원화를 본 사람이라면 누구나 지폐에서 답답함을 느꼈을 것이다.

# 금강산, 화가들의 로망

금강산(金剛山)은 예나 지금이나 경승(景勝)이다. 그래서 금강산 길은 답사나 관광이라는 용어보다는 '탐승(探勝)'이라는 근사한 말을 쓴다. 교과서에 실린 정비석의 「산정무한(山情無限)」과 국민가곡이 된 최영섭의 「그리운 금강산」이 문학과 음악 쪽의 대표작이라면, 미술 쪽은 대표작이 수두룩하다. 화가들이 일만이천 봉우리만큼이나 많은 금강산도를 남겼기 때문이다.

금강산 그림은 고려 말부터 그려지기 시작한 이래, 역사적 민족적 차원으로 승화한 그림이다. 기행사경도(紀行寫景圖)에서 진경산수화(眞景山水畫)를 거쳐 개화기의 화사들, 전쟁 중의 종군화가로 이어지는 간단없는 여정을 걷는 동안, 화첩과 병풍, 두루마리와 부채그림 등 오만 가지 꼴로 다 그려졌다.

천오백 미터가 넘는 봉우리가 열 개에 이르고, 천 미터 넘는 것은 무려 백 개. 말이 천 미터이시 산의 위치가 바다 쪽이라 앙시지표(仰視指標)는 사오천 미터 고지와 맞먹고, 계곡미, 호수미, 전망미, 감흥미, 색채미, 수림미, 해양미, 조각미, 풍운미를 갖춘 명산이니 이보다 더 아름다운 화제(畵題)가 또 있을까. 이 때문에 한국 리얼리즘 회화의 산실은 설악도 백두도 아닌, 금강이 맡아 화가들에게 하나의 길을 제시하기에 이르렀다.

팔백 년간 금강산을 그려 온 화원 가운데 최고봉은 단연 겸재 정선이 꼽힌다. 이전의 16, 17세기에 권엽(權曄)이나 이경윤(李慶胤) 등이 있으나 모두 시·서·화 삼절의 한 부분에 그쳤고, 겸재에 와서 비로소 독특한 주제와 표현력으로 수많은 작품을 남겼으니, 국립중앙박물관과 간송·호암미술관, 고려대·서울대 박물관에서 독일의 성 오틸리엔 수도원(지금은 왜관 성 베네딕도 수도원에 대여)까지 그의 그림을 애지중지 모시고 있다.

일찍이 금강산을 화폭에 담는 묵객이 많았으나 겸재가 나타나면서 모두 자취를 감추어 '하늘이 내린 신필' 혹은 '화성(畫聖)'이라고 칭했고, 이때 겸재가 사용한 붓이 무덤을 이루었다고 한다.

이렇듯 겸재의 금강산도를 높게 쳐주는 것은 경물의 형세와 특징을 포착하되 화면 안에서 적절히 가감하면서 운치를 북돋우는 특장 때문. 국보 217호 〈금강전도(金剛全圖)〉에서 보듯, 고유의 필묵법을 개발해낸 공로 또한 크다. 겸재가 오십대인 1734년에 그린 이 그림은 천하도(天下圖)라는 전통적 지도 제작기법에 근거해 내금강을 한 떨기 연꽃 또는 보석다발로 파악한 착상이 기발하다. 부감법(俯瞰法)의 원형구도, 기암과 토산의 조화 등으로 금강산 전경도의 전형을 이뤘으며, 『관동명승첩(關東名勝帖)』이나 『해악전신첩(海嶽傳神帖)』 등을 통해 무르익은 화풍을 유감없이 과시했다. 담채화 〈옹천(瓮遷)의 파도〉, 부채그림 〈금강전도〉를 비롯, 말년을 대표하는 〈만폭동도(萬瀑洞圖)〉나 〈혈망봉도(穴望峯圖)〉〈정양사도(正陽寺圖)〉〈금강대도(金剛臺圖)〉 등 모두 실경의 기억을 깔되 대담한 재구성과 변형을 보여주면서, 우리 산천을 예술적 감동으로 승화시켰다.

그러나 금강산 사진을 아무리 들춰봐도, 현장을 답사해도, 겸재 그림과

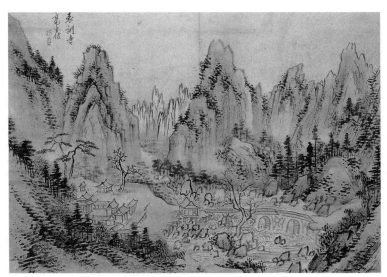

최북의 〈표훈사도〉.
최북은 구룡연의
아름다움에 취해
스스로 몸을 던지려 했다.

닮은 위치를 찾을 수 없다. 왜? 현장에서 느낀 감정의 리얼리티와 첫인상의 형상화를 중요시하는 것이 진경산수의 개념이니, 분위기만 담고 형사(形似)는 취하지 않았기 때문이다.

18세기에는 겸재의 영향으로 실경을 그리는 화가들이 속출했다. 이른바 정선 일파 가운데 최북(崔北)의 부채그림 〈금강전도〉나 〈표훈사도(表訓寺圖)〉, 김윤겸(金允謙)의 〈봉래도권(蓬萊圖卷)〉, 이인문(李寅文)의 〈총석정도(叢石亭圖)〉 등은 겸재식 화법에 자기 개성을 가미한 그림들이다. 문인화가 중에는 심사정(沈師正)의 〈장안사도(長安寺圖)〉와 〈명경대도(明鏡臺圖)〉, 이인상(李麟祥)의 〈구룡폭도(九龍瀑圖)〉와 〈은선대도(隱仙臺圖)〉, 강세황(姜世晃)의 『풍악장유첩(楓嶽壯遊帖)』 등은 진경산수와 남종화풍을 융화시킨 작품으로 꼽힌다.

후반에 와서는 대기원근법을 도입한 단원 김홍도가 또 하나의 봉우리를 이룬다. 그의 『금강사군첩(金剛四郡帖)』은 금강산과 인근 지역의 명승 육십 점으로 치밀하게 사생했으며, 〈명경대도〉와 〈만폭동도〉 〈구룡폭도〉 등을 남겼다. 전체적인 구도는 문인화풍의 진경화법을 따르지만, 구체적인 표현에는 겸재의 냄새가 남아 있다. 단원의 산수화풍은 엄치욱(嚴致郁), 이풍익(李豊瀷), 조정규(趙廷奎), 김하종(金夏鐘) 등이 계승했다.

20세기 화가로는 일제강점기 초 창덕궁 희정당(熙政堂)에 〈총석정 절경도〉와 〈만물초 승경도〉를 제작한 김규진(金圭鎭)이 꼽히며, 근대에 와서는 육대가 중 조선 민족의 심성을 질박하게 그린 소정(小亭) 변관식(卞寬植)에서 마지막 꽃을 피우다가 분단의 희생물이 되고 만다.

장리석(張利錫), 최영림(崔榮林) 같은 현대 작가는 금강산을 그리러 갔다가 전쟁이 터지는 바람에 화공병(畵工兵)에 동원됐다는 일화도 전해지며, 휴전 이후에는 그림 보는 눈이 다른 북쪽 사정으로 미학의 경지에 오른 작품은 기대할 수 없게 됐고, 그나마도 사진에 밀려 감흥이 많이 떨어진다.

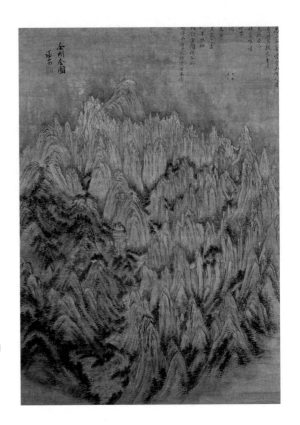

겸재 정선의 〈금강전도〉.
시대를 통틀어 금강산 회화의
압권이다. 진경산수화의
완성자답게 하늘의 새가
산을 내려다보는 부감법을
능숙하게 구사하고 있다.

금강산의 아름다움은 비단 미술의 대상만은 아니었다. 내금강·외금강·해금강의 삼태(三態)가 있고, 선도·풍류도·불교의 삼도(三道)가 있으며, 문학·전설·미술의 삼상(三相)이 있으니, 당대의 시인묵객들에게 거대한 문학의 산실이기도 했다.

그러나 금강산의 정신이 미술에 미친 영향은 실로 크다. 성리학적 이상세계와 맞아 문학보다 회화의 진보에 많이 기여한 것이다. 중국의 산수화풍을 소화하는 데 여념이 없던 시기에 진경산수화를 발생케 했고, 대자연을 생명체로 여기는 사상적 기반 아래 금강산을 맑은 영혼이 깃든 인격체로 여겼으니, 화가들은 속절없이 오를 수밖에 없었다.

답사객의 일원으로 현장의 미술을 챙기다 보면, 처음 만나는 것이 수많은 바위 글씨다. 예전에는 알량한 이름 석 자를 남기기 위해 석공에게 주

는 돈의 액수에 따라 글자의 크기와 위치가 정해졌지만, 지금은 아에 지배집단의 전용 게시판으로 바뀌고 말았다.

이 와중에서도 명필이 있으니 구룡폭포(九龍瀑布) 오른쪽 바위벽에 새겨진 세 글자 '彌勒佛'이다. 1919년 김규진이 쓴 예서체로 한 글자가 보통 높이 십 미터, 폭 이 미터 육십 센티미터에 이르는 우리 역사상 가장 큰 글씨다. 특히 '佛'자의 마지막 획은 구룡연(九龍淵)의 깊이와 같은 십삼 미터이며, 새김의 깊이는 한 사람이 들어가 누울 수 있을 정도다. 김규진은 이듬해 내금강 진주담(眞珠潭) 위쪽 법기봉(法起峯)과 마주한 벼랑에 '釋迦牟尼佛' '法起菩薩' '天下奇絶'을 쓰기도 했다.

구룡연 너럭바위에는 최치원(崔致遠)이 "千丈白練 萬斛眞珠(천길 흰 비단 드리웠는가, 만섬 진주알을 뿌렸는가)"라고 적어 폭포수의 장엄함을 노래했고, 바위 아래에는 우암(尤庵) 송시열(宋時烈)의 글씨 "怒瀑中瀉 使人眩轉(성난 폭포는 가운데로 곧장 쏟아지니 사람의 눈을 어지럽혀 돌게 하는구나)"이 있다.

우리가 금강산 그림을 볼 때 염두에 둘 것은, 겸재의 〈금강전도〉를 비롯한 조선시대의 금강산 그림 중 내금강 총람도는 거의 다 정양사(正陽寺) 헐성루(歇惺樓)에서 본 경치라는 것이다. 헐성루에는 지봉대(指峰臺)라는 전망시설이 있는데, 금강산의 정맥에 자리 잡아 내금강의 사십여 개 봉우리가 한눈에 보인다고 한다.

그러나 아직 금강산은 우리에게 편하지 않다. 겸재의 전망을 확보하지 못하고 '願生高麗國 一見金剛山(고려국에 태어나 금강산을 한번 보는 것이 소원)'이라는 전통의 감상기에 미치지 못한다. 금강산이야말로 민족문화의 발원지이자 종착역이 되어야 할 터인데, 손에 잡힐 듯하면서도 자꾸 달아나는 것 같아 안타깝기 그지없다. 금강간을 둘러싼 남북간의 정치가 더욱 그러하다.

# '공간' 의 공간학

창덕궁 옆에 있는 공간 그룹의 사옥 '공간' 은 한국건축사에 한 획을 그은 건축물이다. 현대건축의 선구자이자 그룹 창업주인 김수근(金壽根)이 설계한 이 건물은 검정 벽돌과 담쟁이넝쿨로 특히 여름이면 청량감을 한껏 안겨 준다.

대지 이백일흔세 평의 '공간' 건물은 중후한 분위기의 구사옥과 세련된 느낌의 신사옥으로 크게 나뉜다. 검정 벽돌 건물이 구사옥이요, 투명유리 건물은 신사옥이다. 구사옥 중 도로 쪽에 있는 구관은 1971년에, 바로 뒤의 신관은 1977년에 지어졌다. 신사옥은 지난 1997년 완공돼 구사옥과 멋진 대비를 이룬다.

그런데 유심히 살펴보면, 붙어 있다시피 한 구사옥과 신사옥 사이에 조그만 한옥 한 채가 앉아 있다. 대지 열여덟 평의 이 기와지붕 한옥은 퇴락해서 금방이라도 무너질 듯 위태롭다. 얼핏 '공간' 의 부속건물 같지만 뜻밖의 사연이 담겨 있다.

구사옥과 신사옥을 쐐기처럼 갈라놓은 이 한옥의 실제 소유주는 고 정주영(鄭周永) 현대그룹 명예회장이었다. 이 집은 '공간' 을 에워싸고 있는 대규모의 계동 현대 사옥과 더불어 그동안 '공간' 의 이전을 부추기는 일종의 '특공대' 역할을 했다. 또 정주영과 김수근의 자존심을 건 힘겨루기의 상징이기도 했다.

건설업으로 큰돈을 벌어 한국 최고의 재벌이 된 정주영은 1984년 지금의 계동 사옥을 완공했다. 휘문고와 인근 한옥들을 한꺼번에 매입한 뒤 그 자리에 지상 십이 층(이후 십오 층으로 증축)짜리 매머드급 건물을 세워 올린 것이다. 계동 사옥은 포효하듯 욱일승천하는 현대의 저력과 기상을 웅변했다.

여기서 현대의 건축을 삼성과 비교하는 시각이 있다. 즉 현대가 단순 명쾌한 서민 취향이라면, 삼성은 화려 정교한 귀족 성향이라는 것이다. 앞서 말한 서울 계동 현대 사옥은 정주영 회장이 대체적인 설계를 했다. 비슷한 건물이 전국에 있다. 자재는 경기도 포천의 채석장에서 가져왔다. 외부 조형물은 낭비라고 볼 만큼 실용적이다. 건축 허가 때문에 원서 공원을 조성했지만, 지하에 체육시설을 들였다.

이에 비해 삼성은 태평로와 서초동 등 여러 곳에 사옥을 두고 있다. 각기 특이한 개성을 갖고 있는 이들 사옥은 대부분 외국인 설계자의 작품이다. 자재도 상당 부분 나라 밖에서 수입했다. 사옥 안팎을 미술품으로 장식한다.

이같은 건축관을 가진 정 회장은 계동 일대를 현대의 아성으로 탈바꿈시키겠다는 구상을 가지고 있었는데, 장애물 하나가 나타났다. 바로 코앞에 서 있는 김수근의 '공간' 사옥이었다. 과감한 추진력으로 불도저라는 별명을 갖고 있는 정주영은 문제의 한옥을 사들인 뒤 김씨에게 '공간'의 이전을 요청했다.

당시 상황에서 김수근은 골리앗 앞에 선 다윗이었다. '공간'을 현대건축의 표상으로 여기고 있던 그로서는 받아들이기 힘든 압력이었다. 그러나 김수근은 정주영의 줄기찬 이전 제안을 거부한 채 버티기 작전으로 일

현대그룹과 공간사가
줄다리기를 벌였던 한옥.
지금은 공간사 품에 안겨
소담스런 전통미를
뽐내고 있다.

관했다. 그들의 지루한 자존심 경쟁이 시작된 것이다.

'공간'으로서도 고민이 있었다. 지금의 신사옥을 더 멋지게 짓고 싶었지만, 구사옥 사이에 있는 정주영 소유의 한옥이 결정적 장애로 떠오른 것이다. 정주영은 건물 관리인을 한옥에 입주시켜 역(逆)버티기 작전으로 나왔다. 결국 공간 그룹은 한옥을 포기한 채 다소 기형적인 지금의 신사옥을 건축했다.

긴 줄다리기가 계속되는 가운데, 과거라면 상상할 수 없던 일이 2001년에 벌어졌다. 한옥의 운명이 바뀐 것이다. 공간 그룹은 현대 그룹으로부터 이 건물을 매입하는 데 성공해 눈엣가시가 하나 빠진 셈이었지만, 현대로선 자존심이 소리 없이 무너지는 아픔이었다. 이로써 공간 그룹은 전통(한옥)과 근대(콘크리트)와 현대(유리돔)가 어우러진 독특한 공간미를 연출할 수 있게 됐고, 건축회사의 사옥이 그대로 북촌의 명소가 됐다.

# 문화인, 예술인

큐비즘을 창시한 조르주 브라크는 이렇게 말했다.
"예술은 선동하지만, 과학은 안심시키려 한다."
이런 점에서 백남준은 과학자에 가깝다.
"예술이란 게 고등사기입니다. 대중을 얼떨떨하게
만들거든요." 그의 장난스런 이 말은 예술을
관념적으로 정의하려 드는 인문주의자들에 대한
경고의 메시지였다.

# 백남준, 영웅 혹은…

백남준(白南準, 1932-2006). 그 이름만으로 자랑스러운 한국인. 우리 문화사에 그만큼 국제적 명성을 떨친 사람이 없다. '한국이 낳은 세계적 비디오 아티스트'는 그를 소개하는 글에 항상 붙는 수식어다. 백남준의 천재성을 보여 주는 압축 파일이다. 그의 유별난 이력과 또 다른 천재 황우석(黃禹錫)과의 비교를 통해 그를 회고해 본다.

**한국이 낳은** 1932년 서울 서린동 출생. 선친 백낙승은 최대 섬유업체인 태창방직 경영. 조부 백윤수 역시 만조백관의 관복을 궁중에 납품한 거상(巨商). 애국유치원과 수송초등학교, 경기중학교를 말 타고 다녔다고 한다. 물리와 수학에 탁월한 재능을 보였으며, 서울시장을 지낸 염보현(廉普鉉) 등이 동창이다. 여기까지가 백남준의 고국생활. 그래서 한국은 키우거나 자라지 않은, 그저 '낳은' 나라로 남는다. 미국 시사주간지『타임』이 선정한 아시아의 영웅 육십육 인에 선정됐다.

**세계적** 여권번호 7번. 중학 졸업 후 홍콩의 로이덴 스쿨에 등록함으로써 코스모폴리탄의 길을 시작했다. 육이오 동란 중이던 1950년 7월 도쿄로 건너간 것은 두고두고 시빗거리. 밀항과 병역의 함수가 문제였다. 도쿄대 미학과에 입학해 음악을 배웠고, 1956년 독일로 건너가 뮌헨대학에서 음악사를 공부했다. 오십년대 말, 미국의 전위 작곡가 존 케이지(John Cage)를 만나 새로운 예술의 영감을 받았다. 이후 요셉 보이스(Joseph Beuys)와 함께 플럭서스(Fluxus) 운동에 가담해 '동양에서 온 테러리스트'로 이름을 높였다. 영어·독일어·일본어·프랑스어를 편하게 구사했다. 1993년 베네치아 비엔날레에서 대상인 황금사자상을 비롯 일본의 후쿠오카

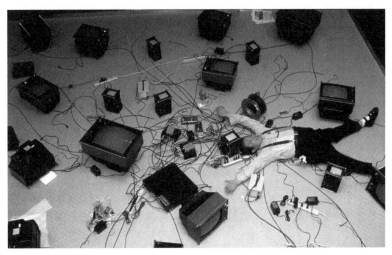

1993년 베네치아 비엔날레를 준비하던 중 텔레비전 더미 사이에서 큰대자로 누운 백남준.
천진난만하면서도 행복한 표정이다. 백남준은 경이와 경외의 대상이던 텔레비전을 장난감으로 다루었다.

아시아문화상, 한국의 호암상 등 세계 각국의 상을 받았다. 1997년 독일 잡지 『카피탈』이 선정한 세계의 작가 백 인에 이름을 올렸다.

**비디오** 텔레비전으로 예술작품을 만들 수 있다는 것을 보여 준 인물. 1963년 독일 부퍼탈의 파르나스 화랑에서 비디오 예술의 신기원을 알리는 첫 전시를 가졌다. 텔레비전 열석 대와 피아노 석 대가 등장한 「음악의 전시-전자 텔레비전」. 영사막을 거꾸로 뒤집어 놓거나 관객이 발로 밟아야 소리가 나도록 조작함으로써 텔레비전을 관객의 지배하에 놓겠다는 예술철학을 실천했다. 1963년 비디오 카메라가 나왔는데도 비디오 아트의 비조로 자리매김된 것은 시청자와 텔레비전의 역학관계를 처음 다루었기 때문이다. 아방가르드한 그의 설치미술은 결국 예술의 새로운 장을 열어젖히는 데 성공했다. 2000년 2월 뉴욕의 구겐하임 미술관에서 열려 이십칠만 명을 끌어 모은 전시는 백팔십만 달러짜리 최대의 회고전이었다.

**아티스트** 작곡가, 행위예술가, 테크놀로지 사상가 등 전방위 예술가의 명찰을 지녔다. 플럭서스 시절, 관객의 머리를 샴푸시키고 먹물을 뒤집어 쓴 머리카락으로 글씨를 쓰는 행위예술을 즐겨 '환상세계의 여행자'라고 불렸다. 그가 한국에서 강렬한 인상을 심어 준 것은 1984년 작품 〈굿모닝 미스터 오웰〉. 위성 텔레비전을 이용한 우주 중계 쇼를 통해 테크놀로지 아트의 경이로움을 던졌다. '참여와 소통을 전제로 하지 않는 예술은 독재'라는 것이 백남준 미학의 핵심이다. 피카소보다 자유롭고, 몬드리안보다 심오하고, 르누아르보다 화려하고, 폴록보다 격렬한 그의 작품세계.

**여자** 백남준의 이력에 등재된 두 명의 여인은 일본인 아내 구보타 시게코(久保田成子)와 예술적 동지 미국인 샬럿 무어맨(Charlotte Moorman). 구보타는 1963년 도쿄 소게츠 회관에서 열린 퍼포먼스에서 처음 만난 이후 십사 년만인 1977년에 결혼해 평생을 해로했다. "그냥 불쌍해서 결혼해 줬어"가 백남준의 멘트. 병석의 남편을 위해 뉴욕의 한인 타운에서 김치를 사오는 구보타는 "아프니까 아내이고 이제야 허니문을 온 것 같다"고 말하기도 했다. 무어맨은 서로의 몸을 연주할 만큼 밀착 공연의 파트너. 1967년 뉴욕에서 선보인 「오페라 섹스트로닉」에서 그녀는 상반신을 완전히 벗은 채 공연했고, 백남준은 음란예술로 체포되기도 했다. 1992년 유방암으로 타계했다.

**그리고 죽음** "구겐하임에서 한 회고전이 서울에 간다니 고맙습니다. 내가 좀 몸이 좋지 않아 가지는 못하지만, 그래서 몸은 여기 있지만, 마음은 서울에 있다구. 그러니깐 내 정성만은 알아 달라구!" 2000년 서울 로댕 갤러리와 호암 갤러리에서 동시에 선보인 「백남준의 세계(The World of Nam June Paik)」전의 개막에 앞서 영상 메시지를 전한 백남준. 그러나 이미 몸과 마음은 분리된 상태였다. 1996년 중풍의 방문을 받은 그는 "예술에 대한 욕망이 과하여 신이 내게 뇌경색을 주었다"며 끝까지 개그를 날

렸다. 병석에서도 구겐하임 전시에서 레이저 아트라는 신병기로 화려하게 부활했으나 2006년 1월 그가 추위를 피해 겨울을 지내는 플로리다에서 조용히 영면했다.

**황우석과의 차이** 과학과 예술은 통한다. 서로 스며들고 융합한다. 사진의 발견으로 회화가 혁명적 변신을 시도했고, 컴퓨터가 하이테크 음악의 발전을 이끌었다. 과학과 예술은 서로 배척하기도 한다. 출발과 지향점이 다르기 때문이다. 과학은 세상의 모호성을 걷어내려 하는 반면, 예술은 이 모호성을 작품의 소재로 삼는다. 그래서 큐비즘을 창시한 조르주 브라크(Georges Braque)는 이렇게 말했다. "예술은 선동하지만, 과학은 안심시키려 한다."

이런 점에서 백남준은 과학자에 가깝다. 그는 텔레비전에 예술을 입히는 '원천기술'을 개발함으로써 비디오 아트라는 장르를 창시했다. 뒤샹(H. Duchamp)의 레디메이드(readymade)와 더불어 이십세기 현대미술의 양대 승리로 일컬어지기도 한다.

'한국이 낳은 세계적 생명 과학자'가 될 뻔한 황우석은 선동가 쪽이다. 명징한 이마를 가진 실험실의 연구자보다 대중과의 접촉을 즐기는 웅변가의 모습이다. 그래서일까. 그는 남다른 연구 능력을 가졌으면서도 작은 성취에 도취된 나머지 사람들을 조금씩 속이기 시작했다. 거짓말을 자꾸 하면 자기가 무슨 거짓말을 했는지 모른다고 하던가. 과학자의 전문적인 거짓말을 대중이 알아차리기까지는 꽤 오랜 시간이 걸렸다.

백남준은 처음부터 스스로를 사기꾼이라고 칭했다. "원래 예술이란 게 반이 사기입니다. 속이고 속는 거지요. 사기 중에서도 고등사기입니다. 대중을 얼떨떨하게 만드는 것이 예술이거든요." 〈굿모닝 미스터 오웰〉을 만들면서 내뱉은 말이다. 그러나 그 장난스런 발언에는 예술을 관념적으로 정의하려는 인문주의자들에 대한 경고의 의미가 담겨 있는 듯하다.

황우석은 사기행위를 하면서도 과학의 위엄을 업었다. 연구원 난자 제

미국 마이애미 해변의 평화로운 하늘과 바다. 백남준이 2006년 세상과 작별하기 직전의 풍경으로,
그의 친구 이경희가 찍었다. 마이애미는 동부의 추위를 피해 겨울을 나던 백남준의 휴양지다.

공 의혹에 대한 회견에서 대국민 사과까지 이어진 그의 발언과 행보는 과
학자의 엄격한 진실을 담보하지 못했다. "줄기세포 열한 개가 모두 있었
다"고 말하다가, 나중에 "열한 개면 어떻고 두 개면 어떻습니까"라며 과
학자의 금과옥조를 버렸다.

백남준과 황우석은 똑같이 어려운 길을 걸어 왔다. 백남준은 포목상의
아들로 유복한 어린 시절을 보냈지만, 국제무대에서 인정을 받기까지 고
난의 연속이었다. 황인종 천재에 대한 서양 미술계의 질시와 견제가 심했
다. 빈농의 아들로 태어난 황우석 역시 생명의학계의 한 경지에 도달하기
까지 초인적 노력이 있었다.

그러나 예술과 과학의 방식에서 둘은 극명한 차이를 드러냈다. 백남준
은 전자적 기술과 소재로 레시피를 만들어 첨단예술의 빵을 만들어냈다.
피아노를 때려 부수고, 먹물을 뒤집어 쓴 머리카락으로 글씨를 쓰는 기행
을 저지르면서도 예술적 진실성을 버리지 않았다. 황우석은 데이터로 모
든 것을 설명하는 과학자의 덕목을 중시하지 않았다. 예상되는 결과를 가

지고 희망 장사를 하는 조급증 환자였다.

　백남준은 한국의 명성을 세계에 떨쳤으면서도, 섣불리 애국을 드러내지 않았다. 조국에 대해서는 항상 겸손했다. "나는 한국에 대한 애정을 절대 발설하지 않는다. 한국을 선전하는 길은 내가 잘되면 저절로 이루어진다. 한국에서는 말을 앞세우는 국수적인 애국자가 늘 이기는 것 같다."

　황우석은 늘 조국을 이야기했고, 즐겨 태극기를 배경으로 삼았다. 그가 서울대 교수직을 그만두면서 행한 말도 마지막까지 내셔널리즘의 힘에 기댄 발언이었다. "국민 여러분께 진심으로 사죄 드립니다. 하지만 환자 맞춤형 배아줄기세포는 우리 '대한민국'의 기술임을 다시 한번 말씀드립니다." 진리에 복무하는 이성보다 대중에 어필하는 감성의 비중이 월등했다.

　백남준은 갔지만 사후에 더욱 빛난다. 경기도에 그의 이름을 딴 미술관이 건립되었다. 그가 1월에 별세하니 5월에 결성된 것이 '백기사'(백남준을 기리는 사람들)였다. 추모 사업의 하나로 '백남준 예술학교' 설립이 가시화하고 있다.

　황우석은 살아 있다. 그에 대한 희망 역시 아직 살아 있고, 실력을 아까워하는 사람도 있다. 극성스런 팬 클럽도 건재하다. 그러나 국민의 시선은 싸늘하다. 그가 돌아온다면, 이제 선동가 아닌 겸손한 과학자의 모습이어야 할 것이다.

## 이인성의 어이없는 죽음

이인성(李仁星, 1912-1950). 왠지 스타의 광휘보다는 식민지 예술가의 애잔한 비애가 느껴지는 이름이다. 미술평론가들이 선정한 '한국근대유화 베스트 10'에서 그의 역작 〈경주의 산곡에서〉가 일위를 장식한 대가이면서도 동시대를 산 다른 작가들에 비해 지명도가 떨어진다.

세잔의 〈생 빅투아르 산〉은 알아도 그의 〈경주의 산곡에서〉는 무지하고, 고갱의 타이티 여인의 원시적 생명력은 예찬하지만 〈가을 어느 날〉의 황량한 들판에 선 반나의 여인에는 무심하며, 모네의 〈수련〉은 누가 모르랴만, 이인성의 〈해당화〉나 〈백일홍〉은 낯설다. 그러나 이제 그는 잊혀진 천재가 아니다.

빈한한 식당집 아들로 태어난 작가는 한마디로 식민지 화단에 혜성처럼 등장한 스타였다. 열여섯 살 때인 1928년, 「세계아동예술전」에 〈촌락의 풍경〉을 출품해 특선한 이후 1937년 「조선미술전람회」에서 추천작가로 오를 때까지 팔 년간 해마다 입선(열두 점)과 특선(여섯 점)을 거듭하고, 이십대에 심사위원을 지내는 등 1930년대 한국 미술계를 섭렵했다.

특히 한국 고미술 연구가로 이름 높은 시라카미 주요시(白神壽吉) 주선으로 1932년에 떠난 사 년간의 일본 유학 중에는 서구미술의 후기인상파 기법을 익혀 조선의 향토색으로 소화했다. 이는 다시 '이인성류'로 발전해 근현대 한국미술의 한 흐름으로 자리 잡았다.

다만 그가 추구한 향토적 서정주의가 일제 식민정책의 산물이라는 비판도 만만찮다. 지나치게 관변 지향적이었다는 지적도 있다. 그러나 적극 가담자도 아닌 데다 작품 속 주인공의 눈과 코를 뭉개는 데서 작가의 저항의지까지 발견하는 비평가도 있다.

삶에 있어 가장 궁금한 대목은 결혼과 죽음이다. 삼십팔 년의 짧은 생

서른여덟의 나이에 생을 마감한 이인성의 자화상.
짧은 삶이었지만 부인이 셋일 만큼 드라마틱했고,
경찰이 쏜 총에 절명할 만큼 비극적이었으며,
붓질은 근대 서양화단의 별이 될 만큼 출중했다.

을 산 그가 부인이 셋인 데 대해 모두들 의아해한다.
이인성은 나이 스물넷이던 1936년 당시 명망가이던
대구 남산병원장 김재명의 딸 김옥순과 가약을 맺
는다. 그림을 좋아하던 네 살 연하의 문학소녀였다.
'양화연구소' 라 이름을 붙인 아틀리에도 장인이 병
원 삼층에 마련해 준 것이었다.

그러나 김옥순은 1942년 결핵으로 세상을 떴다.
이어 1944년 간호사로 있던 여성과 두번째 결혼을
했으나 이듬해 딸 하나를 낳은 뒤 가출해 연락이 두
절됐고, 1947년 다시 배화여전을 나온 김창경과 세
번째 가정을 꾸리게 된다. 첫번째와 두번째 아내의
초상이 그림으로 남아 있다. 유족은 아들 하나와 딸
셋이었다.

죽음에 대해서는 소설가 최인호(崔仁浩)가 유추한 정황이 가장 유력하
게 다가온다.

이화여고 미술교사로 있던 1950년 11월 3일 밤의 일이었다. 서울 서대
문 굴레빙다리 근처의 주점에서 술을 마시고 북아현동으로 취객 하나가
지나간다. 통행금지가 내려졌기에 치안대원이 소리친다.

"누구냐? 정지!"

"나를 모르오? 천하의 천재 이인성!"

치안대원은 고위층인가 싶어 경비초소로 돌아와 동료에게 묻는다.

"이인성이 뭐하는 사람이야?"

"뭐하긴 뭐해, 환쟁이지."

"아니, 그 자식이 환쟁이야?"

환쟁이를 멸시의 대상쯤으로 여겨 온 사내는 그 자리에서 뛰쳐나가, 이
인성의 집에 들이닥쳤고 술 취한 이인성이 문을 여는 순간 한 발의 총성
이 적막을 찢었다. '천재 이인성' 이라는 그 짧은 말이 빌미가 되어 천재는

짧은 생을 마감했다. 그리고 아차산에 묻혔다.

　마지막 질문은 그림값이다. 거래 자체가 없는 편이지만 몇 년 전 〈경주의 산곡에서〉가 한 정치인의 수중에서 호암미술관으로 건너올 때 오억 원 선에 거래됐다는 사실만 전설처럼 전해질 뿐이다.

　지금 이인성은 유명해졌지만, 그의 활동무대였던 대구는 흔적조차 남기질 않고 있다. 그가 화실을 차린 남산병원도, 이십대 후반에 경영한 아르스 다방도 이미 헐렸다. 오직 그가 즐겨 화폭에 담았던 계산동성당의 첨탑만이 그 시절의 추억을 전할 뿐이다.

　이제 그의 무덤에 꽃을 바칠 차례. 청전과 소정 등을 '근대 한국화 육대가'로 모셨듯 '근대 서양화의 오대가'로 불러도 좋을지. 이중섭, 박수근, 김환기, 장욱진, 그리고 이인성.

# 풍운아 김기창

운보(雲甫) 김기창(金基昶, 1913-2001)은 우리 화단의 큰 별이었다. 청력을 잃은 장애의 어려움을 딛고 우리 미술사에 큰 획을 그은 그의 삶은 한 편의 드라마였고, 고난과 역경 속에서도 예술혼을 불태워 장엄한 미술의 탑을 쌓았다. 최고 작가의 극적인 삶과 자유분방한 예술은 우리 미술사의 한 단면이기도 했다.

그래서 운보는 곧잘 스페인 화가 고야(F. Goya)와 비교된다. '궁정 수석화가'라는 정상의 자리에서 청력을 잃지만 역경을 딛고 서양미술사에 우뚝 선 고야. 비극적 드라마가 없는 위인이 없다면, 운보의 그것은 아주 일러 탈이었다.

여섯 살의 나이에 장티푸스로 누워 있는데, 할머니가 달여 먹인 인삼물이 청각을 앗아가고 말았다. 아버지 김승환이 가정을 제대로 돌보지 않은 데다 정실(正室) 아닌 어머니 한윤명의 지위도 비극적 요소를 보탰다. 아버지는 그에게 특별히 말이 필요 없는 목수 일을 권한 적이 있다.

운보는 체육 선수이기도 했다. 초등학교 때 체전에 릴레이 선수로 나가 은메달을 땄다. 부인인 우향(雨鄕) 박래현(朴崍賢) 역시 육상에 뛰어나 전주고보 재학 중에 전조선여자올림픽에 전북 대표로 출전했다. 부부는 동지이자 경쟁자, 애증의 관계였다.

운보는 스물셋에 「조선미술전람회(선전)」 여섯 회 연속 입선과 창덕궁상, 총독상에 이어 추천작가의 자리에 올랐고, 우향 역시 일본 유학생 출신으로 「선전」 첫 출품에 총독상을 받았고, 1956년에는 「대한미협전」과 「국전」에서 거푸 대통령상을 받은 촉망의 인텔리였다.

둘은 열일곱 차례의 부부전을 가지는 금실을 과시했지만, 관계가 평탄치만은 않아 한동안 '적과의 동침'을 했다. 그러나 필담만 하던 운보가

'독순법(讀脣法)'을 익힌 것이나 매주 토요일 달력에 먹선으로 동그라미를 쳐 놓고 합방 일을 꼽은 데서 보듯, 따뜻한 운우지정(雲雨之情)을 나눈 그들이었다.

부부는 종교에서도 다른 길을 걸었다. 뉴욕에서 암을 얻은 우향은 성북동에 돌아와 최후를 맞으면서 순복음교회 최자실 목사를 모셔와 세례를 받고 소담스런 양란 한 그루를 스케치한 뒤 영면했다. 향년 오십칠 세. 운보는 개신교회를 다니다가 딸 영(아나윔)이 수녀가 되자 천주교로 옮겨 성라자로 마을에서 김수환(金壽煥) 추기경에게 세례를 받았다. 영세명은 베드로. 김 추기경은 "성미가 급한 것이 베드로를 꼭 닮았다"고 농을 건넸다. 운보는 "특별한 뜻은 없고, 이사를 한 번 한 거지. 신교의 하나님이나 구교의 하느님이 똑같은 분이라서…"라고 밝힌 적이 있다.

"남들은 소음을 들을 제 / 운보는 신의 음성을 들었고 / 남들은 속된 말들로 / 온종일 지껄일 적에 / 운보는 님 데리고 앉아 / 회심의 밀어를 바꿨었네." 시인 이은상(李殷相)은 빨간 양말에 흰 고무신의 예술세계를 '화선(畵禪)'이라고 표현했다.

유난히 붉은색을 좋아한 운보 김기창. 휠체어에 몸을 실은 그의 붉은 양말에 '雲甫'라고 새겨져 있다.

고난도 많았다. 「선전」을 통해 등단한 뒤 학도병 지원을 선동하는 삽화를 남기는 바람에 친일 시비에 휘말렸고, 1993년 충북 청원군 북일면 형동리 '운보의 집'에 기념관을 건립하려고 하자 지역 재야 인사들이 반대운동에 나서기도 했다.

특히 그의 건강이 무너진 말년에는 그림 관리가 제대로 안 돼 시장의 천덕꾸러기가 된 적도 있고, 부인 우향을 그리워하며 만든 운향기념관이 문을 닫는 고통을 겪기도 했다.

압축하자면, 운보의 예술과 삶의 역정엔 세 사람의 여성이 등장한다. 기회있을 때마다 "오늘날 나를 있게 한 사람은 어머니, 외할머니, 아내 박래현 세

사람이다"라고 말하던 그였다. 외할머니는 그를 키웠고, 어머니는 교육시켰으며, 아내는 그의 예술적 반려자였다.

특히 어머니는 들을 수 없는 운보를 처음으로 세상과 만나게 해 준 사람이었다. 직접 한글을 가르친 것도 어머니였고, "목수를 하면 평생 밥은 벌어먹을 수 있다"는 아버지의 주장을 묵살하고, 당시 큰 화가였던 이당(以堂) 김은호(金殷鎬) 화백에게 데려간 것도 어머니였다. 그러나 어머니는 운보가 열여덟 살 되던 해 세상을 뜨고, 그는 한평생 '영원한 모성'을 그리워하며 살게 된다.

스승 김은호도 그에게 운명적인 사람이었다. 운보의 재능을 유달리 사랑한 그는 「선전」 심사에 직·간접으로 개입하면서 여러 제자 중 운보를 제일 먼저 추천작가로 데뷔시켰다.

운보 연구자인 경희대학교 교수 최병식은 "화가로서 운보에게는 세 번의 전기가 있었다"며 "이당을 처음 만난 1930년, 현대적 동양화를 실험하기 시작한 1952년, '바보그림(바보산수, 바보화조)'으로 나아간 1975년"이라고 설명한다.

특히 두번째 전환점은 예술사의 이정표가 된다. 원근, 음영을 무시하고 담백한 직선으로 인물과 풍경을 표현한 〈복덕방〉〈풍경〉〈군밤장수〉를 비롯해, 예수를 갓과 도포 차림의 한국인으로 그린 '성화' 연작 삼십여 점, 후일 '점, 선' 연작의 모태가 된 〈문자도〉가 이때 그려졌다.

그는 장르를 넘나들면서 왕성한 화필을 과시했다. 그의 청색시대를 구성하던 청자의 이미지는 추상과 구상을 넘나들었으며, 〈복덕방〉은 현대화를 표방한 선묘를 선보였다. 새 떼 천 마리를 한 폭에 넣었으며, 부엉이 그림을 그리기 위해 동물원에서 살다시피 했다.

다작인 만큼 행적을 알 수 없는 그림도 많다. 대표작 가운데 하나로 꼽히는 〈새벽 종소리〉는 외국에 나간 후 종적을 알 수 없고, 〈전복도(戰服圖)〉는 도둑맞았다. 〈사계 미인도〉는 북한에 있는 것으로 알려져 있으며, 수녀가 된 딸을 위해 〈성당과 수녀와 비둘기〉를 바티칸에 기증하기도

했다. 육이오 때는 예수의 탄생에서 이집트 피란, 예루살렘 입성, 최후의 만찬, 십자가에 못 박힘 등 예수의 일생 삼십 점을 기도하면서 그렸다. 이 가운데 호수 위를 걷다가 허우적대며 예수님에게 매달리는 베드로의 모습은 압권이다.

1988년 서울올림픽 때는 기념우표와 아트 포스터를 제작하는 등 건강이 허락하는 한 쉬지 않고 작품을 쏟아냈다. 운보는 공작의 날개와 같은 다양한 작품을 남겨 우리 현대사의 위대한 작가로 남게 됐다.

# 김창렬, 물방울에 우주를 담다

김창렬(金昌烈, 1929- ). '물방울 작가'라는 닉네임으로 널리 알려진 화가. 서울에서 태어났고 서울대 미대를 나와 뉴욕의 아트 스튜던트 리그(Art Students League)에서 수학했다. 1965년 고국을 떠난 뒤 런던과 뉴욕을 거쳐 1969년부터 파리에서 전업작가로 활동하고 있다.

프랑스의 자존심 퐁피두센터가 작품을 사 들였고, 김대중(金大中) 대통령이 프랑스를 방문해 자크 시라크(Jacques R. Chirac) 프랑스 대통령과 만찬을 가진 엘리제궁 벽면에 그의 물방울 그림이 걸린 장면이 미디어에 포착되기도 했다.

물방울은 단어를 초월한 언어이자 인류 보편의 어법이다. 2004년 1월부터 두 달간 파리의 권위있는 미술관인 죄드폼 국립미술관(Galerie Nationale du Jeu de Paume)의 초대를 받기도 했다. 한국 작가로는 이우환(李禹煥)에 이은 두번째이며, 조덕현(曺德鉉)이 아시아 작가 그룹의 한 명으로 이곳에서 전시를 한 적이 있다.

그동안 '상파울루 비엔날레' 등 세계 유수의 미술전람회에 참가했으며, 파리와 뉴욕, 독일의 일급 화랑에 작품을 내걸었지만 죄드폼을 통해 그의 물방울 작업에 대한 예술적 공인을 획득했다.

김 화백이 맨 처음 물방울을 소재로 택한 것은 1972년이다. 프랑스 파리의 살롱 드 메(Salon de Mai)에 최초로 작품을 선보여 각광을 받은 이후 삼십 년을 줄기차게 그려 왔다. 초기에는 극사실주의 기법으로 붓자국 없이 정교하게 그렸으나 팔십년대에 들어서는 거친 붓 자국을 남기는 신표현주의로 나아갔다. 그래서 멀리서 볼수록 물방울이 더 살아나 보인다.

그와의 인터뷰는 고승과의 대담처럼 조용했다. 깊은 산사의 계곡을 빠져나가는 바람 소리 같았다. 언어 구사력이 뛰어나 말 한마디 한마디가

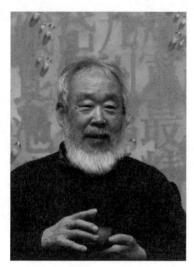

김창렬. 동양적 순환원리를 서양 화법으로 구사한 글로벌 작가다. "물방울은 완벽한 겸허와 무한한 가능성이 교차하는 곳입니다."

잠언처럼 들려 그의 말을 가감 없이 옮긴다.

왜 물방울인가.

"동양적 순환원리를 발견했다. 완벽한 겸허와 무한한 가능성이 동시에 교차하는 것이다. 나는 이 원형의 액체를 캔버스에 재현시키며 우주적 공(空)과 허(虛)의 세계로 파고든다. 너무 흔해서 무심코 지나치는 물방울이지만, 거기에는 삼라만상의 이치가 투영돼 있다."

물방울은 어떻게 탄생했나.

"파리에 건너갔을 당시 영롱한 물방울이 주는 철학성을 발견했다. 처음에는 신문지에 그리다가 팔십년대에 들어 민화기법으로 깊이를 더했고, 구십년대부터 천자문 화폭으로 바뀌었다.

어떤 마음으로 그리나.

"농부가 밭을 갈듯이, 어린아이가 물장구를 치듯이."

몇 방울이나 그렸나.

"천 호 대작에 삼천 개 정도가 들어간다. 1972년부터 이천여 점을 그렸으니 계산해 보라."

한자(漢字)가 많다.

"한자는 신이 만든 걸작이라는 말이 있다. 한글이나 영자에 비해 울림이 크다. 바탕의 천자문은 나의 유년기 향수를 자극하는 최상의 울림이다."

서양 화단의 반응은.

"서양 사람들은 직접적이고 즉물적인 것을 좋아한다. 그래서 처음에는 물방울의 속성처럼 '곧 사라질 존재'로 보더라. 어떤 정신과 의사는 전람회에 와서 '아르망(Arman) 같은 사람은 자동차를 두드려 폐기도 하는데, 당신은 어떻게 분노를 표현하느냐'고 물었다.그래서 '나는 인간사의 모든 희로애락을 물방울에 녹여 없앤다'고 말해 줬다."

위작이 더러 나오던데.

"처음엔 불쾌했지만 내 덕에 여러 사람이 먹고산다고 생각하니 기분 나쁠 것도 없다."

작가가 된 동기는.

"레오나르도 다 빈치(Leonardo da Vinci) 때문이다. 중학 때 근로봉사에 나가 대포알을 닦다가 학교에 오면 도서관에서 '세계사상전집'을 읽었다. 거기서 '전인(全人)'을 발견하고 그를 좇았다. 그러나 그는 화가라는 직업을 부끄럽게 생각했다. 자연과학 쪽의 재능이 사회적으로 더 중요하다고 본 것 같다. 비행기 만드는 일이나 성을 쌓는 일 따위…."

수염도 그를 흉내냈나?

"그의 자화상이 멋있지 않나. 은연 중에 영향을 받았을 테지."

레오나르도처럼 다른 일도 할 수 있을 텐데.

"꾀꼬리는 여러 목소리를 못 낸다."

김창렬. 한국현대미술의 트레이드 마크. 작품에는 종이창을 때리는 빗방울, 한지 속으로 사라지는 이슬, 무쇠 사각틀 속에 놓인 수정 구슬이 있다. 그의 집 대문에도 이름 대신 물방울 하나가 그려진 문패가 걸려 있다고 한다.

# 전통의 맥을 잇는 화가들

## 전통 채색의 미를 되살리는 정종미

오늘날 화단의 강자는 서양화다. 대학 입시에서 서양화 지망생이 넘치는 반면, 한국화(혹은 동양화)는 정원 채우기에 급급하다. 전시장에서도 서양화가 우대가 두드러진다. 한국화가들은 화랑 잡기조차 힘들다. 그들이 한국화를 괄시하는 것이 아니라, 시장의 수요가 그렇다는 것이다.

경매시장에서도 차이가 확연하다. 서양화는 오치균, 김종학, 사석원 등 스타 작가가 즐비하다. 어떤 작가는 물감이 채 마르지 않은 작품을 들고 경매장에 나온다. 세금만 수억 원에 이르는 작가도 숱하게 배출됐다. 경사스런 일이다.

이에 비해 한국화는 완전 죽을 쓴다. 찾는 이가 없다. 언젠가부터 시대에 뒤처져 고리타분하다는 이미지가 만연해 있다. 원로부터 신진까지 도발이 없고 실험도 없다. 아시아권인 홍콩에서 열리는 경매에서도 한국의 젊은 서양화가들의 작품이 인기리에 팔린다.

이 서양화 독주시대에 전통의 맥을 놓지 않는 작가가 있다. 한국화의 정신을 부여잡고 새로운 생명을 불어넣는 데 에너지를 쏟고 있다. 우리 민족문화 속에 면면히 흐르는 동양정신의 힘을 믿고, 그 정신을 구현하는 동양적 재료의 소중함을 존중하며, 장차 한국미술의 중흥을 기대하는 작가들이다.

이 가운데 가장 혁신적인 작업을 통해 한국화의 미래를 개척하고 있는 사람이 정종미(鄭鍾美, 1957- )다. 장지 기법을 현대화하는 독특한 미술 세계를 지닌 데다 전통 재료학 연구에 한 경지를 이루고 있다. 내공이 셀 뿐더러 프라이드도 대단하다. "내가 일하지 않으면 한국 화단이 손해"라고 말할 정도다.

그는 학구적이다. 뭘 모르고는 진도를 나가지 못하는 타입이다. 그림을 이루는 재료학을 독파한 것도 그런 궁리하는 태도에 기인한다. 그가 쓴 『우리 그림의 색과 칠』(학고재)이라는 책만 해도 그렇다. "한국화가가 이런 저런 그림 이야기를 썼나?" 하고 책을 열었다가 내용을 보고는 뒷걸음을 친다. 색을 만들어내는 안료가 하늘의 별처럼 다양하고, 접착제가 이처럼 중요한 기능을 하는지 알고는 놀란다.

안료는 백, 황, 적, 갈, 녹, 청, 흑 등 일곱 가지 주색으로 나뉘지만, 흰색을 이끌어내는 데 석영, 운모, 리토폰 등 열여섯 가지가 작용한다. 붉은색만 하더라도 버밀리언, 밀타승, 마젠타 등 이름도 생소한 안료가 스물다섯 가지나 있었다.

그의 변은 이렇다. "한국미술은 고구려 벽화와 고려 불화를 거쳐 수묵 중심의 조선 회화로 이어진 유구한 역사가 있다. 그러나 19세기 이후 서양문화는 전통의 숨결이 녹아 있는 우리 그림의 순수성을 박탈하고 말았다. 이제 사라진 전통회화의 채색기법을 발굴하고 현대적으로 계승하는 것이 우리의 몫이다."

정종미는 아카데믹하다. 재료학에 밝아
그림의 겉과 속이 짱짱하다.

중국은 남북종의 양대 줄기를 큰 기둥으로 삼은 채 소수 민족의 양식끼지 수용했고, 일본도 유화가 표현해 낼 수 있는 모든 영역을 일본화의 채색기법으로 가능하게 만든 데 비해, 우리는 정체성의 위기 속에 스스로 가능성을 놓치고 있다는 것이 그의 판단이다.

그의 책을 보면, 안료와 먹, 접착제라는 세 재료를 탐구함으로써 전통회화의 바탕을 재인식하는 데 주력하고 있다. 안료의 경우 분류와 성질을 살펴보고, 먹은 역사와 제조방법을 안내했으며, 접착제는 기능과 종류를 설명하는 식이다.

그러나 정종미는 역시 화가다. 그림을 그리다가

속이 타 책을 냈을 뿐 그는 제13회 이중섭미술상을 받은 정통 한국화가다. 전통과 자연에 바탕을 둔 그의 그림은 과거와의 대화를 현대적인 채색언어로 수놓는 특징을 지닌다. 오랜 시간 속으로 여행을 떠나 거기서 선인들의 삶을 만나고 그 아름다운 추억을 화면에 쏟아 낸다.

정종미 회화의 성격은 대학시절로 거슬러 올라간다. 경북여고를 거쳐 미술을 본격적으로 공부한 서울대 미대 동양화과와 대학원은 문인산수화를 동양화의 중심으로 보는 학풍이 있다. 수묵의 정신성을 높게 치는 만큼 채색의 세계를 멀리하는 것이다.

이에 반기를 든 사람이 정종미다. 고려불화 이후 내려온 채색회화의 과학성에서 한국미술의 미래를 발견한 것이다. 한국화가 채색을 도외시하면 서양화와 경쟁할 수 없을 뿐더러 전통미의 현대적 구현이라는 과제를 구현할 수 없다고 본 것이다.

그의 작품은 항상 한국의 벽화와 불화, 민화에 나타난 조형언어를 현대화한다. 작품에 투입된 정성은 장인의 그것이다. 한 작품을 탄생시키는 과정은 이렇다. 먼저 안료와 종이를 직접 만든다. 종이를 염색한 뒤 반수(아교+백반)를 바르고, 이를 잘 말린 다음 홍두깨로 말아 두드린다. 여기에 안료와 아교를 섞어 채색하고 이 작업이 끝나면 부드러운 광택과 깊이 있는 표면 처리를 위해 콩즙을 바른다. 그 위에 다시 형상을 올리거나 염색한 천을 콜라주하는데, 이때 쓰는 접착제 역시 작가가 밀가루를 여러 날 썩힌 후 끓이고 삭여서 만든 것이다.

물론 종이 위에 숨결을 담는 일, 인성을 부여하는 일이 쉽지 않다. 수없이 올리고 닦고 지우며, 그런 후에 다시 찢고 붙이고 뜯어내는 과정은 손가락이 갈라 터질 정도의 노동을 요구한다. 왜 이런 고단한 작업을 놓지 않을까. "물질을 어르고 달래는 어느 순간, 정신이 물질을 되찾고 물질은 정신을 품어 안는 순간의 환희를 경험한다."

## 수묵의 깊이를 현대화하는 김호석

김호석(金鎬祏, 1957- )은 동갑내기 정종미와 우정을 나누고 경쟁하는 라이벌이다. 영남과 호남, 서울대와 홍익대, 채색화와 수묵화 등 길이 다르면서도 서로의 프로페셔널리즘을 인정한다.

구분하자면, 김호석은 전통 초상화의 현대적 전승에 목숨을 건 프런티어다. 뜨거운 열정 뒤에 그럴싸한 배경도 갖췄다. 그의 고향 전주는 초상화의 고장이다. 조선조 태조 이성계의 초상을 모시던 곳이 전주 경기전(慶基殿)이다. 석지(石芝) 채용신(蔡龍臣)과의 인연도 있다. 그의 고조할아버지는 석지가 조선의 절개있는 선비를 찾아 그린 〈김영상 투수도〉의 주인공이다.

채용신이 누구냐고? 서울 삼청동 출생으로 1886년 무과에 급제해 이십년 넘게 관직에 종사했으나 1900년에 태조 어진모사(御眞模寫)와 이듬해에 고종 어진도사(御眞圖寫)를 맡는 등 화원으로서의 활동이 더 컸다. 정주군수로 보임되던 1904년부터 애국지사와 항일의병의 초상을 주로 그렸다. 을사늑약이 체결되자 향리인 전주로 낙향, 유학자와 민초의 얼굴을 남겼다.

그는 특히 명암법, 음영법 등 근대적 미의식을 도입했으며, 극세필로 얼굴의 세부 묘사에 주력하는 '석지 필법'을 확립했다. 이하응, 최익현, 황현, 최치원 등의 걸출한 초상이 모두 그의 작품이다. 재료에 대한 열정도 대단해 작품 〈노부인 초상〉처럼 누런 바탕은 지푸라기 우린 물에 황토를 섞어 배경색으로 썼고, 돈주머니 끈에 초록칠을 하기 위해 소금물에 놋쇠를 담글 정도였다. 작품은 백삼십여 점에 이른다.

김호석은 석지까지 전해져 오던 이런 전통이 일제강점기에 들어 무너진 것을 아쉬워한다. 반지르르하고 뽀샤시한 일본식 채색이 존중되면서 수묵 위주의 작법은 회화사의 변방으로 밀려났음을 애석해 한다. 여기에다 육이오 전란 중에 수많은 자료마저 불타 없어지고 말았으니, 사진기 보급 이후에는 소수자의 기록용으로 연명할 뿐이었다.

김호석이 그린 성철 스님.
먹과 붓을 사랑한 작가는
먹으로 사람의 정신성을
포착한다.

김호석 초상화는 여기서 출발한다. 그의 붓은 오랜 연찬을 거쳐 역사를
재해석하는 그림으로 처음 빛을 발했다. 1996년 역사 인물 스무 명의 초
상을 그려 동산방화랑에 내건 것이다. 제목은 〈역사 속에서 걸어나온 사
람들〉. 이 전시에서 화제가 됐던 인물은 단연 한용운(韓龍雲)이다. 인물
이 걸출해서가 아니라 보리밥에 두 마리 파리가 앉은 모습이었다. 이에
대해 김호석은 "변절자를 파리에 비유한 선생의 절개를 담았다"고 설명
해 놀라움을 던졌다.

그의 행보는 성철(性徹) 스님에 이르러 절정을 이룬다. 평소에 해인사
에 자주 드나들던 그는 성철의 상좌 원택 스님으로부터 그림을 부탁받고
한 시대의 스승의 얼굴을 그리게 된다. 마흔 장으로 이루어진 시리즈 가
운데 나의 무릎을 치게 하는 명장면이 있었다.

바로 성철 스님이 세수하는 장면이었다. 그림은 머리 깎은 노스님의 얼
굴이 세숫대야 속에 희미하게 드러낸 장면이었다. 방에 누워 팔로 머리를
괸 그림도 걸작이다. 알다시피 스님 얼굴 그리기가 쉽지 않다. 역대 대통
령 가운데 전두환 대통령의 얼굴 그림이 어렵다는 것과 같은 이치다. 머
리카락이 없으므로. 하여튼 이 인연으로 열반 이후 다비식 장면까지 그려
한 위대한 인물의 일생을 마무리해 주었다.

그는 한국의 바위그림(암각화) 연구로 동국대에서 박사 학위를 받아

대학에 적을 두는 등 아카데미즘으로 빠져드는 듯했으나, 2009년 봄 다산(茶山) 정약용(丁若鏞)의 새 초상을 들고 나타나 다시 주목을 받았다.

다산의 경우, 문헌에서 얼굴을 탐색한 게 특징이다. 어릴 적 않은 천연두 후유증으로 눈썹이 세 갈래로 갈라져 스스로 '삼미자(三眉子)'라는 별호를 지었다는 기록, 방대한 독서량과 저술로 시력이 많이 약화되었다는 내용 등이 그것이다. 그러다 보니, 다산은 중후한 사상가보다 안경 쓴 범생이 모습을 하게 됐다.

같은 해 선보인 노무현(盧武鉉) 전 대통령 초상도 눈길을 끌었다. 노 전대통령은 퇴임하기 전인 2007년 4월 청와대 세종실에 걸릴 초상화를 놓고, 농민화를 많이 그린 서양화가 이종구와 전통기법을 사용하는 한국화가 김호석을 꼽았다.

"시골 사람에 맞는 초상화를 그려 달라, 깨끗한 상(相)보다 못난 얼굴이지만 신념을 갖고 밀어붙이는 모습으로 그려 주면 좋겠다는 말씀을 하셨습니다."

그는 청와대에서 두 차례나 만난 뒤 전통 기법으로 쪽색 두루마기를 입고 넉넉하면서도 인자한 미소를 짓고 있는 초상화를 제작했다. 두 초상화 가운데 청와대에는 역대 대통령의 초상화와 형식과 크기가 비슷한 이 화백의 작품이 걸리고, 김 화백의 작품은 봉하마을 사저로 옮겨졌다.

이처럼 김호석 초상화의 재료와 기법은 처음처럼 여전하다. 자연염료로 물감을 손수 만들고, 도침을 거쳐 장지를 만들며, 수십 번 붓질로 먹을 우려내는 배채기법(背彩技法)을 온전히 준수하고 있다. 종이의 뒷부분에 색을 칠해 앞면에 그 효과가 돋아나게 하는 이 기법은 전통초상화에서 보는 전신사조(傳神寫照)의 효과를 오늘날에도 품위있게 드러내는 그의 트레이드 마크다.

김호석은 초상에서 도망갈 수 없는 팔자다. '한 터럭 한 올이라도 같지 않으면 곧 타인이 된다(一毫不二便是別人)'라는 선배 화원들의 길을 걷는 그의 어깨가 무겁다.

## 동양적 극사실주의 구현하는 이상원

이상원(李相元, 1935- )은 좀 특이한 이력의 작가다. 강원도 춘천이 고향인 그는 정규 교육을 받지 않고 홀로 미학의 세계를 깨우쳐 온 화가로 유명하다. 늦은 나이에 동아미술제 등 권위있는 공모전에서 인정을 받기도 했으나 여전히 기성 화단과는 거리를 유지한 채 고독한 작업을 계속해 왔다. '생성과 소멸'이라는 철학적 주제는 영원한 화두다.

그의 작품은 현기증이 날 정도로 섬세한 묘사력을 무기로 한다. 소재에서도 아름답거나 깨끗한 것이 아니다. 얽히고설킨 그물망이나 마대, 눈 덮인 흙 위로 지나간 트랙터의 자국, 주름진 얼굴에 세월의 상흔을 고스란히 간직한 어부의 모습 등 폐허와 사멸 직전의 대상들에서 조형적 요소를 발견하는 것이 특징이다.

그가 즐겨 쓰는 기법은 먹과 오일의 혼합재료를 세필로 묘사하는 것. 수묵화에 어울리지 않는 고유의 사실주의 기법을 개발한 그는, 미세한 잔털, 모공 하나도 놓치지 않는 예리한 감각으로 소문나 있다. 고난의 역사를 이겨 낸 한국인의 초상을 그릴 때는 피부의 주름이나 머리카락을 과장되게 표현한다. 바퀴 자국 등 미술의 소재가 될 수 없는 사물들에서 미학적 요소를 끄집어낸 것도 그였다. 바퀴 작품의 경우 자신이 원하는 이미지를 얻기 위해 트랙터를 직접 운전하기도 했다.

그의 그림은 단순한 묘사력에 그치지 않고 '동해인' 연작이나 소싸움 등을 통해 우리 민족의 건강한 생명력을 보여 주고 '시간과 공간' 연작에서는 역사의 흔적을 느끼도록 하는 데 역점을 두었다. 근래 들어 그가 즐기는 대상은 소싸움이다.

"우리 전통 풍속의 하나인 소싸움을 보고 강한 생명력을 느꼈다. 격렬하게 움직이는 소들의 동작과 서로 머리를 부딪치며 싸우는 순간의 긴장을 통해 생명의 아름다움을 드러내려 했다."

그는 해외 전시 경력이 화려하다. 연해주 주립미술관, 러시아의 상트페테르부르크 소재 국립 러시안 뮤지엄, 모스크바 트레차코프 미술관, 북경

이상원. 동해의 삼식이처럼 미술의 거친 바다를
용감하게 헤엄쳤다.

의 중국미술관, 상하이미술관에서 초대전을 가졌
다. 공통점은 옛 공산권 지역이라는 것이다. 정통 리
얼리즘 회화와 승부를 겨루면서 한국미술의 정신적
깊이를 자랑하고 싶었기 때문이다. 리얼리즘이 러
시아 미술의 본령이지만, 한국회화가 지닌 유현한
철학성에다 독자적인 기법을 보태 사실주의 미술과
승부한 것이다.

2009년에는 나이 일흔다섯에 개인전을 가져 화제
를 모았다. 주제는 '동해'. 푸른 바다가 넘실댈 줄
알고 전시장을 찾았다면 오산이다. 동해산 쏨뱅이
과(科) 물고기인 삼식이만 잔뜩 그려 놓았다. 예의
극사실주의의 기법으로 삼식이의 못난 주둥이와 비
늘까지 세밀화처럼 화폭에 담았다.

"삼식이는 제 자화상입니다. 삼식이는 천덕꾸러
기이자 못난이 같은 존재이지만 동해바다의 엄연한 주인공이듯, 누구나
인생이라는 거친 바다에서 당당한 존재가 되기를 바랍니다."

거친 굴곡을 헤치며 살아온 한 예술가의 발언이 비장하게 다가선다.

# 미술시장의 두 기둥

### '영원한 미스 박' 박명자

'예술을 팝니다'. 1970년 4월 4일, 서울 인사동에 첫 화랑이 문을 열었을 때 언론이 뽑은 표제다. 도상봉, 윤중식 등 서른 명의 작가들이 개관전에 출품했고 성황리에 작품이 팔렸다. 그저 그림을 받고 '사례' 하던 때에 '판매' 한다는 것은 획기적인 사건이었다.

사건의 주인공은 박명자(朴明子, 1943- ). 스물일곱의 새댁이 '현대화랑' 이라는 간판을 내걸고 일을 저지른 것이다. 그로부터 사십 년. 국내 최초의 상업화랑은 고난의 과정을 거쳐 성년의 나이에 접어들었고 '미스박' 으로 통칭되던 화랑 주인은 한국미술사의 산 증인이자 화상으로서 정상의 자리에 올랐다.

"당시 소공동 반도호텔 지하에 반도화랑이 있었는데, 아시아재단이 운영하는 반관반민(半官半民)의 성격이었습니다. 그래서 본격적인 상업화랑은 저희가 처음인 셈이죠. 아버지 친구의 소개로 반도화랑에 들어가 이대원(李大源) 선생님께 그림 보는 눈을 배웠지요. 화랑은 김기창 선생님의 사모님 박래현 여사가 '직관력이 뛰어나다' 며 권해서 하게 됐고, 성재휴 선생이 이름을 지어 주셨지요."

초창기의 '현대화랑' 이 '갤러리 현대' 로, 서울 관훈동 스물다섯 평 공간에서 사간동 대규모 공간으로 바뀌는 동안 '한국의 대표 화랑' 이라는 타이틀을 얻었다. 그러나 이제 우리는 '예술을 팝니다' 대신 '박수근에서 백남준까지' 라는 제목을 부여한다. 국민화가 박수근부터 이중섭, 김환기, 백남준까지 모든 대가들이 '현대' 와의 인연 끝에 스타덤에 올랐기 때문이다. 미술문화가 척박하던 시절, 일개 화랑이 미술관 역할까지 해낸 공로도 무시할 수 없다.

현대가 그동안 기획한 전람회는 무려 삼백여 회. 작은 전시를 포함하면 한 달에 한 번꼴이다. 이 중 1972년의 이중섭전과 1973년의 천경자전은 인사동 사거리에 관객이 수백 미터나 줄지어 섰고, 1995년의 박수근전이나 1999년의 이중섭전 역시 인파로 미어터지는 등 늘 화제를 몰고 다녔다. 화단의 흥행사였던 셈이다.

갤러리 현대의 생일을 십 년 단위로 꺾어 보면 미술사의 단면을 쉽게 읽을 수 있다. 창립 십 주년인 1980년에는 천경자씨의 '인도·남미 풍물전'을, 이십 주년인 1990년에는 화랑 뒷마당에서 백남준이 친구인 요셉 보이스를 추모하는 굿마당을 열었다. 모두 시대의 징표를 찍은 전시들이다. 재불작가 김창렬은 "역사에 뚜렷하게 남는 작가들을 빠짐없이 짚고 넘어가는 혜안"을 칭찬했다.

갤러리 현대는 이어 창립 삼십 주년인 2000년에는 작가 스물여덟 명을 초대한 가운데 생일잔치를 열었다. 여기에 참여한 작가의 기준이 특별했다. 김환기 김인승 김흥수 김종학 권옥연 남관 도상봉 문학진 박수근 박고석 변종하 이중섭 이대원 이만익 임직순 오지호 유영국 윤중식 장욱진 최영림 최욱경 황염수 김기창 변관식 이상범 이응노 장우성 천경자. 이들의 공통점은 현대에서 대부분 두 번 이상 초대한 '현대 작가'의 목록이다. 이들이야말로 갤러리 현대가 보증하는 한국의 대표 작가로 현대와 운명을 나눈 작가이자 컬렉터들이 가장 선호하는 작가들이기도 했다.

창립 사십 주년을 맞은 2010년 역시 갤러리 현대와 인연을 소중하게 이어간 예순여덟 명의 작품으로 전시장을 꾸몄다. 단지 사간동의 본관과 신관, 신사동의 강남점 등 세 갤러리에서 나누어 전시한 점이 이전과 달랐다. 황무지에 나무를 심어온 뚝심이 화려한 열매를 맺은 것이다.

"제가 화랑 일을 하면서 품은 좌우명은 '안목'과 '신용'입니다. 그림은 옷 같은 소모품이 아니라 영원한 생명력을 지닌 예술이기 때문에 책임감과 사명감이 없으면 어렵죠. 더구나 작가는 모두 자신을 피카소라고 여기는 분들이니 화상은 철저히 자신을 죽여야 합니다."

갤러리 현대의 박명자 회장. 박수근과 이중섭,
백남준을 발굴한 한국 화랑계의 간판이다.

그가 작가를 깊이 이해하는 것은 자신이 심산 노수현, 소정 변관식 등 대가 밑에서 삼 년간 사군자 등 묵화를 쳤는데도 재주가 없어 그만둔 '아픈' 경험에서 비롯된다. 그래서 더더욱 작가들의 순수한 예술혼을 존중하고 받드는 미덕을 바탕으로 칠팔십 년대 아파트 건설 붐과 함께 탁월한 능력을 발휘한다. 현재 박영덕화랑으로 분가한 동생 박영덕씨가 이때 누나 밑에서 일을 배웠다.

삼천 원 하던 육십년대의 박수근 그림이 지금은 십만 배가 뛴 삼억 원에 거래될 만큼 시장이 성장했지만, 당시 지도층의 미술 애호정신도 한몫 거들었다. 박정희 대통령의 경우, 국전에 꼭 참석했고 관공서가 국전 수상작을 매입하도록 지시하기도 했다는 것.

그러나 지금은 백남준을 배출했으면서도 국내에서 전시한 〈메가트론 메트릭스〉라는 작품이 스미소니언 박물관으로 넘어갔고, 구겐하임 미술관에서의 전시로 세계의 이목을 집중시키고 있었는데도 미술관은 그의 사후에야 건립된 것은 난센스라고 본다.

"급하게 달려오면서 외로움과 책임감도 컸지만, 작가들과 함께한 세월에 보람을 느껴요. 저희 화랑은 한 개인의 공간이 아니라 그림을 즐기는 만인의 공간입니다."

2006년 5월부터 차남 도형태에게 화랑일을 맡기고 뒤에서 뒷바라지하고 있지만, 큰 결정은 그의 경험과 지혜를 빌리지 않으면 안 된다. 현대는 그에게서 분리할 수 없으므로.

다만 그와의 만남에서 기억나는 문답이 하나 있다.

"회장님 댁의 거실에 어떤 그림이 걸려 있나요?"

"화상에게 그런 질문을 해도 되나요?"

그런 뒤, 소녀 같은 웃음을 터뜨렸다.

## '천재 화상' 이호재

서울 평창동의 우람한 바윗돌이 즐비한 북한산 자락. 화가들이 많이 살기로 유명한 이곳 언덕에 국내 최대의 미술공간인 가나아트센터가 자리잡고 있다. 수평의 선이 강조된 아트센터 건물은 2001년 프랑스 건축가 빌모트(J. M. Wilmotte)가 설계한 작품으로 '시집 읽는 남자'와 같은 안정된 느낌을 준다.

아름다운 집의 주인은 이호재(李晧宰, 1954- ) 회장. 미술과 출판, 아트숍, 인터넷 포털, 서울옥션 경매회사, 빌 레스토랑, 아카데미, 장흥 아트파크를 운영하는 가나아트의 창립자이자 1983년 화랑을 연 이후 국내 최대의 미술그룹을 일군 주인공이다.

그가 꾸민 갤러리는 팔백오십 평 규모에 벽면 총연장이 백팔십 미터에 이르는 매머드급. 연중 굵직한 기획전이 꼬리를 문다. 갤러리 바깥으로는 서구의 오래된 미술관에서나 볼 수 있는 중정(中庭)을 만들어 미술과 교감하는 공연물이 올려진다.

정갈한 분위기의 아트숍에는 한국 예술기행을 즐기는 외국인 손님이 주로 찾고, 아카데미는 각종 강좌로 북적대며, 서울옥션은 미술품 유통의 새 상을 열어가고 있다. 관훈동에 지리한 인사아트센터는 세련된 건축미로 지역의 랜드마크 역할을 해내고 있다.

파리의 시테 데자르에 있는 국제공동체에 참여하는 한국 작가에게 아틀리에를 무료로 제공하고, 국내에서도 평창동과 경기도 장흥에 작업실을 마련해 작가들에게 제공한다. 가나아트 뉴욕점은 한국미술을 미국에 알리는 교두보다. 그의 이같은 미술 비즈니스는 프랑스 유력 일간지 『르 피가로』에 소개될 정도였다.

"예술은 인간의 정신을 치유하는 역할을 맡습니다. 그래서 나라마다 예술인을 존중하고 국가적으로 키우기도 하지요. 우리의 경우도 예술을 사랑하는 마음이 넘쳐야 하고, 또 그것을 사회·제도적으로 지켜 줄 수 있어야 문화선진국 진입이 가능하다고 봅니다."

서울옥션 대표 이호재, 가나아트 대표 이옥경,
아트사이드 대표 이동재.(왼쪽부터) 한국 화랑계의
중심축을 형성하고 있는 의좋은 삼남매다.

이씨는 세간에 천재적인 화상으로 알려져 있다. 단기간에 대형 화랑으로 성장시킨 수완에 놀란다. 주먹구구식 세일즈가 횡행하던 시절에 현대적 마케팅 기법을 도입한 것도 그였다.

실제로 그는 나에게 "그림 파는 일이 정말 재미있다"고 말한 적이 있다. 한때 일에 치여 지친 나머지 유학을 결심하고 한국을 떠나려 한 적도 있지만, 좋은 그림을 좋은 컬렉터에게 소개하는 일이 천직인 것 같아 포기할 수 없었다고 한다.

그는 나눔을 실천하는 문화인이기도 하다. 2003년에는 이중섭의 〈풍경〉 등 원화 일곱 점을 비롯해 유명 화가의 그림 쉰 점을 제주도 서귀포의 이중섭미술관에 기증해 화제를 모았다. 유명 작가의 작품 쉰 점 기증은 우리나라 미술품 기증사상 유례가 없는 대규모인 데다 단순히 소장품을 내놓은 것이 아니라 기증 대상의 성격에 맞게 별도의 컬렉션을 함으로써 '맞춤 기증'의 한 전형을 만들어냈기 때문이다.

기증 목록에는 이중섭 외에 박수근 이응노 김병기 장리석 유영국 중광 권옥연 김병기 김환기 박고석 박생광 변시지 손응성 윤중식 장욱진 전혁림 최영림 하인두 등 마흔세 명의 유화 작품이 들어 있다.

소장가들이 작품을 내놓을 때 '돈이 많은가 보지?' '무슨 저의가 있는 것 아니냐?'는 식으로 보는 사회인식도 아쉽다. 이런 풍토가 바뀌어야 기증문화가 꽃피울 수 있다는 것이 그의 지론이다.

기증품 가운에 가장 돋보이는 것은 이중섭의 유화 〈섶섬이 보이는 풍경〉이다. 실제 전시관이 들어선 자리에서 바다를 보면 그림 속의 섶섬이 그대로 있어 더욱 제자리를 찾았다는 생각이다. 이 작품에 대해 그는 "한때 이중섭 작품을 대량으로 거래하면서 소장가로부터 받은 선물"이라고

소개했다.

그는 2001년 초에도 임옥상 신학철 홍성담 오윤 등 1980년대 민중미술 작품 이백 점을 서울시립미술관에 기증한 바 있다. 2000년 프랑스 문화성으로부터 미술문화 발전에 기여한 공로로 예술훈장을 받았다. 이동재 아트사이드 대표, 이옥경 가나아트갤러리 대표가 친동생으로 '의좋은 미술가족'을 이루고 있다.

# 이청준 마지막 인터뷰

2006년 가을, 호암상(湖巖賞)을 운영하는 삼성문화재단에서 기별이 왔다. 이청준(李淸俊, 1939-2008) 선생이 수상자로 뽑혔다는 것이다. 단순한 정보를 전달하는 차원은 아니었다. 만남을 주선하고 싶다는 의지가 묻어났다. 담당자는 내가 이청준의 팬임을 알고 있었다.

사실 그랬다. 대학시절부터 이청준 문학을 흠모했다. 「당신들의 천국」을 통해 역사를 능가하는 문학의 힘을 발견했다. 「이어도」와 「병신과 머저리」를 읽고는 지성의 물레가 풀어내는 서사의 아름다움에 매료됐다.

문학의 저변을 넘어 다가선 것은 영화였다. 〈서편제〉와 〈축제〉 〈천년학〉을 보면서 이청준 문학의 미학을 발견했다. 그의 소설에는 늘 감독들을 흥분케 하는 그림들이 펄럭였다. 1985년 작 「벌레 이야기」를 모티브로한 〈밀양〉이 그 절정이었다. 주연 배우 전도연이 칸에서 여우주연상을 받았고, 이창동(李滄東)은 문화부장관 이후 첫 작품에서 대박을 터뜨리는 행운을 잡았으며, 이청준의 문학성이 다시금 부각됐다.

이제 이청준 문학은 소설과 영화가 중첩되고 임권택(林權澤)과 이창동이 겹치면서 시대의 보편성을 획득하기에 이르렀다. 문호(文豪)가 된 것이다.

인터뷰는 2007년 6월 초, 서울 장충동 신라호텔 뒤뜰에서 부인 남경자여사와 함께 한 자리에서 진행됐다.

수상을 축하합니다. 2003년에 인촌상(仁村賞)도 받았으니 문인으로는 드물게 이관왕이네요.

"그런 셈입니다. 작가로서 두 상을 탄 분으로는 박경리, 박완서 선생이 있

다고 들었습니다."

상금이 이억 원이나 됩니다.

"상은 늘 즐겁지만 성찰의 계기도 주지요. 내 글이 상처 받은 사람을 쓰다 듬었는가, 누구의 빈 가슴을 채워 주었는가, 이웃들과 따뜻한 눈빛을 나누었는가…. 농담 삼아 남들이 노벨상 언제 받느냐고 묻는데, 국내의 권위있는 상을 내실있게 운영하는 것도 중요하다고 봅니다."

나는 이때까지 그의 병이 중환인 줄 몰랐다. 얼굴이 좀 창백한 것은 석양의 노을 때문이겠거니 생각했다. 중간에 "혹시 고향 가실 일은…" 이라고 물었으나 대답이 없었다. 부질없는 질문이었던 것이다. 얼른 화제를 돌렸다.

요즘은 문학보다 영화 이야기를 많이 듣지요?

"전도연 씨 때문에 저까지 많이 거명되는 것 같습니다. 기쁜 소식이지요. 그러나 「벌레 이야기」가 제 작품이듯, 〈밀양〉은 이창동 감독의 작품임이 분명합니다."

오래 전 작품이 잇따라 영화화되었습니다.

"사실 그게 요즘 일은 아닙니다. 제 작품의 영화화작업이 벌써 여덟번째 이거든요. 잊을 만하면 영화가 되고, 또 하겠다는 연락이 오고…, 그렇게 기록을 세웠습니다."

그는 1968년에 김수용 감독이 〈병신과 머저리〉를 만든 이후 정진우 감독의 〈석화촌〉, 김기영 감독의 〈이어도〉, 이장호 감독의 〈낮은 데로 임하소서〉, 그리고 임권택 감독의 〈서편제〉와 〈축제〉〈천년학〉이 있다고 열거했다. 문단과 영화계의 저작권 질서를 위해 매번 원작료를 받는다고 했다.

전남 장흥군 진목리 갯나들에 조성된 이청준 문학자리. 보령산 오석으로 만든 '글기둥'과
너럭바위를 형상화한 '미백바위', 장흥문학지도가 새겨진 '바닥'으로 이뤄졌다.
미백(未百)은 이청준의 호다. 작가의 이 주기에 맞춰 조각가 신옥주·박정환 부부가 제작했다.

글을 쓸 때 영화적 장치를 미리 염두에 두나요?

"저희가 그럴 능력이 있나요? 굳이 꼽는다면 장면을 묘사하는 과정에서
시각적 요소를 좀 배려하는 편입니다. 그런 것이 영상화를 용이하게 하는
요인이 아닌가 싶어요. 풍경 서술이 감독을 유혹한다고 할까요."

〈밀양〉에는 풍광이 거의 배제되었던데요.

"이창동 감독은 작가정신이 강하니 구원과 용서라는 주제를 선택한 것이
지요. 제 소설을 1988년에 읽었다고 하니까 영화를 위해 이십 년간 고민
해 왔던 셈이지요. 집요한 예술가입니다."

평소 이 감독과 친분은?

"그가 소설 쓸 적에 문단에서 오다가다 만난 정도지요. 그의 작품 「녹천에
는 똥이 많다」가 좋아 여기저기서 호평한 적이 있습니다."

참여정부의 초대 문화부장관을 기억하시는지요?

"뭐, 청바지 입고 지프차 타고 출근했다는 사실은 알지요."

당시 언론정책 주무장관으로 신문과 전쟁을 했는데.

"권력과 언론은 늘 갈등하지 않습니까? 그 연장으로 봅니다."

지식인 작가의 눈으로 한번 평가해 주시지요.

"작가는 작품으로만 발언하는 게 좋습니다. 다만 말이 진정성을 잃어버리면 곤란하다는 말씀은 드릴 수 있습니다. 그러면 말이 곧 유령이 되어 세상을 향해 복수를 하거든요. 저의 소설「언어사회학 서설」에서 다룬 내용이지요."

그가 언급한「언어사회학 서설」은 칠팔십년대에 쓰여진 연작소설집으로, 말이 가져오는 세상과 사람의 타락을 다루고 있다. 그는 정치를 비롯한 현안에는 되도록 다가서지 않으려 했다. 이야기는 다시 문학과 영화로 돌아가야 했다.

「벌레 이야기」의 탄생 배경을 설명해 주시지요.
"광주사태의 해법을 놓고 정치권의 논의가 있을 때입니다. 피해자는 고스란히 남아 있는 상황에서 '화해' 이야기가 나오는 겁니다. 그 즈음 이윤상 군 유괴범의 최후 발언이 신문에 났어요. '하나님의 자비가 희생자와 그 가족에게도 베풀어지기를 빌겠다'는 요지였어요. 두 사건의 중첩 부분에서 주제를 끌어냈습니다."
영화가 그 주제를 전달하는 데 충실했다고 보십니까?
"저는 모티브를 제공한 것일 뿐입니다. 새로운 감동은 영화의 방식대로 전개되는 것이지요. 그러면 사람들이 물어요. 뒤에 나온 시나리오가 앞서 나온 원작을 항상 이기는 것 아니냐? 그러나 원작은 결코 도망가지 않습니다."

소설은 아내의 변화를 바라보는 '나'의 관찰기이지만, 영화는 많은 주변 인물을 새로 만들었다. 소설에서 아내는 이름도 없는 약사이지만, 영화에서는 '신애'라는 이름을 가진 피아노 학원 선생이다. 극의 전개를 옆에서 떠받쳐 주는 종찬(송강호)이라는 남성도 영화의 캐릭터다.

'신애'를 창조한 입장에서 전도연의 연기를 어떻게 보십니까?

"미안한 말이지만, 이전까지는 그 배우를 전혀 몰랐습니다. 그런데 영화를 보니 표현력이 탁월하더군요. 울부짖거나 눈물을 흘리지 않고도 안에서 고통과 울분을 삭이는 부분에서 연기자의 덕목이 느껴졌습니다. 표정 연기가 자연스럽고 얼굴에서 내면의 슬픔이 줄줄이 배어나왔습니다."

〈천년학〉의 오정해와 비교하면 어떻습니까?

"오정해도 소리꾼에다 장님 역을 하기가 쉽지 않았을 겁니다. 그러나 오정해나 전도연이나 작가에게는 다 예쁘게 보입니다. 그러니 더 이상 그런 고약한 질문은 하지 마시오(웃음). 무엇보다 원작자는 비평보다는 덕담을 해야 하거든요. 그렇지 않으면 감독에게 부담을 줍니다. 한 명의 관객으로 남는 게 가장 좋아요."

선생님 작품은 대부분 호남 정서를 바탕으로 하고 있습니다. 그러나 이번 영화는 '밀양'을 제목에 반영할 만큼 지역성을 강하게 부각시켰습니다.

"영화에서 '밀양이 어떤 곳이냐'는 질문에 송강호가 대답하지요. '다른 데와 똑같아예'라고. 지역적 보편성을 설명한 대목입니다. '밀양'이라는 뜻은 한 지역이라기보다는 비밀스러운 하나님의 은총, 그 빛이 내리쬐는 장소적 의미를 상징한다고 봐요."

〈밀양〉의 성공에 비해 〈천년학〉은 실패했는데요.

"임권택이라는 영화 장인의 에너지가 집중된 작품이지요. 예술성도 넘치고요. 다만 이번 칸 영화제 수상작을 보니 젊은 사람들이 주류를 이루더군요. 그러니 〈천년학〉이 못나서가 아니라 그런 흐름과 좀 부합되지 않았다는 생각입니다."

임 감독과는 자주 만나는지요?

"서로 술 무서워 피한다고나 할까요. 이제 둘 다 나이가 들었거든요. 그러나 만나면 돌아서기가 어려운 사람이 그분입니다."

두 예술가는 젊은 시절에 잘 어울렸다고 한다. 말이 없어도 통하다 보니

밤낮을 이어가며 통음한 적도 많았다. 같은 전남 태생이지만, 감독은 장성, 작가는 장흥이다. 나이는 임 감독이 한 살 위다.

〈밀양〉에서 보듯 문학과 영화의 관계가 좋아야 문화가 풍성해질 것 같습니다.

"공지영의 「우리들의 행복한 시간」이 그렇습니다. 문학은 예술의 원단이지요. 좋은 원단을 제공하면 다른 장르에서 옷도 만들고, 이불도 짓고, 천막도 세울 수 있겠지요. 앞으로는 문화계 사람들은 혼자서 뭘 하겠다는 생각보다 장르 간에 상호 부축하거나 서로 부추기면서 성취의 키를 키워가야 할 것입니다."

새로운 작품에 대한 기대가 생깁니다.

"오랫동안 글을 써 왔지만 이제 격(사이)을 메우는 작업을 해야 할 것 같습니다. 그러기 위해서는 역사를 읽고 인생을 관조할 수 있는 통시적 시각이 필요하겠지요. 젊은 작가들은 부단히 새로운 것을 찾아 나서야 하고요. 그러기엔 건강이 별로 좋지 않습니다."

선생은 조용조용했다. 수다한 수상 소감도, 야심찬 미래도 이야기하지 않았다. 상금의 용처를 다시 물었으나 희미한 미소만 머금었다. 앞날을 내다보았을까. 이야기를 많이 나눴지만 얼굴이 밝지는 않았다. 폐암을 앓고 있었던 것이다. 오랫동안 피워 온 담배 때문이라고 했다.

기사는 신문의 한 면 전체를 차지했다. 그날도 담배를 피웠다. 그리고 이 년 뒤 이청준은 영면했다. 작품처럼 평화로운 최후였다고 한다.

# 문화를 논설함

안중근의 이토 처단은 우리 현대사의
가장 극적인 순간이다. 누가 이런 드라마를
연출할 수 있나. 십 보 떨어진 거리에서,
삼엄한 경계망 속에서, 움직이는 표적을
명중시킨다는 것은 기적에 가깝다.
'담대한 희망' 없이는 불가능한 일이다.
한국독립운동사의 가장 빛나는 봉우리는
그렇게 완성됐다.

# 안중근의 '위대한 여정'

## 무협으로 평화를 지향한 위인

1909년 10월 25일, 서른 살 청년 안중근(安重根, 1879-1910)은 긴 여정 끝에 하얼빈에 도착했다. 저녁 무렵, 마차를 타고 돌아다니며 지형을 익힌 뒤 동료 김성백의 집에서 묵었다. 권총을 넣은 양복은 고이 벗어 베갯머리에 두었다. 다음날 아침 일찍 일어나 하얼빈 역 근처 찻집에서 차를 마셨다. 자주색 기모노를 입은 일본인 여성이 눈에 띄었다.

오전 아홉시. 일본 추밀원 의장인 이토 히로부미(伊藤博文)가 나타났다. 제국의 권력자를 위해 화끈한 환영식이 준비돼 있었다. 다만 그를 맞은 것은 풍악이 아니라 총성이었다. 안중근은 환영 인파에 다가서는 이토를 향해 브라우닝 팔연발 권총을 당겼다. 왼손으로, 오른손을 받치지 않은 채 세 발을 쐈다. 한 발은 어깨에서 가슴 쪽으로, 또 한 발은 배꼽 부분에, 마지막은 복부를 지나갔다. 이토가 아닐 수도 있겠다 싶어 옆 사람에게 네 발을 쐈다. 빗나간 총알은 없었다. 아직도 한 발이 남았다. 자결할 이유가 없다.

안중근은 쓰러진 이토를 보고 성공을 확인했다. 가슴에 성호를 긋고 외쳤다. "코레아 우라(한국 만세)!" 우렁차게 삼창했다. 이토는 피를 토하고 쓰러졌다.

우리 현대사의 가장 극적인 순간이다. 누가 이런 드라마를 연출할 수 있나. 십 보 떨어진 거리에서, 삼엄한 경계망 속에서, 움직이는 표적을 명중시킨다는 것은 기적에 가깝다. '담대한 희망' 없이는 불가능한 이벤트였다. 이토 처단은 한국독립운동사의 가장 빛나는 봉우리를 장식했다.

영웅은 그렇게 탄생했다. 이쯤에서 묻는다. 안중근을 얼마나 알고 있나. 테러리스트? 수레 앞에 달려든 사마귀? 아니다! 그는 거대한 산맥이

다. 골짜기도 깊다. 그의 자취를 따라 걷다 보면 목적을 이루기 위해 극단의 경지까지 연마하는 무인의 초상을 만난다. 법정에서 펼친 「동양평화론」을 읽노라면 아시아적 공동체의 미래와 동양평화에 대한 인문적 사고의 깊이에 놀란다. 완벽한 위인의 삶인 것이다.

## 순국 전날까지 붓글씨를 쓴 영웅

아동문학가 한 분은 안중근을 생각하면 부끄러운 기억이 난다고 했다. 어린 시절, 삼촌의 손에 이끌려 간 극장에서 영화 〈안중근〉을 보면서 수염이 하얗고 인자하게 생긴 할아버지가 총탄을 맞고 쓰러지는 장면에서 크게 울었다는 것이다. 분별력 없는 어린이의 해프닝이겠으나 우리 교육의 현실이기도 했다. 지금도 안중근을 '의사(醫師)'로 아는 젊은이가 적지 않으니까.

거기에는 흑백 사진으로 남은 모습이 일조했을 것이다. 깍두기 머리에 짙은 눈썹과 팔자수염이 그렇다. 벗과 의를 맺는 일, 술 마시고 노래 부르고 춤추기, 총으로 사냥하기, 준마를 타고 달리기를 좋아하는 한량 기질, 여기에다 하얼빈에서 적을 총으로 쏘았다니, 의협심 강한 조선 청년의 초상 모습 아닌가. 그가 감옥에서 쓴 붓글씨와 저술 「동양평화론」과 자서전 『안응칠 역사(安應七歷史)』가 없었다면 정말 그런 이미지로 남았으리라.

안중근은 붓으로 품을 드러낸다. 글씨와 문장은 그의 분신이자 치열한 고뇌의 산물이다. 안 의사는 1910년 2월 14일 사형을 언도받자 목숨을 구걸하지 않겠다며 항소를 포기한 뒤 바로 먹을 잡았다. 그러고는 3월 26일 사형 집행 하루 전날까지 정결한 자세로 붓을 세웠다. 그 사십 일은 예수의 수난을 연상케 하는 시간이다. 가톨릭 신자인 그로서는 또다른 의미의 사순절이었던 것이다.

당시 감옥에서 남긴 글씨가 이백여 점이고 현재 국내외에서 오십여 점이 확인되고 있다. 수신자는 검찰관과 간수 등 그에게 감화 받은 일본인이 대부분이다. 단추 하나, 고무신 한 켤레 남기지 않았으니 오직 글씨를

안중근이 탄 호송마차. 삼엄한 경찰의 호위 속에 법정으로 압송되고 있다.
사방이 막힌 검은 공간에서 안중근은 무슨 생각을 했을까.

통해 그를 만날 수 있을 뿐이다. 아쉬운 것은 앞당겨진 처형일이다. 그는 「동양평화론」을 탈고하기 위해 보름의 말미를 요청했지만 일제는 거부했다. 이 때문에 그의 사상을 담은 원고는 서론과 전감(前鑑)만 써 놓고 본론 격인 현상(現狀), 복선(伏線), 문답(問答)은 미완성으로 남겼다.

아내 김아려 여사가 무명적삼 차림에 코흘리개 두 아들을 데리고 불원천리 뤼순에 도착했으나 남편은 불과 하루 전에 형장의 이슬로 사라진 뒤였다. 애석한 일이 아닐 수 없다. 그나마 우리는 '愼獨' '獨立' '國家安危 勞心焦思' '爲國獻身 軍人本分' '志士仁人 殺身成仁' '孤莫孤於自恃' 등의 유묵이 있다는 사실에 안도한다. 무명지 잘려 나간 장인(掌印)과 거기에 새겨진 위인의 손금을 보면서 가슴 떨리는 경험을 공유할 수 있다는 게 얼마나 다행인지.

### 「칼의 노래」 버금가는 '총의 노래' 없나
그런데도 우리는 그를 기리는 데 실패했다. 많은 사람들이 존경하고 추모한다며 머리를 조아렸지만 가슴에 품지 못했다. 마음은 겉돌고, 방식 또한 서툴렀다. 덩어리가 너무 커서일까. 알지 못하니 스며들지 못하고, 느낌이 없으니 상상력이 나올 수 없다.

문학의 책임이 크다. 서가를 채우는 책은 기껏 과장과 비약이 가득한 전기류뿐이다. 「칼의 노래」에 맞먹는 '총의 노래'가 없다. 이 정도 소재를 갖고도 명작을 생산할 수 없다는 것은 문학의 수치다. 문학이 죽을 쑤니 영화의 패배는 당연하다.

시신에 얽매인 감도 없지 않다. 표지(標識)나 상징 등 외형을 갈구하는 마음은 어쩔 수 없거니와 고인의 유해를 국내로 모시는 일은 숙원이다. 그것은 유언을 받드는 것인 데다 선열을 모시는 후손의 의무이기도 하다.

하지만 감정이나 회한으로 해결할 일이 아니다. 유해가 묻힌 곳으로 추정됐던 뤼순 형무소 뒷산을 수 차례 파헤쳐도 아무런 단서를 찾지 못했다. 과학자들은 땅속에서 극미량의 유골이라도 발견되면 디엔에이(DNA) 감식을 통해 신원을 확인할 수 있다며 수 차례에 걸쳐 샅샅이 뒤졌지만 사람의 뼛조각 하나 찾지 못했다.

그렇다고 실망할 일은 아니다. 일제가 시신을 유기했다는 것, 남북한이 오랜 세월에 걸쳐 백방으로 노력했다는 것, 영웅의 무덤이 없다는 것을 확인한 것 자체가 의미있다. 일제는 조선의 구심을 없애기 위해 화장했을 수 있다. 유골을 남기지 않기 위해 시신을 빼돌렸을 수도 있다. 다만, 그런 정황을 적은 기록이 나오고 증거가 나타나길 기다려야 한다.

이제 뤼순에서 돌아와 서울 효창원에 있는 그의 가묘(假墓) 앞에서 조용히 눈을 감고 다음 일을 도모해야 한다. 시신 발굴에 묶였던 에너지를 모아 다시 출발점에 서야 한다. 한 무인의 영웅담을 내세우며 호들갑 떨 것이 아니라 그의 동양평화사상과 민족독립정신을 민족의 가치로 내재화하는 작업이 필요하다.

중요한 것은 교육이다. 우리는 안 의사를 너무 모른다. 그저 독립운동을 펼쳤던 수많은 의·열사 가운데 하나로 안다. 안 의사가 쓰러뜨린 이토는 일본의 자랑이 되어 백 엔짜리 지폐에 등장한 마당에, 우리는 영웅을 어떻게 대접했나. 이런 정신적 치매 상태가 계속되면 민족의 별을 잃어버릴지도 모른다.

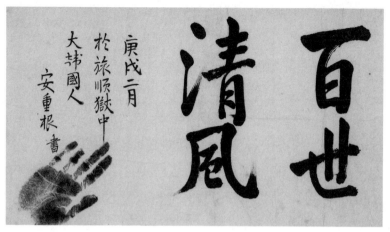

안중근이 1910년 2월에 쓴 글씨. "대대로 맑은 가풍을 유지한다." 충신을 배출한 고택의 현판으로
애용됐는데, 안중근의 마음의 풍경이자 간절한 염원일 것이다.

눈을 감아도 별이 떠오르지 않는다? '위대한 여정'이라는 역사기행을
권하고 싶다. 안중근이 뜻을 세운 엔치야(烟秋)에서 블라디보스토크-지
야이지스고-하얼빈-여순(뤼순)으로 이어지는 험난한 길.

러시아와 중국의 국경도시 엔치야는 독립운동을 하던 동료 열두 명과
왼손 약지를 자른 '단지(斷指) 동맹'을 한 곳이다. '신체발부 수지부모(身
體髮膚 受之父母)'의 가르침을 넘어선 결의였다. 블라디보스토크는 거사
전 이틀 밤을 묵은 곳이다. 대한의군의 근거지인 여기서 손가락에 피를
묻혀 '大韓獨立' 글씨를 썼고, 독일제 권총과 십자형 탄환을 확보한 뒤 시
험발사까지 했다. 이를테면 의거가 시작된 시발점이다.

이어지는 현장은 지야이지스고. 본래는 기차가 교차하는 이곳에서 이
토를 해치우고자 우연준(우덕순)과 사전답사까지 마쳤으나 의외로 병력
이 많이 배치돼 있는 것을 보고 하얼빈으로 이동해 10월 26일 기어이 적
의 심장에 탄환을 꽂고 오 개월 만인 이듬해 3월 26일 뤼순에서 장엄한 최
후를 맞는다. 판결문에는 "총 잘 쏘는 포수가 잘못된 애국심으로 저지른
단독 살인행위"라는 문구가 적혀 있었다.

영웅은 사람들의 마음속에서 완성된다.

# 권정생과 나눈 수박

내가 첫 책 『책을 만나러 가는 길』을 냈을 때가 1996년이다. 졸문인데도 출판인과 편집자들이 좀 읽었다고 한다. 이 가운데 가장 큰 독자가 미술사학자 유홍준(兪弘濬) 선생이다. 그의 책 『나의 문화유산답사기 3』의 「몽실언니 권정생 아저씨」편에 이런 황송하기 이를 데 없는 글을 실은 것이다.

"동화작가로서 권정생의 인간상과 작가상을 가장 멋있게 그려낸 글은 국민일보 손수호 기자가 『책을 만나러 가는 길』에 쓴 「아, 권정생」이다. 나는 이 글을 읽고 나서야 저 「몽실언니」가 지닌 뜻을 더욱 절절히 새길 수 있었다."

나의 책에도 『문화유산답사기』 서평을 실었으니 장군멍군 품앗이를 한 셈이라고 여길지 모르지만, 판매량이나 지명도, 학문적 권위를 따지면 '새 발의 피'다. 헤비급과 플라이급의 비교쯤이나 될까. 거기에다 유 선생은 내 책에 멋있는 발문도 써 주었다. 낯이 좀 뜨겁지만 그 자체가 명문이기에 부분을 인용해 본다.

"손수호 기자의 글쓰기는 저널리스트가 지닐 수 있는 매력을 모두 갖추고 있다. 빈틈없는 논증, 구체적 예증의 제시, 에피소드의 적절한 배치, 짧은 문장의 명료함…. 이제 우리는 이 충실한 안내자의 인도에 따라 '한 권의 의미 있는 책'이 지닌 고유한 가치와 그러한 의미 창조에 서린 또 다른 인문적 가치까지 경험하게 된다."

언젠가 동네 신용협동조합에서 통장을 내밀었더니 회계원 아가씨가 "그 책 쓰신 분이네요!"라며 반가워해 "어떻게 아느냐?"고 물었더니 『문화유산답사기 3』에서 읽었다고 했다. 나의 책이 아닌 남의 책에 등장해 알려진 명성이지만, 나로서야 홍복일 수밖에. 이후에도 다른 글에 비해

유독 「아, 권정생」이라는 글이 자주 사람들의 입에 오르내린다고 들었다.

유 선생이 언급한 내용인즉, 권정생(權正生, 1937~2007)은 '예수의 삶에 근접한 사람'이라는 거였다. 역사를 온몸으로 헤쳐 나간 독생자의 거칠면서도 존엄한 역정이었다. 이를테면, 그의 문학은 늘 낮은 데로 향했고, 삶은 그대로 문학의 실천이었으며, 문학이 외롭지 않고 인간과 사회의 근원을 적시고 있다는 것이었다.

그와 직접 무릎을 맞대고 앉았으나 나눈 이야기가 그리 많지 않고, 그나마 그 거룩한 입에서 나온 것이 책의 인세 이야기, 천사 같은 웃음을 받았다는 스케치가 주류였다. 나머지는 작품을 소개하는 정도였다. 그러나 확신하건대, 나에게는 기자생활 통틀어 가장 소중한 인터뷰였고, 가장 공들인 한 페이지짜리 기사였다.

그런 성자의 삶을 가슴 깊이 간직하며 되새기던 2007년 5월 17일, 그의 부음을 들었다. 아득한 슬픔이 밀려왔다. 그리고 나의 기억은 1990년대 초반으로 거슬러 올라갔다.

그날 삐삐를 찬 허리에 진동이 왔다. 데스크의 출장 명령이었다. 동화 「몽실언니」가 드라마로 만들어지니 안동에 사는 원작자를 만나라는 주문이었다. 권정생이라…. 이름만 들었을 뿐 생면부지였다.

출판사에 연락처를 물어 전화를 넣었다. "오지 마이소, 뭐 할라꼬…." 말투에서 완강한 거부의 뜻이 전해졌으나 기자는 그래도 가야한다. 무슨 사명감이 있어서가 아니라 그게 데스크의 지시를 이행하는 기자의 수칙이다. 서울역 구내서점에서 『몽실 언니』와 『점득이네』를 샀다. 그리고 인터뷰이에 대한 예의를 차리려 책을 읽었다. 내용이 서럽도록 아름다웠다. 눈물이 책장을 적셨다. 친상(親喪) 이후 첫 낙루였다.

대구에서 안동 일직으로 가는 길은 먼지 폭폭 이는 비포장도로였다. 조탑동 정류장에 내린 뒤 두리번거리다가 홀로 사는 노인 집에 빈손으로 갈 수 없다 싶어 가게에서 수박 한 통을 사 들고 초막을 찾았다. 누옥의 우물가에 앙상한 노인이 앉아 있었다.

"오지 말라 캤더만!"

마뜩찮아하는 기색이 역력했다. 전화에서 듣던 불편함이 말투에 고스란히 묻어 나왔다. 분위기가 어색해 들고 간 수박을 양동이에 담고, 물 펌프질을 해서 찬물을 채웠다. 그래도 선생은 미동하지 않았다. 나는 바가지로 물을 벌컥벌컥 들이켰다. 세수를 하면서 입 안의 흙먼지를 캭 뱉었다. 이런 촌스런 행각을 한참 동안 보더니, 굳은 눈매를 조금 풀었다. 그러고는 "바깥 볕이 세다카이!"라며 마지못해 실내로 들였다.

머슴방도 그런 곳이 없었다. 곤로와 식기 몇 개, 이부자리, 책더미와 앉은뱅이 책상, 그 정도였다. 손바닥 만한 공간에 마주 앉아 질문을 했다. 묵묵부답. 얼른 나가 수박을 들고 왔다. 칼을 대니 속이 붉었다. 씨를 털고 한 점 권하니, 드디어 엷은 웃음을 지었다.

첫 신문 인터뷰는 그렇게 이루어졌다. 침묵과 문답이 느린 속도로 오가면서 간간히 농담도 했다. 나중에는 사진 촬영도 말리지 않았다. 포즈를 취하게 한 뒤 렌즈 속에 포착된 그의 눈은 선량하기 그지 없었다. 아직도 한없이 자애로운 그 눈매를 잊을 수 없다. 나는 "부디 건강하시라"는 인사와 함께 대빗자루로 그 좁은 마당을 쓸어 주고 문을 나섰다.

다음날 신문에는 「몽실언니」와 그 작가에 대한 기사가 한 페이지 가득

어린이의 눈으로 시대의 아름다움과 슬픔을 길어올린 권정생. 가운데에 모자를 쓴 사람이다.
이현주 목사 일행과 함께 예배를 드리고 있다. 기자생활을 하면서 만난 사람 가운데
성자의 삶에 가장 근접해 있었다.

실렸다. 그러나 그의 인생은 한 줄도 설명하지 못했다. 불립문자(不立文字)였다.

그래도 본 대로 기록하자면, 그는 거룩했다. 얼굴은 경건했고, 시선은 깊었다. 입 매무새가 단정한 만큼 논리도 정연했다. 세상을 보는 태도는 진지하고, 치열했다. 인공 배설을 하며 고환에 결핵을 앓는 고통 속에서도 주옥 같은 작품을 지어냈다. 몸뚱어리 하나 건사하기 힘든 조건에서도 공동체의 미래에 대해 끝없이 걱정하는 지식인이었다. 이오덕(李五德), 전우익(全遇翊)과 더불어 경상북도 내륙지방에서 보여 준 그들의 아름다운 동행은 세속을 향해 쏟아내는 명징한 빛줄기이자 푸른 바람이었다.

그는 신앙인이었다. 늘 하늘의 뜻을 생각하고, 자연과 생명과 평화를 존중하며, 땅의 정의를 실천한 사도였다. 작품이든 현실이든 한결같이 낮은 자리에서 고귀한 삶을 살아가는 사람들을 사랑으로 보듬었다.

권정생은 생의 마지막 순간에 "어매(엄마)"를 불렀다고 한다. 평생을 고독 속에 살면서 품어 온 사모곡이었으리라. 그러나 유언장에서는 예의 마지막 티끌까지 털어내는 의연함이 있다. "인세는 어린이로부터 얻어졌으니 그들에게 돌려줘야 하고, 다섯 평짜리 흙담집은 헐어 자연으로 돌리며, 나를 기념하는 일은 일절 하지 마라."

그가 살던 오두막 빈터에 작은 비석 하나 세운다면 누(累)가 될까. 수박한 통 들고 조탑동을 다시 찾고 싶지만, 이제 바람처럼 사라지고 없으니, 어디서 그의 영혼을 위로할까.

# 의인(義人) 베델을 추억하다

햇살 눈부신 날, 서울 양화진의 외국인 선교사 묘원을 가 보셨는지. 한강
이 내려다보이는 언덕 위엔 이국 땅에서 거룩한 생애를 마친 수백의 영혼
이 잠들어 있다. 흙길 따라 늘어선 묘비명을 읽노라면 가슴에 "쏴-" 파도
가 지나간다. 순복음교회 담임목사 이영훈은 "천 개의 생명이 있어도 한
국에 바치겠다"는 루비 켄드릭(Ruby R. Kendrick, 1883-1908)을 신앙의
사표로 삼을 것을 설교했다.

눈을 돌려 켄드릭 대각선에 자리한 어니스트 베델(Eernest T. Bethell, 裵
說, 1872-1909) 무덤엔 묘비명이 없다. 수난이 스친 듯 비석 뒷면의 절반
은 하얗게 지워져 있다. 앞을 보아야 주인공의 신원을 알 수 있다. "Ernest
Thomas Bethell. Born at Bristol England Nov. 3rd 1872, Died at Seoul Korea
May 1st 1909. 大韓每日申報社長大英國人裵說之墓." 교과서에 나오는 그
베델(배설)이다.

그는 격동기 국권 상실의 위기에 처한 조선을 위해 젊음을 바친 언론인
이다. 무역을 위해 일본에 갔다가 러일전쟁이 터지자 영국 신문의 통신원
자격으로 한국 땅을 처음 밟았다. 초기에는 비즈니스 차원에서 신문업을
생각하다가 조선을 유린하는 일제의 만행을 보고는 떨쳐 일어선다. 신문
사 사무실 문에 '일본인과 개[犬]는 출입 금지'를 써 붙여 놓고 항일에 앞
장서 대중의 열렬한 호응을 받았다.

베델은 안중근(安重根) 의거를 크게 다루고, 장지연(張志淵)이 『황성신
문(皇城新聞)』에 실은 논설 「시일야방성대곡(是日也放聲大哭)」이 반향을
일으키자 즉각 『대한매일신보(大韓每日申報)』에 전재했으며 국채보상운
동을 주도해 일본의 미움을 샀다. '기독교 구국론'을 갈파하기도 했다.
"기독교는 그 주의가 널리 사랑함이요, 그 제도는 평등이요, 그 방법은 새

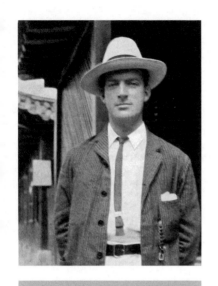

拜哭裵公
大英男子大韓東
一紙光明黑夜中
來不偶然何遽奪
欲將此意問蒼穹
梁起鐸

영국인 베델.(위) 격동의 한반도를 취재하러 왔다가
일본의 야욕을 목격하고 『대한매일신보』를
만들었다. 육 년간 신념과 열정으로 일제에 맞서다
병을 얻어 서른일곱에 삶을 마감했다. 그와 함께
신문을 이끈 양기탁이 조사(弔辭)를 썼다.(아래)

지식 새 문명을 수입하기 때문에 국가 민족에 이익이 된다. 이천만 인종이 한 가지 살 길은 기독교를 믿는 데 있다." 그는 심지어 "내가 한국을 위해 싸우는 것은 하나님의 소명이다(My fight for Korea is heaven ordained)"라고도 했다.

일본이 가만 있겠나. 치외법권을 박탈하기 위해 재판에 회부했다. 원고는 통감부 서기관 미우라. "『대한매일신보』가 소요와 무질서를 선동했다"는 죄목을 들었다. 친일 미국인 외교관 스티븐스(D. W. Stevens) 암살사건을 다룬 논설, 이토 히로부미를 오스트리아 독재자 메테르니히(K. von Metternich)에 빗댄 글, 함흥 학생들이 국권회복을 위해 쓴 혈서 기사를 증거로 제시했다.

일본과 동맹을 맺고 있던 영국은 외교 마찰을 피하기 위해 재판을 열었다. 장소는 서울 정동의 주한 영국총영사관. 상하이에서 파견된 영국인 판사와 영국인 피고, 일본인 원고, 한국인 증인 등이 법정에 선 한국 최초의 국제재판이었다. 복도에는 청중들로 가득했다.

결과는 보나마나였다. 사흘간 계속된 재판에서 베델은 삼 주의 금고형과 육 개월의 근신형을 받아 상하이에 있는 영국인 교도소에 투옥됐다. 만기 출소한 그는 한국으로 돌아와 활동을 재개했으나 심신이 쇠약해진 나머지 서른일곱에 세상을 떠났다. "내가 죽어도 신보는 영원히 살아남아 한국 동포를 구하라(我則死願申報永生救韓國同胞)"라는 유언을 남긴 채.

베델은 육 년 동안 신념과 열정의 삶을 살며 아무 연고도 없는 한국에 헌신했다. 부음을 들은 고종은 "하늘은 무심하게도 왜 그를 이다지도 급

히 데려갔단 말인가!(天下 薄情之 如斯乎)"라며 슬퍼했고, 양기탁(梁起鐸)
과 박은식(朴殷植)은 따로 시를 지어 그의 죽음을 애도했다.

| 大英男子大韓衷 | 영국의 남자가 대한의 충정으로 |
| 一紙光明黑夜中 | 신문으로 깜깜한 밤중을 밝게 비추었네 |
| 來不偶然何遽奪 | 온 것도 우연이 아니건만 어찌 급히 빼앗아 갔나 |
| 欲將此意問蒼窮 | 하늘에 이 뜻을 묻고자 하노라 |
| ―양기탁 | |

| 天遣公來 又奪公 | 하늘이 공을 보내고는 또다시 데려갔구나 |
| 歐洲義血灑溟東 | 구주의 의혈 남아가 조선의 어둠을 씻어내고자 |
| 翩翩壹紙三千里 | 삼천리 방방곡곡에 신문지를 뿌렸네 |
| 留得芳名照不窮 | 꽃다운 이름이 남아서 다함 없이 비추리 |
| ―박은식 | |

이듬해 장지연이 비석을 세웠고, 일제가 비문을 갈아냈으며, 1964년
한국신문방송편집인협회가 비문을 다시 세웠다. 그리고 1968년 정부가
건국훈장을 추서했다. 2009년을 기해 베델 서거 백주기를 맞았다. 육영
(育英)과 의료분야의 선교사들과 비교해도 너무 무심하지 않은가. 그를
기리는 일은 언론계와 기독교계의 몫으로 여겨진다.

# 오바마이즘과 스프링필드

미국 일리노이 주 스프링필드는 링컨(A. Lincoln)의 고장이다. 일리노이 주의 닉네임이 '랜드 오브 링컨(Land of Lincoln)'이다. 자동차는 아예 링컨 얼굴을 새긴 번호판을 달고 다닌다. 켄터키에서 태어났지만 스프링필드에서 변호사로 일하며 미래의 꿈을 키웠고, 1861년 백악관에 입성하기까지 십팔 년간 산 곳이다. 링컨의 정치적 본향인 셈이다.

스프링필드는 그래서 링컨의 도시다. 그의 무덤과 기념관이 있고, 링컨이 살던 이층짜리 집은 물론 이웃집 헛간 등 네 개 블록을 사들여 국립역사유적지로 꾸며 놓았다. 스프링필드는 인구 십만의 작은 주도(州都)이지만, 이처럼 링컨의 흔적과 추억을 담고 있어 도시의 격이 다르다.

2007년 2월 10일, 링컨처럼 키 크고 비쩍 마른 정치인 오바마(B. H. Obama)가 가족과 함께 이곳을 찾았다. 일리노이 주 상원의원으로 민주당 대통령 선거 후보 경선에 나서면서 첫 연설 장소로 그의 정치적 고향 시카고 대신 스프링필드를 선택한 것이다. 백사십칠 년 전, 같은 장소에서 후보 수락 연설을 한 뒤 대통령으로 성공한 링컨을 닮고 싶었기에 그러했다.

이 자리에서 오바마는 사자후를 토했다. '변화의 정치를 위하여'라는 주제를 내건 그는 "승리는 사람들에게 희망과 기회를 주는 이상을 널리 전파함으로써 가능한 것"이라며 "이 땅에 새로운 자유의 탄생을 맞아들이자"고 호소했다.

오바마는 2008년 8월, 바이든(J. R. Biden) 상원의원을 러닝메이트로 소개하는 장소도 스프링필드를 찍었다. 이후 '검은 링컨' 이미지를 내세운 그의 담대한 선거 캠페인은 파죽지세로 대륙을 휩감더니, 마침내 백악관의 독수리 문장을 차지하기에 이른다.

제이의 링컨을 꿈꾸는 버락 오바마. 링컨 탄생일이면 오전에 워싱턴의 링컨기념관에 헌화하고,
오후에는 링컨이 살았던 스프링필드를 방문할 만큼 정신적 스승을 기리는 데 지극정성이다.

　2009년 1월 대통령 취임식에 앞서 링컨의 궤적을 따라 통합열차를 타
고 워싱턴에 입성했고, 취임식에서는 링컨이 쓰던 성경에 손을 얹고 선서
했으며, 점심 메뉴까지 링컨을 따랐다. 사무실에는 늘 링컨 초상화를 걸
어 두고 있다.

　오바마의 링컨 숭모는 이 정도로 그치지 않는다. 링컨 탄생 이백 주년
인 2009년 2월 12일 오전에는 워싱턴 국회의사당 로툰다(원형 로비)에서
링컨 추모 연설을 했고, 오후에는 성지 순례하듯 다시 스프링필드를 방문
하는 것으로 일정을 마무리했다. 전날 링컨 저격 장소인 포드 극장 재개
관 행사에 참석한 것을 포함하면 이틀간 세 건의 링컨 행사에 잇달아 모
습을 드러낸 것이다.

　링컨을 닮고 싶어한 미국 대통령이 오바마가 처음은 아니라고 한다. 닉
슨(R. M. Nixon)은 링컨 동상과 대화를 나눴고, 테오도어 루즈벨트
(Theodore Roosevelt)는 링컨의 머리카락으로 만든 반지를 끼고 다녔으
며, 프랭클린 루즈벨트(Franklin D. Roosevelt)는 링컨 연극의 극작가를 연
설문 작가로 고용하기도 했다.

　하지만 '링컨의 후계자'로 자처하는 대통령은 오바마다. 개인적 이력

이 비슷할 뿐만 아니라 노예제 폐지를 선언한 주인공과 최초의 흑인 대통령이라는 상징성에 오바마가 링컨 탄생 이백 주년인 2009년에 대통령 임기를 시작했다는 우연까지 겹쳤기 때문이다.

오바마는 대통령을 꿈꾸기 전부터 링컨의 삶을 자신의 지표로 삼은 것으로 알려져 있다. 링컨의 경건하고도 강건한 정신을 본받고자 했던 것이다. 그래서 그는 스스로에게 닥친 삶의 굴곡을 당당하게 받아들일 수 있었다. 마이너리티의 정체성은 오히려 그의 외연을 확대시켰다.

잘 알려졌듯, 그에게는 캔자스 출신 어머니와 케냐인 아버지, 인도네시아인 의붓아버지가 있었다. 그로 인해 하와이와 인도네시아에서 자랐고, 로스앤젤레스와 뉴욕에서 대학을 다녔으며, 시카고에 정착했으니 그야말로 파란의 노마드적 여정이다.

그 와중에 남들이 '오바마'를 발음 못해 '앨라배마' 혹은 '요마마'로 부르거나, '버락'이 우스꽝스럽다고 놀려도 자신의 한 부분으로 당당히 수용했다. 2004년 민주당 전당대회 연설에서는 "할아버지는 영국인 가정의 조리사이자 하인으로 일했고, 아내 미셸의 아버지는 시카고 (빈민가) 사우스 사이드에 살면서 정수공장에 다녔다"며 한미한 가족사를 공개할 정도였다.

2007년 3월에는 선거 전략상의 위험을 무릅쓰고 흑백 차별 문제를 정면으로 제기해 놀라움을 안겨 주었다. "과거는 죽어 묻혀 있는 것이 아니다"라며 노예해방정신이 완성되지 않은 현실을 질타한 것이다. 2006년 나이로비 대학에서 행한 연설에서 "케냐는 위대한 역사를 가졌지만, 스스로도 맡은 바를 다해야 한다"고 촉구하면서 한국을 예로 들었다. "1960년대 초, 케냐가 독립을 성취하는 사이에 국민총생산은 대한민국과 크게 다르지 않았으나 오늘날 대한민국의 경제는 케냐보다 사십 배나 더 크다." 그는 이 비유를 다른 국제행사장에서도 반복했다. 아버지의 나라에서도 격정에 휩쓸리지 않은 채 객관적 시각을 유지한 대목이 돋보였다.

이렇듯 그는 부모로부터 물려받은 다양성에 늘 감사했고, 이런 성정은

변화의 아이콘으로 작용했다. 그러나 궁극적으로 미국과 아시아, 아프리카, 무슬림 문화까지 포괄하고 있는 그의 가치는 스프링필드라는 수원지로 수렴돼 새로운 중심을 형성할 것으로 보인다. 그가 사고무친(四顧無親)의 일리노이를 선택한 것도 링컨의 도시 스프링필드에서 그가 중심기둥으로 삼게 될 가치를 발견할 수 있었기에 가능했다. 오바마이즘(Obamaism)의 씨를 뿌린 현장인 것이다. 수많은 군중으로부터 "예스 위 캔!(Yes We Can!)" 화답을 이끌어낸 변화의 열망 역시 스프링필드에서 링컨이 외친 자유와 진보와 해방과 통합의 정신에 뿌리를 두고 있다.

오바마가 링컨을 넘을 수 있을까. 일리노이가 '랜드 오브 오바마(Land of Obama)'로 불릴 수 있을까. 유랑의 젊음을 거두고 새로운 삶의 거처로 삼았던 시카고, 혼돈스런 정체성을 정돈한 뒤 링컨으로부터 미래를 찾는 스프링필드. 모두 미국 중부 일리노이 주에 자리한 도시이기에 던져 본 질문이다.

# 로버즈 케이브의 희망

미국의 사회심리학자 무자퍼 세리프(Muzafer Sherif)가 실험을 했다. 또래 소년 스물두 명을 오클라호마의 로버즈 케이브 주립공원(Robbers Cave State Park) 캠프에 모아 특별한 이유 없이 두 편으로 나누어 살게 하며 행동 변화를 관찰한 것이다. 잘 지내던 아이들이 어느 순간 변하기 시작했다.

이들은 '래틀러즈'와 '이글즈'라는 각자의 이름을 짓고 행동수칙까지 따로 만들면서 대립각을 세웠다. 갈등을 줄이기 위해서 같이 식사를 하고 영화도 보게 했으나 별 소용이 없었다. 트로피와 메달을 걸고 운동경기를 시켰더니 더욱 악화됐다. 드디어 깃발을 불태우더니, 어느 날에는 상대방의 신체를 해치기에 이르렀다.

단순한 편 가르기가 비극을 몰고 온다는, 이른바 '로버즈 케이브 실험'이다. 인간은 서로 비슷한 사람들이 한 무리가 되는 것이 아니라, 한 무리가 되고 나서 비슷해진다는 데이비드 베레비(David Bereby)의 '무리 짓기론'과 비슷한 맥락이다.

해방 후 한국 사회도 편 가르기와 무리 짓기로 점철됐다. 고려대 윤인진 교수 조사에서도 국민 구십 퍼센트가 갈등의 심각성을 우려했는데, 유형별로는 계층 갈등이 압도적이었다. 원인으로는 '서로 자신만의 이익이나 주장만 앞세우기 때문'이 가장 많았다. 2008년 여름의 촛불집회 이후엔 같은 나라에 산다고 하기에 민망할 정도로 국민 전체가 서먹한 사이로 바뀌었다.

한 출판인의 경험담은 갈등의 극단이었다. 식사 모임에서 처음 만난 방송사 피디가 이야기 도중 어디에 사는지를 묻더란다. "반포 삽니다." "그래요? 기득권자구먼!" 대화는 그것으로 끝이었다. 삼십 년 전에 상경한

그 출판인은 고향 충청도에 계신 노모를 쉽게 찾기 위해 터미널 가까운 동네에 거처를 정했을 뿐이었다.

다른 자리에서 만난 친구의 증언도 놀라웠다. 강북에서 교사를 하던 그가 강남으로 전근하게 돼 아이를 집 근처 고등학교로 전학시켰다. 주변에서는 꿈의 학군에 입성했다고 부러워했다. 그러나 아이에겐 고통의 시작이었다. 유치원부터 강남에 살아온 골수 강남 아이들끼리 따로 어울리더라는 것이다. 그의 자식은 어이없는 왕따를 당했고, 사춘기의 집단 격리는 두고두고 큰 상처로 남게 됐다.

예전에도 우리 사회에 갈등이 있었지만 이처럼 노골적이지는 않았다. 공동체의 구성원들 사이에 중심 가치가 존재했기 때문이다. 일제 강점기에는 독립의 꿈을, 남북 대치 상황에선 자유와 번영을, 군부 독재 아래서는 민주의 가치를 공유했다.

계층을 넘어서는 도덕적 기준도 작동했다. 이를테면, 부자들은 겸손했다. 대놓고 돈 자랑을 하지 않았다. 아버지 힘으로 마련한 자동차는 숨기고 싶어했다. 가난한 시골 출신들도 자존심 하나는 하늘을 찔렀다. 그리고 비굴하지 않고 당당했다. 자신의 궁벽을 부끄러워하기보다는 입신을 향한 에너지로 삼았다. 부자를 질시하지도 않았다.

학벌만 해도 그렇다. 출신 학교가 노출되는 것을 가급적 꺼렸다. 고등교육의 수혜자로 남들에게 나서서 뻐기는 것은 무엇보다 못난 짓이었기 때문이다. 이에 비해 요즘은 대학 사 년 이력을 너무 우려먹는다. 같은 대학을 나왔다는 이유 하나로 뭉치는 데 이골이 난 대학들이 있다. 화공과 나온 선배가 철학과 출신의 후배를 엄청 챙긴다. 평소에 까칠한 사람이 남을 치켜세운다 싶어 내막을 알아보면, 선배고 후배다. 도무지 과학적, 이성적 판단이 마비된다. 그러고도 공익을 추구하는 자리에 앉거나, 공동체의 미래를 여는 리더가 될 수 있나.

유명 대학 출신들이 똘똘 뭉치고, 다른 대학도 그에 뒤질세라 더욱 뭉치고, 마이너 대학 출신들은 위기감에 더더욱 결속한다면, 사회 꼴이 무

엇이 되겠는가. 서울대 출신들이 노골적으로 "스누(SNU)!"를 외치지 않는 것이 고마울 뿐이다.

어떤 대학이 다른 대학의 실명을 거론하며 "우리가 일등"이라고 비교하며 외치는 광고도 있다. 대학의 품위를 내팽개친 처사가 아닐 수 없다. 한 나라의 가치를 만들어내고 통합의 용광로가 돼야 할 대학의 지성이 이정도니, 다른 분야는 말할 것도 없다.

그렇다면 우리 사회의 통합은 불가능한가. 로버즈 케이브에서의 마지막 실험이 희망을 준다. 연구자는 아이들에게 한 집단의 노력만으로는 해결할 수 없는 목표를 제시했다. 야외활동 중에 트럭을 고장 내, 두 집단의 모든 아이들이 함께 줄로 트럭을 끌어올리지 않으면 안 되도록 한 것이다. 그랬더니 놀랍게도 비슷한 과제를 수행하는 동안 아이들 간에 조롱과 야유가 사라졌다. 대신 우정이 싹트기 시작했다.

지금 우리 앞에도 고장 난 트럭이 있다. 분단과 분열이라는 괴물이 한 길을 떡 가로막고 있다. 어떻게 할 것인가.

# 베스트셀러 무죄론

'바다 이야기'가 처음 터졌을 때 신문사에선 잠시 어색한 장면이 연출됐다. 담당 부서가 애매했던 것이다. 검찰과 경찰이 수사에 들어간 만큼 사회부에서 맡는 것이 당연하겠으나 사건 취재를 지휘하는 시경 캡은 자꾸 문화부에 눈길을 주었다. "게임은 문화관광부 소관인데…."

그런데도 문화부 기자들은 멀뚱멀뚱 바라보기만 했다. 게임을 한 번도 문화행위라고 생각하지 않았고, 취재 경험도 없었기 때문이다. 문화, 미디어, 체육, 관광 등 분야별로 수십 명의 기자가 문화부에 출입하고 있었지만, 게임 분야는 취재의 사각지대에 방치돼 있었다. '바다 이야기'에는 이처럼 '언론 이야기'도 숨어 있는 것이다.

출판계에 가끔씩 터지는 파동도 비슷하다. 인기 아나운서와 미모의 화가가 자신의 번역물 혹은 저작물을 남의 손에 맡긴 일로 한동안 세간의 화제를 모았다. 또 유명 출판사가 만든 책의 표지 사진이 사진작가의 허락을 받지 않아 고소를 당했지만, 그 책은 베스트셀러 행진을 계속했다. 수십만 부가 팔린 또 다른 시선집 표지는 미국 책에서 따왔다고 한다. 두 권 모두 황금 손을 가진 출판 기획자의 작품이라는 점이 공교롭다. 서지적 정보를 왜곡한 『요코 이야기』도 그 연장선에 있다. 이처럼 끝없이 이어지는 스캔들의 공통점은 상업주의에 희생되는 책의 책무다.

그런데도 독자들은 관대하다. '문제적 도서'가 건재하다는 것이다. 어떻게 이런 일이 가능할까. 여기에 대해 설명할 수 있는 것이 콘텐츠론이다. 스캔들은 포장과정에서 벌어지는 일일 뿐, 책이 담고 있는 메시지와 별개라는 것이다. 누가 구웠든 마시멜로의 맛은 달콤할 뿐이다?

그래서 힘을 얻는 것이 베스트셀러 무죄론이다. 대중의 선택행위로 인해 사소한 흠은 지워지고, 어지간한 상처까지 치유된다는 것이다. 마치

문제 있는 정치인이 선거에서 이기면, 부도덕한 각료 후보가 청문회를 거치고 나면, 모든 것이 용서되는 것처럼.

이같은 속성을 지닌 베스트셀러는 어떤 네거티브 이슈가 제기되면 노이즈 마케팅으로 새로운 수요를 창출하는 요술을 부린다. 독자들은 "도대체 어떤 책이기에…"라며 줄을 이어 구입하니, 출판사들이 순위에 몸을 던질 수밖에.

이에 따라 베스트셀러를 만드는 수법도 진화하고 있다. 아르바이트생을 고용해 대형 서점에서 반복적으로 책을 구입하는 방식은 낭만시대 이야기. 요즘에는 아예 사재기 사이트까지 있다고 한다. 회원들이 인터넷을 통해 구입하면, 출판사가 책값에다 알파를 보태 보전하는 방식이다.

실제 베스트셀러를 낸 출판사 가운데 상당수가 이런 사이트의 회원이라고 하니, 그 상관관계를 밝히는 것은 어렵지 않겠다. 다만 분명한 것은 책 만드는 손이 깨끗해야 책의 향기도 깊고 오래간다는 사실이다.

여기서도 언론의 몫은 피할 수 없다. 구십년대 후반 들어 우리 언론은 예전의 '출판'이라는 타이틀 대신 북 섹션을 도입해 리뷰 중심으로 선회했다. 활자 매체를 살려야 한다는 신문과 출판의 동지적 관계, 책 읽는 사람이 신문을 읽는다는 비즈니스적 판단도 일부 작용했으리라.

다만 욕심만큼 형편이 따라주지 못했다. 『뉴욕타임스』의 '북 리뷰'는 필자에게 어떤 땐 한 달 간의 말미를 주면서 정밀한 서평을 요구하지만, 우리는 그 주일 치 신간을 소개하는 데 급급하다. 그러니 북 리뷰 고유의 비평 기능은 선반 위에 올려놓을 수밖에.

비평 부재에 대한 책임을 나눠야 할 곳이 학계다. 그동안 간간이 목소리를 낸 평론가는 강단 밖의 연구자들이었지, 캠퍼스는 좀처럼 비평의 활시위를 당기지 않는다. 각종 논문 표절 파동에서 보듯, 연줄에 묶인 학자들은 게으름을 넘어 무기력했고, 이는 곧 관행으로 굳어졌다.

출판은 학문의 젖줄이나 다름없는데도 서로 이용할 뿐 스스로 책임지지 않았다. 그뿐인가. 출판계에는 그 흔한 시민단체 하나 없다 보니 감시

의 무풍지대로 남게 되었다.

책은 독자가 평가한다? 이런 외침이 공허한 메아리를 낳는 동안, 책을 지탱하던 신뢰의 기둥이 하나씩 무너지고 있다. 뉴미디어의 공세 속에 책의 권위는 그나마 텍스트의 원전성(原典性) 내지 순일성(純一性)에서 비롯될 텐데, 책을 살 때마다 번역자의 커리어를 챙기고, 본인이 직접 썼을까 확인하며, 그럴싸한 표지 디자인을 보면서 외국 것을 베낀 것이 아닌지 의심하게 된다면…. 그것은 책이 독자에게 가하는 고문이다.

그러나 출판계 어느 곳에서도 자성의 목소리는 들리지 않는다. 집단 발언을 좋아하는 집단이 정작 스스로의 문제에 대해서는 침묵하고 있는 것이다. 그들에게는 책의 신뢰가 무너지는 소리가 들리지 않는지.

# 교과서의 수난

교과서는 문자를 발명한 인간의 교육 수단에서 출발했다. 담긴 것은 검증된 지식과 경험이었다. 설득과 공감이라는 교육 효과를 위해서다. 교과서는 단행본, 잡지와 더불어 출판의 삼대 영역으로 꼽히지만, 보통의 읽을거리와 다르다. 학생이라는 특정 다수를 향한 대량 공급 시스템을 갖기 때문이다.

서양 교과서는 1658년 판 『세계도회(世界圖繪)』가 효시로 꼽힌다. 체코 출신의 교육학자 코메니우스(J. A. Comenius, 1592-1670)가 펴낸 이 책은 보편성의 원리를 끌어들인 교과서였다. 음악 수업을 받은 사람은 악보만 있으면 어떤 곡이든 연주할 수 있도록 하는 것이 교육이라는, 당시로는 혁명적인 발상이었다.

우리나라는 『동몽선습(童蒙先習)』이 특기할 만하다. 조선 중기인 1541년(중종 36) 박세무(朴世茂)가 지었다고 전해지는 이 교과서는 중국 수입품이 아닌 창작본이라는 데 의미가 있다. 학동들은 『천자문(千字文)』 다음으로 이 책을 떼면서 배움의 길로 접어들었다. 이후 1895년에 나온 신식 교과서 『국민소학독본(國民小學讀本)』으로 근대를 경험했고, 지금 백년이 넘는 역사를 가진다.

기능도 바뀌어 제도매체론→표준매체론→열린매체론의 흐름이 있다. 제도매체론은 교과서가 유일무이한 학습자료라고 믿는 권위주의적 입장이다. 공조직을 장악한 세력이 교시성 강한 이념을 담으려고 한다. 표준매체론은 권위라는 절대적 가치를 배격하며 보편적인 지식내용을 습득하도록 유도한다. 교과서는 표준적인 가치 기준을 제시하는 도구에 머문다. 열린매체론은 학습을 돕는 참고자료에 불과하다고 본다. 권위나 표준성 양쪽에서 자유롭기를 바란다. 교과서 내용이 누구에게나 옳은 것

이어야 한다는 가치관 대신 학생들의 사고와 판단을 자극하고 문제 해결 능력을 키우는 데 도움이 되면 족하다.

금성출판사 판 '근·현대사' 교과서를 두고 일어난 논란은 세 이론의 충돌 지점에서 발화한다. 완전한 이론은 없다. 그러나 분명한 것은 교과서는 진실의 전수에 준엄해야 한다는 것이다. 설사 열린매체론에 서더라도 보편성과 표준성의 원리는 금과옥조다. 명백한 검증 결과만 실어야 학습자들이 의심 없이 지식세계의 문으로 들어설 수 있다. 권력자 또한 자신의 이데올로기를 전파하는 도구로 사용하고 싶은 유혹에서 벗어나야 한다.

금성출판사의 경우 이데올로기의 문제가 아닌 비즈니스의 문제라는 점이 좀 다르다. 이를 이해하기 위해서는 철 지난 출판계의 지도를 꺼내 봐야 한다.

1970년대에 출판인들의 목소리는 컸다. 출판계로 파고든 운동가들이 변혁의 전위에 서 있을 때였다. 주로 사회과학서를 펴내 오던 이들은 한국출판문화운동협의회(한출협)라는 모임을 만들어 힘을 키웠다. 그 대척점에 있는 곳이 대한출판문화협회다. 교과서나 전집을 내던 출판인들이 주축을 이뤘다. '출협'이라는 약칭이 통용됐으나, 한출협 쪽은 '대출협'이라 이름 부르며 자신들과 대등한 지위를 부여했다.

한출협이 등장해도 출협은 한동안 보수의 아성을 굳건히 지켰다. 이 수성의 장수가 금성출판사 김낙준(金洛駿) 회장이다. 대구에서 서점을 하다가 전집 출판으로 일가를 이룬 그는 1992년부터 1995년까지 사 년간 출협을 이끌었다. 1994년 '책의 해'에는 그가 이사장으로 있던 운평문화재단(지금의 금성문화재단) 돈으로 교사와 학생을 대상으로 하는 '독서대상'을 제정해 운영하기도 했다.

그러나 2004년 들어 단행본계의 좌장인 민음사 박맹호(朴孟浩) 대표가 회장에 당선되면서 권력 이동이 시작됐다. (대)출협을 공격하던 한출협 출신들이 집행부에 대거 진입하면서 십일 년간 운영해 오던 '독서대상'

에 대해서도 왈가왈부했다. 김 회장은 바로 손을 떼고 지원도 끊었다. 새 집행부에 넘기면 상은 전교조 교사들이 독식할 것으로 판단한 것이다. 김 회장은 출판계 보수의 원조다.

그런 금성출판사가 한국 근·현대사 교과서 파동을 겪으면서 시련을 겪고 있다. 아이러니 아닌가. 금성뿐만 아니라 법문사, 두산동아, 중앙교육진흥연구소, 천재교육 등 교육과학기술부로부터 수정 지시를 받은 어느 곳도 진보 색채가 없다.

문제는 금성이라는 특정 출판사의 문제가 아니라 출판계 전체의 몫이다. 그동안 좌파에겐 콘텐츠는 넘쳐 났으나 그들의 이데올로기를 담을 그릇이 없었다. 좌파 지향적인 출판사에겐 이념과 열정만 있지, 전국적인 마케팅을 해낼 수 있는 스케일이 없었다.

이 때문에 콘텐츠 공급자는 우파 출판사들의 자본력을, 우파 출판사는 좌파들이 장악한 학교 권력을 인정했다. 채택을 위해 자본과 콘텐츠가 타협한 것이다. 교과서가 채택되면 열 배나 더 큰 참고서 시장이 뒤따르니, 색깔은 문제가 될 수 없었다는 점이 두 쪽을 만족시키는 영역이었다.

이런 좌우의 기묘한 동거가 오래 갈 수는 없었다. 정당한 절차를 거쳐 승인해 놓고도 사안의 심각성을 뒤늦게 안 교과부가 안달이 났다. 뻣뻣한 저자들보다는 말이 통하는 출판사를 골랐다. 그것도 막무가내식이 아니라 교과용 도서에 관한 규정을 들이대며 압박한다. 실제로 "장관은 검정도서의 경우 저작자 또는 발행자에게 수정을 명할 수 있다"는 조항이 존재한다. 저자들은 펄펄 뛴다. 집필 내용에 대한 저작권이 자신들에게 있으니 출판사가 함부로 저작물에 손대지 말라는 주장이다.

출판사로서는 딜레마다. 정부에 밉보여서도 안 된다. 교과서보다 덩치가 큰 거대 학습지 시장이 위태로워진다. 저자들도 무시할 수 없다. 교사 집단의 평판은 다른 교재의 채택에도 큰 영향을 준다. 불황의 늪에 빠진 단행본 출판사마저 너도나도 안정적인 교과서 경쟁에 뛰어드는 마당에 기존에 가꾸어 놓은 대형 시장이 아까울 것이다.

출판사는 법을 넘어 책을 내야 한다. 교과서 내용이 출판사의 명예를 걸 정도로 자신 있으면, 그대로 밀고 나가라. '출판의 자유'를 앞세워 정부의 압력에 맞설 수 있다. 반대로 교과서에 대한 정부의 승인권을 인정한다면, 저자들을 설득하는 게 낫다. 설득에 실패하면? 출판권을 포기하는 수밖에 없다. 거기에 따르는 법적, 도의적 의무를 다해야 함은 물론이다. 그것이 우파 출판사가 좌편향 교과서를 낸 데 대한 사회적 책임이 아닐까.

# 나의 사랑하는 경주

경주는 그 도도한 역사에다 문화의 품격을
보태면 정말 멋진 도시가 될 것이다.
문화는 도시의 전통을 향기롭게 만든다.
전통은 자유롭고 세련된 사람들이 만들어 가는
자존의 정신이다. 전통이 살아 있는
문화도시 경주. 누구나 꿈꾸는
경주특별시의 모습이다.

# 「선덕여왕」, 역사를 삼키다

신라사(新羅史)는 오랫동안 방치됐다. 사료도 부족했거니와, 연구자들의 태도도 어정쩡했다. 그들의 열정 또한 그러하니 학문적 성과가 미미할 수밖에 없겠다. 역사책에 나오는 용어는 왜 그리 어색한지. 혁거세, 거칠부, 차차웅…. 이두니 향찰 때문이겠거니 여겨도 쉬 다가오지 않았다. 교육이 부실했던 것이다. 장군 이사부(異斯夫)와 순교자 이차돈(異次頓)의 성(姓)을 이씨로 착각할 만큼.

설익은 민족주의도 신라사를 왜소하게 만들었다. 근대 이후에 탄생한 민족 개념을 고대사에 들이대니 무리한 해석이 나온다. 심지어 통일신라를 발해와 대등하게 놓고 남북국시대로 보는 견해까지 등장했다.

이런 입장은 위험하다. 고구려가 통일했으면 중원이 우리 땅인데 하는 회한 어린 역사적 가정은 대한민국을 왜소하게 만들고 만다. 고구려를 선망하는 시선은 자연스레 남한을 하찮은 땅으로 전락시키므로.

당시 한반도 주변에는 신라-백제-고구려-당-왜라는 다섯 나라가 합종연횡하며 치열한 생존경쟁을 벌였다. 전쟁이 일상사가 될 정도였다. 통일신라는 그래서 위대한 것이다. 지금 한국의 뿌리는 거기서 나왔고, 민족의 디엔에이도 신라에서 생성된 것이 가장 많다. 신라가 당나라에 밀렸다면, 그나마 한민족은 사라졌을 것이다. 그래서 나는 신라가 고맙다.

엠비시(MBC)가 야심차게 만든 대하드라마 「선덕여왕」으로 인해 사람들은 오랜만에 신라국 사람들과 조우했다. '미실'이라는 커리어우먼이 치맛자락을 요상스레 펄럭였고, 말 탄 화랑들의 외침 또한 요란했다. 평균 시청률 사십 퍼센트대라면, 역사에 관심 있는 대다수가 봤다는 이야기다.

드라마는 훌륭했다. 화면은 스펙터클했고 긴장감이 넘쳤다. 사랑과 우

정, 미스터리와 영웅담을 적절히 버무려 시청자들을 꼼짝 못하게 했다. 경상북도와 경주시는 기회를 놓칠세라 홍보에 열을 올렸다. 평소 비싼 입장료 때문에 발걸음 들여놓기가 부담스러웠던 밀레니엄 파크가 촬영지로 소개되자 입장객이 몰렸다. 곳곳에 '선덕여왕 촬영지'라는 문패가 붙었다.

선덕여왕은 확실히 문학이나 영상으로 다루는 데 매력적인 소재다. 한국사 최초의 여왕, 삼국 통일의 기반을 닦은 일 등 스토리텔링이 좋다. 여기에다 꽃미남 엘리트 집단인 화랑도의 풍속까지 곁들이면 볼거리가 넘치나니….

그러나 사극의 숙명이런가. 이번에도 왜곡 의혹에서 편치 못했다. 무엇보다 '필사본『화랑세기』'에 너무 의존했다. '필사본'이라는 말은 원본이 아니라는 이야기다. 학자들 간 진위 공방 또한 마무리되지 않았다. 그럼에도 드라마에는 아무 안내가 없다. 화가 신윤복을 여자로 설정한「바람의 화원」에서는 그나마 "역사적 사실과 다를 수 있다"고 자막을 띄웠지만「선덕여왕」은 함구했다.

원래『화랑세기(花郞世記)』는 8세기경 신라의 한산주 도독(현 경기도 지사)이던 김대문(金大問)이 저술한 역사서다. 다만 원본이나 판본이 전하지 않고『삼국사기』에 극히 일부가 인용되어 있을 뿐이다. 그러다가 1989년에 조선 후기의 필사본으로 추정되는『화랑세기』가 발견돼 학계의 흥분을 자아냈다. 여기에는 근친혼(近親婚)과 동성애, 다부제(多夫制) 등 아무리 고대사회라고는 하지만 도저히 상식으로 납득할 수 없는 충격적인 내용을 담고 있었기 때문이다.

1920년대의 첨성대. 주변에 민가가 있고 삿갓을 쓴 행인이 첨성대에 바짝 붙어 걷는다. 드라마「선덕여왕」은 첨성대의 스토리텔링을 놓쳤다.

이 '필사본『화랑세기』' 논리에 따르면 미실은 시대가 낳은 스타다. 다만 밤일을 하면서 권력의 부스러기를 너무 많이 챙겼다. 색은 불가불 힘을 동반하므로. 넘치는 애욕 또한 이불을 흥건히 적실 정도였다. 기록에 따르면, 그는 진흥, 진지, 진평 등 세 명의 왕을 내리 모신 것도 특이하거니와 진흥제의 아들 동륜, 이복형제 사이인 화랑 설원랑과 사다함, 심지어 동생 미생과도 관계했다고 나와 있다. 남편으로 이사부의 아들 세종이 있었고, 부부관계 또한 무리가 없었다. 미실은 이 복잡한 가계에서 여덟 명의 자녀를 낳았다고 한다. 한 여자가 같은 궁궐에 사는 남자 여덟 명과 만난다? 과연 그랬을까.

드라마는 왜곡의 책임을 문학에 돌리고 있는지도 모른다. 일억 원짜리 세계문학상 수상작인 소설 「미실」에서 김별아는 역사의 뒤안길에 숨어 있던 여인 미실을 화려하게 복권시켰다. 그는 왕에게 몸을 바치는 색공지신(色供之臣)의 신분을 넘어 주체적 인격을 가진 여걸로 묘사했다. 그리고 김별아는 아무 의심을 하지 않은 듯 필사본 작가와 연구자에게 감사했다. 책 앞쪽에 등장인물들의 혈연 및 혼인관계를 알려 주는 참고표까지 게시했다. 도표는 통계처럼 권위를 부여한다.

김별아 소설의 텍스트는 사학자 이종욱(李鍾旭)이다. 그는 여러 논문과 저술을 통해 '필사본『화랑세기』=김대문의『화랑세기』'라고 주장했다. 그러나 이종욱도 미실을 다룬 드라마가 중반 이후 지나치게 역사를 왜곡했다고 개탄했다.

결국 드라마의 책임은 드라마 스스로 져야 한다. 학술은 보수적일 수밖에 없고, 문학은 상상의 날개가 자유롭다. 드라마는 장르의 특성상 두 영역의 중간쯤에 적절한 지점을 확보해야 한다. 교육적 측면을 생각하면 더 조심스러워야 한다.

방송작가들이 늘 입에 달고 다니는 것이 '드라마는 드라마일 뿐'이라는 주장이다. 가상과 허구를 다루는 것이 속성이니 면책해 달라는 것이다. 그러나 역사 또한 역사적 사실을 다루고 있음이 분명하다. 다만 학술적으

로 증명되지 못한 역사의 공백에는 상상력이 개입할 수 있다. 그렇지 않은 공간을 침범하는 것은 역사의 파괴와 다름없다. 우리 방송은 역사를 너무 우습게 아는 것 같다.

또 하나 아쉬운 것은 드라마상의 서라벌을 오늘의 경주로 치환하는 데 실패했다는 것이다. 그저 협찬하는 곳을 자막으로 알리는 데 급급할 뿐 선덕과 비담의 러브스토리, 선덕과 유신의 우정을 그리는 곳에서 장소적 특성이 부각되지 않았다. 기껏 세트장이나 말을 타는 계곡으로는 장소적 저명성이 드러나지 않는다. 덕만이 백성들의 권위와 신뢰를 얻는 과정에 소개되는 첨성대 건설도 파괴력있는 설정이었으나 나중에 흐지부지 마무리를 하지 않았다. 드라마상의 장소는 많았으나 오늘의 현장으로 생명력을 불어넣은 명소가 탄생하지 않은 것이다.

더욱이 작가의 게으름을 나무랄 수밖에 없는 것은 분명한 기록마저 무시했다는 것이다. 예를 들어, 당나라에서 보내온 그림에서 향기 없는 모란임을 알아내거나, 개구리의 동태를 보고 여근곡(女根谷)에서 백제군의 매복을 찾아냈다는 일화는 그 자체로 이야깃거리가 되는데도 누락하고 말았다. 역시 드라마는 드라마일 뿐이지만, 어찌 아쉽지 않으랴. 참! 이사부와 이차돈은 이름일 뿐, 성은 김(金)씨와 박(朴)씨다.

# 황룡사 복원의 유혹

그곳에는 과연 물이 흐르고 있다. 졸졸졸 소리까지 들린다. 바닥에 자연석이 깔려 있고, 물가에는 들풀이 자라고 있었다. 그러나 신(新) 청계천은 시시하다. 시골에서 너른 내를 보고 자란 나의 눈에는 그러했다. 내는 모름지기 사행(蛇行)의 굽이와 햇살에 반짝이는 물결이 있거늘, 청계천은 겨우 물길을 담아내는 데 급급했다. 캐리비안 베이의 인공파도 혹은 실내 낚시터의 옹색함을 보는 느낌이랄까.

소설가 박상우는 '복개(覆蓋)와 복원(復元)' 의 키워드로 청계천의 가치를 평가했지만, '복원' 이라는 말은 과분했다. 발원지를 알 수 없는 개천의 조성은 토목공사에 불과하지 않나. 그렇다고 청계천의 의미가 영 없다는 이야기는 아니다. 시내에 물길 하나를 만들었다는 내용 이전에 새로운 시대정신을 확인했기 때문이다. 오염된 하천을 감추면서 길을 확보하는 개발 드라이브 시대의 건설 프로젝트가 반세기 만에 해체의 대상이 됐다는 사실이다. 그래서 청계천에는 도시와 환경에 대한 반성과 성찰의 눈길이 흐르고 있다.

눈길을 돌려 청계천을 반면교사로 삼을 곳은 경주다. '경주역사문화도시 조성사업' 의 핵심에 황룡사(皇龍寺)가 놓여 있는데, 내용인즉 구황동 이만여 평에 펼쳐진 평원에 황룡사 법당과 회랑을 복원하겠다는 욕심이다. 물론 발굴과 고증이 얼추 마무리됐으니, 중건하는 심정으로 황룡사를 짓고 싶은 마음은 이해한다. 새로운 경주의 상징물로 삼고 싶은 열망도 있을 것이다.

황룡사가 어떤 절인가. 솔거(率居)의 금당벽화로 널리 알려진 황룡사는 지금부터 천오백여 년 전에 세워진 삼국시대 최대의 사찰에 구 층짜리 목탑으로 유명하다. 탑의 동서가 이백팔십팔 미터, 남북이 이백팔십일 미

터, 높이가 팔십 미터에 이르렀다고 하니 요즘의 이십 층 빌딩 높이다.

서기 553년(진흥왕 14)에 첫 삽을 뜬 뒤 무려 십육 년 만인 569년에 가람을 완공했고, 한동안 중단됐다가 645년(선덕여왕 14)에 목탑을 쌓았으니 4대 왕 구십삼 년에 걸친 신라인의 집념을 알 만하다. 일본, 중화, 오월, 말갈 등 주변 아홉 나라로부터 조국을 보호하려는 염원이 간절했던 것이다. 그만큼 외세의 시달림이 많았다는 이야기다. 어렵사리 탑을 올리고 근 백 년 후인 754년(경덕왕 13) 에밀레종보다 네 배나 큰 전설의 황룡사 동종(銅鐘)까지 만든 것 역시 오로지 애국심의 발로였다.

여기서 우리는 당시의 정치적 역학이나 종교의 힘보다는 건축적 공로가 혁혁한 탑의 설계자에 관심을 가진다. 아비지(阿非知). 건탑 기술자로 초빙된 백제의 장인이다. 이백 명의 기술자와 함께 이 년 만에 탑을 완공했지만, 그 탑이란 것이 호국신앙과 삼국통일의 야망에서 비롯되다 보니 건축가의 장인정신과 애국심의 충돌로 얼마나 갈등을 겪었을까 짐작이 간다.

그래서 설화가 태어난다. 탑의 찰주(擦柱, 중심기둥)를 세우던 날, 조국 백제가 망하는 꿈을 꾼 아비지가 작업을 그만두려 하자 천지가 진동하면서 한 노승이 나타나 기둥을 세우고 홀연히 사라지는 바람에 마음을 고쳐먹고 대역사를 마쳤다는 이야기. 실제로 신라는 탑을 세운 지 삼십일 년 만에 삼국통일을 이루어내고 만다.

설화를 낳은 그 찰주의 심초석(心礎石)과 구멍이 지금도 선명하다. 아비지의 고뇌와 신라왕국의 영고성쇠. 황룡사지는 수많은 사연을 간직한 채 아득한 역사의 장으로 남아 있다. 건축가들은, 건천의 단석산(斷石山)과 영천의 오봉산(五峰山) 등 주변의 산세가 꽃잎을 이루니, 목탑 자리는 꽃의 수술 부분에 해당하는 경주 왕경의 중심이라고 풀이할 정도이다.

그러나 이 찬란한 신라의 모뉴먼트는 한 줌의 재로 날아가고 말았다. 1238년 고려 고종 25년, 그해 윤사월에 몽골군이 남진을 거듭해 서라벌 땅을 유린하면서 천년고도는 기마병의 발굽 아래 쑥대밭이 됐고, 목탑 또

한 화염을 피할 수가 없었다. 온전하게 살아남았다면 세계적인 명물이 되었을 황룡사 구층탑은 그렇게 허무하게 연기 속으로 사라지고 말았다.

황룡사탑이 세워질 무렵에 마호메트가 탄생(570년)했으니 당시 신라 문화의 수준을 짐작할 수 있으리라. 이후 조선조에 와서도 전란은 잇따라 지금 고려시대 건물은 남북한을 통틀어 십여 개가 남아 있을 뿐이다. 그래서 우리나라에서 임진왜란 이전의 건축은 무조건 국보가 된다.

사연이 사연인 만큼 황룡사 복원에 미련이 남는다. 그럴수록 스펙터클한 조형물을 재현하고 싶은 충동이 이는 것이 인지상정이다. 그러나 그럴싸한 계획과 달리 함정이 많다. 무엇보다 아직 해결하지 못한 것이 원형에 대한 자료가 없다는 것이다. 원형을 모르는데 무엇을, 어떻게 복원한다는 것인지. 황룡사의 원래 모습을 유추한 자료를 근거로 드는 모양이지만, 이는 호박에서 채취한 염색체로 공룡을 만드는 '쥬라기 공원'의 상상력과 다름없다.

문득 이런 상상을 한다. 돈황 막고굴(莫高窟)에서 두루마리가 나왔는데, 거기에 신라의 구층탑의 모습이 그려져 있더라! 일본 도쿄 간다(神田)의 고서점에서 목각본이 나왔는데, 제목이 '皇龍寺'더라! 그때는 청계천 고가를 허물 듯 새로 지은 법당을 부수겠다는 것인지.

또 하나, 장대한 건조물이 전부냐는 것이다. 이미 많은 사람이 칭찬하듯 저녁 어스름의 황룡사지는 경주 최고의 경관이다. 광활한 들판에 놓인 대형 심초석은 신라왕국의 번성과 몰락을 한꺼번에 보여 준다. 그만한 건조물이 어디에 있나.

그리스 사람들은 파괴된 파르테논(Parthenon) 신전을 복원할 돈이 없어 폐허로 남겨 놓은 것이 아니다. 터키의 에페소(Epheso) 가는 길은 곳곳이 무너진 석축과 돌탑 자체가 역사자원이다. 중국의 시안(西安) 인근에 마구잡이로 지어진 아방궁(阿房宮)이 웃음을 자아내듯, 지금 황룡사 공사를 시작한다면 사찰 복원이 아니라 거대한 세트장을 짓는 결과가 된다.

중국이 낳은 세계적인 미학자이자 철학자 리쩌후(李澤厚)는 황룡사지

한류 스타 배용준은 『한국의 아름다움을 찾아 떠난 여행』에서
경주 황룡사지를 최고 명소로 꼽았고, 이곳의 풍광을
표지사진으로 사용했다.

에서 비로소 한국을 보았다고 말하였다. 존재
하지 않는 예술품의 의미를 찾는 일. 폐허의 미
학은 그래서 아름다운 것이다.

김훈의 베스트셀러 소설 「공무도하」에도 이
런 대목이 나온다. 『시간 너머로』라는 책의 저
자 타이웨이 교수가 경주를 찾았는데, 강연 전
에 황룡사터를 먼저 보여 달라고 요청했다. 그
는 구름 그림자가 잠기는 폐허의 돌들과 풀숲에
서 뛰는 메뚜기를 사진 찍었다. 그리고 황룡사
와 『삼국유사』의 저자 일연(一然)에 대해 열변
을 토했다.

"황룡사는 현세의 시간과 공간 위에 유토피
아를 건설하려는 인간 염원의 소산입니다. 일
연은 불타 버린 황룡사를 육안으로 목격했습니
다. 그러나 일연은 참상을 기록하지 않았습니다. 일연에게 그 잿더미는
기록의 가치에 미달했던 모양입니다. 오히려 애초에 황룡사를 지은 사람
들의 마음속에 살아 있었던 원형에 관해 썼습니다." 김훈답게 폐사지를
향해 사유의 그물을 깊이 던졌다. 황룡사에 바친 최상의 찬사가 아닐 수
없다.

한류 스타 배용준도 거들었다. 그는 한국의 명소를 묻는 일본 팬들을
위해 펴낸 책 『한국의 아름다움을 찾아 떠난 여행』에서 황룡사지에 느낀
각별한 소회를 적고 있다. "나는 주춧돌만 남은 황룡사지 황량한 벌판에
서서 경외감을 느꼈다." 그리고 출판을 기념해 열린 기자회견에서도 가
장 기억에 남는 여행지로 황룡사지를 꼽았다.

굳이 구층탑에 대한 호기심을 억누르기 힘들다면, 역사의 파편을 모아
놓은 경주박물관을 찾으면 된다. 그곳에는 여러 문헌과 유물을 근거로 한
모형을 만들어 놓고 있다. 현장 분위기를 느껴야 직성이 풀린다면 아담한

자료관 정도는 만들 수 있겠다. 거기에 작은 황룡사탑을 만들어 맛보기를 보여 준 뒤 나무와 흙으로 만든 나지막한 전망대를 만들어 폐사지를 보여 주면 좋을 듯하다.

거기서 귀 기울이면, 아득한 기억의 저편에서 신라인의 말발굽 소리가 들리지 않을까. 탑을 만든 백제 목수 아비지의 분주한 손놀림이 보이지 않을까. 상상력의 개발은 역사교육의 중요한 요소이다.

지금 남은 것은 세월의 흔적을 고스란히 간직한 폐사지의 기단과 주춧돌뿐이지만, 바둑판의 화점(花點)처럼 박혀 있는 초석을 통해 한 시대의 건축미학과 국가공동체의 정신사까지 돌아보게 된다.

바라건대, 행정가들은 복원의 유혹에서 벗어났으면 좋겠다. 갑자기 하천을 덮고 새 길을 내듯 밤의 볼거리를 위해 정체불명의 사원을 짓는 것은 무모한 일이 아닐 수 없다. 역사적 유적은 당대인만의 몫은 아니니 늘 겸손하고 조심하고 신중해야 한다. 경주를 살리려면, 황룡사를 향한 미련을 죽여야 한다.

# 신라의 달밤

미술사학자 고유섭(高裕燮, 1905-1944)은 일찍이 "겨레의 혼을 알고 싶으면 서라벌로 가라. 가서 그 흙냄새를 맡아라"라고 갈파했거늘, 경주는 영원한 우리의 자랑이다.

인공도시 보문(普門)의 휴식도 좋지만, 외지인의 즐거움은 역시 도심 곳곳에 산재한 고도의 유적을 둘러보는 일이다. 대릉원-계림-반월성-안압지-첨성대-황룡사지-분황사-박물관을 잇는 압축 코스는 나직이 걷거나 자전거 순례가 어울리는 경주 답사의 황금 벨트다.

그러나 경주의 분위기를 해치는 것이 있으니, 다름 아닌 촌스런 조명이다. 서늘한 밤바람을 쐬며 별구경이라도 할까 싶어 나가면 휘황찬란한 전깃불이 별을 가린다. 저 신령스런 계림(鷄林)의 숲은 전체가 조명을 받고 있었고, 반월성(半月城) 주변도 대낮처럼 밝았다. 안압지(雁鴨池) 또한 불의 축제를 연출하니, 연못에는 임해전(臨海殿)의 기둥이 물결에 황홀히 일렁이고 있었다. 아이들이 즐거워 날뛰니 도시의 활기를 느낄 만도 했다.

그러나 빛이라는 것이 다루기에 만만치 않다. 그저 불을 비춘다고 조명이 아니다. 대표적인 예로 인용되는 프랑스 아비뇽(Avignon) 성벽의 경우 무엇보다 구조물과 빛의 어울림을 추구한다. 올림픽 때마다 화면에 등장하는 파르테논 신전도 독특한 간접 조명으로 유장한 미감을 드러낸다. 서울의 한강 다리도 제법 멋스러워졌다.

그렇다면 경주는? 거칠게 말하자면 빛의 분사에 불과했다. 직사광선의 강렬함만 있지 그윽한 분위기가 없었다. 안압지 정원을 거닐고, 반월성을 오르면 어느 지점에선가 눈이 부셔 걸음을 떼기가 어려웠다. 첨성대(瞻星臺)는 조명을 받는 것이 아니라 빛의 폭격을 맞고 있는 것처럼 보였다. 이런 인위적 조명은 바깥의 구경꾼에게는 눈요기가 될지 몰라도 근접한 관

람객에게는 고통이다. 유적이나 유물의 대상이라고 해서 밤의 불빛이 편하기만 하겠는가.

이유는 간단하다. 그곳에는 테크놀로지만 있을 뿐 문화가 없기 때문이다. 조명이 기술자의 손을 거쳐 예술가의 영역으로 편입된 지 오래인데도 경주에서는 아직 업자의 거친 연장 자국만 보일 뿐이었다.

가령 얀 케르살레(Yann Kersale)는 어떤가. 프랑스의 세계적인 조명예술가인 그는 노르망디 다리나 파리의 그랑팔레, 샹젤리제 거리를 예술로 꾸미는 조명예술가다. 1990년대 중반 한국의 한 화랑이 북촌에 자리한 갤러리 외벽을 작업공간으로 내주었더니, 네온 빛이 차례로 흐르는 점멸기법을 연출해 갈채를 받은 적이 있다.

조명보다 중요한 것은 밤에 대한 인식이다. 그동안 사람들은 일몰의 연장에 골몰해 왔으나 빛의 과잉에 대한 우려의 소리 또한 높다. 여기에다 경주에 밤의 문화가 없다는 인식도 문제다. 경주는 라스베이거스가 아니고, 상하이도 아니다. 찬란한 고대국가의 유적이 남아 있는 옛 도읍은 조

안압지의 밤 풍경. 경주 야경에 대해 말이 많다. 화려한 야간조명은 관광지의 밤 풍경을 아름답게 꾸미는 것인가, 고도(古都)의 고즈넉한 분위기를 깨는 것인가.

용한 밤이 제격이다. 경주의 가치를 제대로 즐기기 위한 프로그램이 중요하지, 불꽃놀이가 필요한 곳이 아닌 것이다.

칠십 개국 일만천의 회원을 거느리며 빛 공해 방지운동을 펴고 있는 '국제 깜깜한 하늘 협회(IDS, International Dark-Sky Association)'는 과잉 조명에 따른 낭비를 줄이기 위해 모든 조명은 아래로 향할 것을 제안했다. 국제천문연맹도 "밤하늘은 인류가 공유할 수 있는 몇 안 되는 천연자원"이라며 조명 남용을 공해의 차원으로 보고 있다. 화려한 불빛보다는 태초의 신비를 품은 밤하늘을 보호하자는 것이다.

경주 또한 아름다운 밤하늘을 가진 곳이다. 이 옛 도읍은 산업시설이 없는 대신 너른 들판과 험산에서 뿜어내는 기운이 넘쳐 어느 곳에서나 밝은 달과 총총한 별빛을 볼 수 있다. 밝은 조명만 제거된다면.

"고요한 달빛 어린 금오산 기슭 위에서 노래를 불러보자"고 읊은 가객은 현인(玄仁)이다. 나는 불빛 휘황찬란한 '경주의 야경'보다 나그네를 불러 세운 이 고요한 '신라의 달밤'이 더 좋다.

# 화가 박대성, 서라벌을 품다

한 손으로 붓의 중봉을 잡는 화가. 정규교육을 받지 않은 채 중앙화단을 점령한 입지전적인 인물. 박대성(朴大成, 1945- ) 화백의 이력은 영욕과 파란으로 점철돼 있다. 독학으로 그림을 배운 신산스런 삶이었지만 삼십 여 차례 개인전을 가질 만큼 스스로 우뚝 솟았고, 마흔셋 나이에 국내 굴지의 호암갤러리 초대를 받는 영예를 누리기도 했다.

그는 장애 화가다. 한의사이자 지주였던 부친, 반공청년단장을 지낸 큰 형 때문에 좌익의 표적이던 시절, 아버지 등에 업혀 있는데 갑자기 칼이 지나갔다. 부친은 숨지고 자신은 팔을 잃었다. 그때 나이 네 살이었다. 초등학생 때 한글을 배우다가 ㄱ,ㄴ,ㄷ,ㄹ의 조형미에 반해 붓을 잡았다. 집에서 육 킬로미터 떨어진 중학교에 진학했으나 친구들의 돌팔매질을 못 견뎌 그만뒀다.

열일곱 살에 부산으로 나가 초상화로 밥벌이를 했다. 스물한 살 때 동아대학교 주최 국제미술대전에서 입선했고 서른세 살 때인 1978년 서울 화단을 두드려 중앙미술대전 첫해 장려상, 이듬해 대상을 받았다. 전통회화에 투철하면서도 혁신적 감각을 갖췄다는 평을 받았다.

이후 황창배(黃昌培), 이왈종(李曰鍾)과 함께 한국 화단의 삼총사로 불렸다. 국내외 여러 곳에서 초대전이 끊이지 않을 만큼 잘 나가는 화가였다. 가족으로는 서양화가인 부인 정미연, 회화와 디자인을 전공하는 두 딸이 있다.

그가 서울의 안락을 박차고 경주로 내려갔다. 시골에서 무명의 한을 풀기 위해 서울에 입성했던 그가 다시 낙향의 보따리를 쌌다. 새로운 '경주 시대'의 문을 열기 위해서.

그가 처음 짐을 푼 곳은 경주 최부잣집 안의 한 고택. 담장 뒤에는 수백

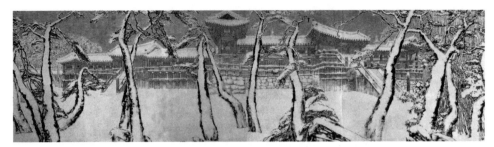
박대성 화백이 그린 불국사 설경. 그는 경주 남산 기슭에 둥지를 틀고 경주의 아름다움을 화폭에 담고 있다.

년 된 고목이 풍상을 온몸으로 맞은 채 서 있으며, 앞으로는 개천이 뱀처럼 굽이굽이 펼쳐진다. 솟을대문을 들어서면 마사토(磨沙土)로 마당을 깔았고, 섬돌과 죽담, 마루로 이어지는 전형적인 한옥이다. 울안에는 목단나무 한 그루가 봄을 기다리고 있었다. 골목길을 나서면 첨성대가 보이는 풀밭이 나타나고 멀리 남산이 보인다.

그는 거기서 최부잣집의 정신을 배웠다. 교동에서 대대손손 살아온 영남 부호는 단순한 부자가 아니었다. 임진왜란 때 의병으로 활동하다 병자호란 때 전사한 전라수사 최진립(崔震立)의 후손이니, 벌써 노블레스 오블리주를 실천한 집안이다. 여기에다 재물관도 감동적인데, "재물은 똥거름과 같아 한곳에 모아 두면 악취가 나고 골고루 흩어지면 거름이 된다"는 게 핵심이다.

그러다가 지금의 남산 자락 아래 배동에 집을 지어 이사했다. 전통가옥이 살기엔 좋으나 그림 그리는 데는 어지간히 불편했던 것이다. 작업실 창문을 통해 경애왕릉 주변의 아름드리 노송이 한눈에 들어오고, 풀벌레 소리 들리는 명당이다.

그는 이같은 풍광을 지닌 천년고도에서 우리 민족문화의 원형을 발견했기에 경주를 선택했다. 서울 생활을 하면서도 늘 신라에 대한 환상을 품었고, 1996년에는 경주에 일 년간 살면서 중요 유적지를 그려 개인전까지 열었지만 갈증은 채워지지 않아 아예 정착을 결심했다. 고향이 인근의 청도라는 점도 고려됐으리라.

"경주는 지구상에 하나뿐인 곳이지요. 한 왕조가 한 곳에서 천년을 지탱한 곳은 경주밖에 없다고 합니다. 실제 살아 보니 동해의 기운은 토함산(吐含山)을 지나면서 숨쉬기 좋을 만큼 걸러 주고, 겹겹이 쌓인 남녘의 산들은 소의 등처럼 부드럽습니다. 빼어난 자연에다 고분과 사찰 등 도시 전체가 조형언어로 가득해요. 저는 경주를 역사의 고향이자 색의 고향으로 부르고 싶습니다. 색의 본질인 검은색〔玄〕과 가장 잘 어울리는 곳이기 때문입니다."

그의 눈길은 박물관 속의 유물을 관찰하는 데서 더욱 빛을 낸다. 낙향 이후 첫번째 한 일이 토용(土俑)을 비롯한 신라 유물에서 회화의 순수미를 찾아내려 한 것이다. 그래서 국립경주박물관을 수시로 드나들며 민족의 과거를 현재의 이미지로 형상화하는 작업을 맡았다.

그의 경주 프로젝트 가운데 또 하나 눈길을 끄는 것은 '생활 문인화'에 도전하는 것이다. 전통 문인화가 실제의 삶과 너무 동떨어지다 보니, 장르로서의 생명력을 잃어 가고 있다는 안타까움의 발로다. 문인화에 압축미를 부여할 경우 동양적인 추상도 가능하다는 판단 아래 자동차나 휴대폰 등 현실적인 소재에 표현력을 부여한다는 야심이다.

그래서 그는 경주에 내려오자마자 먹을 갈고 붓을 들어 다시 글씨를 연마하고 있다. 서법에서 필력이 얻어진다, 글씨만 되면 그림은 절로 얻어진다, 추사(秋史)는 전문화가가 아니면서도 훌륭한 그림을 그리지 않았느냐는 믿음 속에 모필을 가다듬고 있다. 그의 책상에는 『모택동시사수적선(毛澤東詩詞手跡選)』 등 서법을 다룬 책이 즐비했다.

"이제 드디어 내가 스스로 본 조형을 생각합니다. 늘 끌려 다니는 것이 아니라 새로 만들어내고 싶어요. 사실 우리 화가들이 지켜온 수묵(水墨)도 그 자체가 추상성을 지닌 고도의 정신예술입니다. 옛날에 어느 사람이 붉은 색으로 대나무를 그렸더니 다른 분이 '붉은 대나무가 어디 있느냐'고 따지기에 '그러면 검은 대나무는 보았느냐'고 대꾸했답니다. 집약된 논리로서의 서예 가운데 예서나 초서는 미니멀한 추상에 가깝다고 봐야

지요."

먹은 물질이 아니라 동양정신의 핵심임을 강조하는 박 화백. 그는 미를 찾는 지름길로서 문인화를 선택한 뒤 설명적인 부분을 모두 거두어들이고 현대적 미의식을 가미한 '열린 구상화'를 실현해 보이겠다는 포부다. 화단은 박대성의 '경주시대'를 주시하고 있다.

## '경주특별시'

경주는 내가 가장 좋아하는 도시다. 외국 손님이 찾거나 물어오면 서울-경주-제주 코스를 권한다. 세 곳이면 한국을 압축해서 볼 수 있기 때문이다. 역사의 향기는 물론이려니와, 인심이 살아 있고, 산, 바다, 들판이 빚어내는 풍광 또한 아름답다.

경부고속도로 경주 톨게이트를 지날 때마다 느끼는 것이지만, 경주 산하에는 어떤 서기(瑞氣)가 배어 있다. 서라벌 들판은 늘 원만과 평화의 기운으로 둘러싸여 있다. 천년왕조의 터전이라는 입지가 예사롭지 않은 것이다.

신라 개국이 기원전 57년이고 마지막 56대 경순왕이 고려 왕건에게 나라를 바친 해가 935년이니, 합치면 구백구십이 년. 신라가 왕조를 꾸린 기간이 천 년이고, 패망 후 흐른 시간 또한 천년이다. 그러니 요즘 경주에서 발굴되는 삼국시대 유물이나 유적은 길어서 이천 년의 역사를 갖게 된다. 이 이천 년의 눈으로 삼릉(三陵)의 소나무를 보면 까마득하고 세월의 층위가 아련하다. 도시의 구조 또한 그러하다.

경주는 무엇보다 사람들이 좋다. 오랜 도읍을 지켜 온 사람들의 특성이 있다. 경주 사람은 온유하면서 자존심이 세다. 3대가 살아야 경주 사람으로 쳐 줄 만큼 텃세도 있다. 문 열면 일가친척이고 몇 걸음이면 선후배다. 쉽사리 속을 드러내지 않는다. 이심전심 마음이 통하니, 굳이 떠들지 않는다. 그래서 속 모르는 사람들은 '여론조사의 무덤'이니 하고 말한다.

경주 사람들은 유적 가운데 반월성을 가장 좋아한다. 첨성대나 안압지 등이 나중에 보수되고 발굴된 것인 데 비해 반월성은 늘 그렇게 있었다. 고구려의 후신을 자처하는 고려가 들어서면서 신라사는 욕된 과거가 되고 말았다. 조선조 들어 성리학이 득세하고부터는 평가가 더욱 절하됐

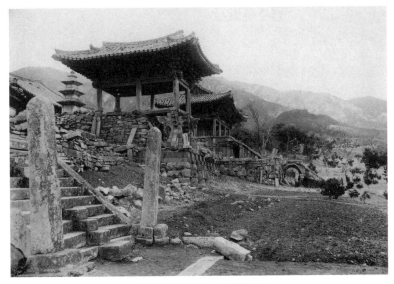

폐허로 방치된 1914년의 불국사. 박정희 대통령 때 지금의 모습을 갖춘 이후
'경주특별시'의 중심으로 사랑받고 있다.

다. 그것을 오래 감내해 온 경주인들은 옛 왕조의 얼이 서린 반월성에 올라 시름을 달랬으리라.

경주인은 작은 암자를 선호한다. 불국사(佛國寺)니, 기림사(祇林寺)니 하는 큰 절에 부산이나 울산, 포항 등에서 온 외지인 신자가 많은 것과 대조적이다. 경주 사람들은 집안마다 몇 개씩의 절을 품고 산다. 경주시 주거지역에만 삼십여 개의 절이 있는 데, 보리사(菩提寺) 같은 개인 사찰을 선호한다.

경주는 유교와 천도교도 세다. 유교의 원형이 남아 있는 곳은 강동면에 있는 양동마을이다. 2010년 8월 유네스코 세계문화유산에 등재된 양동마을은 하회마을과는 다른 15-16세기 유교문화의 정수를 보여준다. 하회마을은 탈춤의 고향, 류성룡이라는 걸출한 인물, 엘리자베스 2세 영국 여왕의 방문 등으로 유명세를 탄 데 비해 양동은 조용한 유가문화가 지배하면서 외부 노출을 꺼린 경향이 있었다. 경주시로서도 신라유산으로도 차고 넘쳐 조선시대의 문화까지 챙길 여유가 없었다.

민속학자 조용헌이 15-16세기 반가(班家)의 문화를 보여준다고 해서 '조선의 베벌리 힐스'로 명명한 양동마을은 경주와 포항 중간쯤에 있다. 이중환이 『택리지』에서 길지로 언급한 곳이다. 마을의 매력은 고유한 역사와 경관에서 나온다. 육백 년 전부터 경주(월성)손씨와 여강(여주)이씨가 사이좋게, 때론 경쟁하며 유구한 세월을 이어 왔다. 손씨는 우재(愚齋) 손중돈(孫仲暾)이라는 청백리를 낳았고, 이씨는 동방오현(東方五賢) 회재(晦齋) 이언적(李彦迪)을 배출했다.

두 분이 태어난 서백당(書百堂)은 손씨 종갓집이면서 '삼현지지(三賢之地)'로 알려져 있다. 군자 한 명이 더 태어날 곳이어서 출가한 딸이 해산하러 찾아와도 산실을 내주지 않는다. 세번째 인물을 기다려서다.

이씨 집안에 관해서는 연극인 이윤택의 고백이 재미있다. 어린 그에게 본관이 '경주이씨 해제공파'라고 알려준 분은 부친이었다. 그러나 그는 회재 집안의 여강이씨였다. 사연인즉 이랬다. 호구조사에 나선 시골의 면 서기가 할머니에게 성씨를 물어 "경주 양동이가요"라고 답했다. 여강이씨 가운데 양동에 사는 분들은 다른 여강이씨들과 구분하는 차원에서 더러 '양동이씨'라고 부르던 터였다. 그러나 이 무식한 서기는 뒤의 '양동' 부분을 잘라 먹고 '경주'만 기록했다고 한다. 멀쩡한 여강이씨가 경주이씨로 둔갑한 사연이다. '해제' 공파는 '회재'의 와전이었다.

양동마을은 '勿'자형 구조에 언덕과 계곡이 하나로 연결된다. 하늘에서 보면 포도송이가 촘촘히 열린 듯하다. 유학과 풍수의 원리를 철저히 따르는 문화 때문이다. 가령 마을 앞으로 철로가 지나려 하자 기찻길이 '一'자로 이어지면 마을 구조가 '血'자로 바뀌어 피를 흘리게 된다며 반대에 나서 기어이 우회시켰고, 초등학교도 드넓은 들판을 놔두고 산을 마주보게 했다.

건물로 치자면 백오십여 채 가운데 보물과 민속자료가 수두룩하다. 손씨 종택 서백당과 이씨종택 무첨당, 관가정과 향단 등이 건축적 가치가 높은 고건축이다. 이런 명작 외에 노비들이 살던 이십여 채 가랍집〔假立

屋]도 눈여겨 볼 만하다. 흙벽과 볏짚 지붕으로 냉기나 습기를 막는 생태 가옥이다. 언덕 위 기와집 밑에는 으레 가랍집이 딸려 있어 주인의 하명을 기다렸다. 퍼시스 손동창 대표 지원으로 사진작가 황헌만이 일 년 동안 촬영한 화보집 『송첨(松簷)』을 보면 기와집과 가랍집의 조화가 그림 같다. 이 정도면 하회마을과 나란히 세계문화유산에 오를 만하지 아니한가.

경주는 천도교의 성지이기도 하다. 창시자인 수운(水雲) 최제우(崔濟愚)의 유적이 즐비하다. 현곡면 가정리에 가면 그가 공부하고 득도한 구미산이 있고 『용담유사(龍潭遺詞)』를 저술한 용담정, 생가 터와 무덤, 동상까지 천도교의 성지로 꾸며져 있다.

경주는 깨끗한 도시다. 전국에서 청소비를 가장 많이 쓴다. 행정기구로 사적공원관리사무소에 공원과가 있고, 문화예술과도 있어 늘 쓸고 다듬고 가꾼다. 경관이 아름다운 것은 당연지사. 봄 벚꽃은 도시를 구름으로 꾸미고, 여름 백일홍은 고운 빛깔로 도시를 수놓는다.

강으로 치면 서천(西川)이 좋다. 너른 서천에는 물새가 평화롭게 노닌다. 강변에는 걷는 길, 인라인 스케이트 길, 자전거 길이 나누어져 서울 한강처럼 북적대지 않는다. 고속버스터미널에 내려 시계를 보고 약간의 짬이라도 있으면 자전거를 빌려 서천으로 내려간다. 금장대(金丈臺)까지 은륜을 굴리면 형산강(兄山江)에서 불어오는 바람은 신라 여인의 옷깃처럼 부드럽다. 당시 여성들은 허리춤에 향 주머니를 차고 족집게 같은 화장도구를 주렁주렁 매달고 다니는 풍습이 있었다. 수로부인(水路夫人)이 바닷가를 걸어가면 물속의 용이나 거북이들이 견딜 수 없어 했다고 한다.

이같이 매력 덩어리인 경주를 어찌 다른 도시와 동렬에 놓을 수 있을까. 홍상수 감독의 영화 〈생활의 발견〉을 보면, 아직도 저런 골목이 남아 있을까 놀랄 만큼 취락의 원형을 간직하고 있다. 경주 말은 송창수 감독의 〈마이 캡틴 김대출〉에서 배우 정재영이 말하는 "아이니더"처럼 부드럽고 은근하다. 도시 전체를 관통하는 안온하고 평화로운 기운, 그게 경

주의 매력이자 힘이다.

경주는 역사도시로 충분하지만, 여기에다 문화도시의 품격을 보탰으면 정말 멋진 도시가 될 것이다. 역사와 문화가 결합될 때 경주는 비로소 특별시의 지위를 지닐 것이기 때문이다. 문화는 도시의 전통을 품격있게 만든다. 전통은 자유롭고 세련된 사람들이 만들어 가는 자존의 정신이다. 거기에 예술과 맛이 버무려지면 도시문화는 완성된다.

문화 엑스포 같은 행사가 관광객 유치에 필요할지는 몰라도 도시의 격을 높이는 데 기여하는지는 의문이다. 매해 여름 안압지에서 펼쳐지는 공연 무대는 어떤가. 대중문화의 기능을 폄하하는 것이 아니라, 경주라는 도시의 성격에 어울리지 않아 보인다. 하천변의 둔치라면 모를까, 유서 깊은 안압지에 고성능 마이크를 사용한 고성방가는 문화도시의 품격을 해친다.

인물도 부족하다. 문학에 김동리(金東里)와 박목월(朴木月)이 우뚝하고, '마지막 신라인' 고청 윤경렬(尹京烈)도 있었다. 동리와 목월은 경주의 정서를 문학적 자산으로 끌어 올렸다. 고청도 함북 경성 사람임에도 경주문화를 재발견하는 데 크게 기여했다. 오늘날에는 문학의 강석경(姜

유네스코 세계문화유산으로 등재된 양동마을. 평지에 펼쳐진 하회마을과 달리 구릉과 계곡을 활용한 건축미가 자랑이다.

石景), 미술의 박대성, 만화의 박재동(朴在東)과 이현세(朴賢世) 등이 있다.

하지만 이것으로 충분치 않다. 오랜 역사와 전통에 비해 경주는 아직 인물에 배고프다. 경주에 예술인들이 많이 살아야 문화적 에너지가 솟아나고 전파된다. 경주에 있는 대학에 유명한 문화예술인이 모이고 뛰어난 학자가 앉아야 문화도시의 모양이 갖춰진다. 거기서 살아 있는 경주문화가 꽃피고 '경주학'이 생긴다.

경주의 맛은 어떤가. 경주의 대표 음식으로는 황남빵과 교동법주가 있다. 황남빵은 최영화 집안이 1939년에 만들었으니 향토기업으로는 드물게 칠십 년 넘는 전통을 자랑한다. 밀가루 반죽에 국산 팥소를 손으로 넣어 만든 황남빵은 적당한 온기와 수분이 남아 있는 상태에서 먹어야 제맛이다. 체인화를 거부하는 것은 안흥찐빵이나 천안 호두과자의 전철을 밟지 않기 위해서라고 한다.

교동법주는 경주 최부잣집에서 만들어내는 명주다. 대량생산하는 기존 법주와 다른 것은 물맛이다. 최씨 집안의 우물은 온도가 사계절 내내 거의 일정하며 물맛이 좋다고 한다. 알코올 도수는 16-18도. 유통기간은 삼 주에 불과하다. 한 달에 팔백 병 정도 만드니, 명절 전에는 대문간에 줄을 서야 겨우 한 병 구할 수 있다.

팔우정 로터리 주변의 메밀묵 해장국이나 늘어선 쌈밥집도 경주를 대표한다고 할 수 있다. 문화예술인들이 즐겨 찾는 '도솔마을'에 가면 경주 지방 특유의 콩잎 요리가 나오고, 누런 놋그릇에 양동음식이 나오는 '시골밥상'에는 나물이 정갈하다. 갈치요리를 잘하는 '단골식당', 누런 밀로 걸쭉한 국물을 만들어내는 '고향손칼국수'도 이방인들에게는 자랑거리다.

그러나 경주라면 이것으로 부족하다. 전주나 안동에 비해 다듬어지지도 않았다. 문헌에 따르면, 신라인들은 육식을 절제하는 대신 곡류와 야채 위주 식단을 즐겼고, 떡·죽·밥, 장담기와 야채절임이 유행했으며,

된장·간장·콩고물·두부 등 콩 요리가 발달됐다고 한다. 음식이 곧 약이었던 것이다.

다행히 지역에 터를 닦은 경주대학교가 신라음식의 현대화에 공을 들이고 있어 기대가 크다. 관광과 문화로 특화된 이 대학의 인프라를 바탕으로 문헌으로 남아 있는 신라음식을 격조있게 재현하겠다는 것이니 이보다 중요한 일도 없겠다.

그렇다. 경주에 가면 경주음식을 맛나게 먹을 수 있어야 한다. 지역에서 생산되는 식재료와 고유한 그릇에다 지역민의 정성 어린 솜씨로 빚은 음식이 나와야 한다. 화려한 '선덕여왕 수랏상'이나 풍성한 '김유신 밥상', 담백한 '원효 밥상'이 대중화되는 날, 경주는 다시 한번 세계적 관광 명소로 업그레이드될 것이다.

# 따뜻한 저작권을 위하여

카피라이트는 저작의 힘을 존중한다.
창의력이 인류의 문화 발전을 이끄는 힘이라고
본다. 카피레프트도 카피라이트를 인정한다.
다만 지적 생산물은 활발하게 유통하는 것이
세상의 변화에 도움이 된다고 이해한다.
카피라이트와 카피레프트의 조화로운 만남이,
저작권 평화를 가져 온다.

## 뽀빠이와 미키 마우스의 다른 운명

2008년에 팔십 세가 된 미키 마우스(Mickey Mouse). 생일상은 요란스럽지 않았다. 디즈니가 짠돌이라서? 그 전 해에 마련한 곰돌이 푸의 팔순 축하잔치 후유증 때문이다. 캐릭터의 고객인 아이들이 "푸가 여든 살이나 됐어?" "내 친구 푸가 할아버지야?"라며 실망스러워했다는 것이다. 캐릭터계의 황제가 그런 대접을 받을 순 없지.

돌이켜 보면, 생쥐의 출발은 초라했다. 아버지 월트 디즈니(Walter E. Disney)가 기존의 애니메이션 '오스왈드 토끼(Oswald the Lucky Rabbit)' 판권을 잃자 대타로 생산했다는 것이 출생의 비밀이다. 디즈니가 '집에서 먹이를 찾아다니는 생쥐에서 착안했다'는 사연도 부풀려진 것이다. 사실은 애니메이터인 어브 이웍스(Ub Iwerks)가 오스왈드를 바탕으로 디자인했다. 이름 또한 당초의 '모티머 마우스(Mortimer Mouse)'였으나, 좀 더 정감있고 친근한 게 낫겠다는 디즈니 부인 릴리안의 의견에 따라 개명했다.

데뷔작은 1928년 5월 개봉된 〈미친 비행선(Plane Crazy)〉. 반응은 별로였다. 그러다가 그해 11월에 올린 〈증기선 윌리(Steamboat Willie)〉에서 처음 대접다운 대접을 받았다. 다만 성격이 거칠다는 부모들의 지적에 많이 순화시키는 절차를 거쳤다. 이후 애니메이션 시리즈로 인기를 얻었고, 디즈니의 마케팅에 힘입어 곧 캐릭터계의 총아가 됐다.

한참 잘 나가던 미키가 위기에 처한 것은 1998년이었다. 보호기간이 오십 년이라는 캐릭터 저작물의 천수(天壽)가 코앞에 다가온 것이다. 이때 가수 출신 정치인 소니 보노(Sonny Bono)가 구원투수로 나서 미키의 수명을 이십 년 늘리는 데 앞장섰다. 인위적인 생명 연장을 놓고 말이 많았다. 미국의 문화산업을 과잉보호하기 위한 것이라는 비난이 쏟아졌다.

자유로운 공유상태에 놓일 것으로 생각하고 비즈니스를 준비한 사람들은 한 방 먹은 꼴이었다.

미키는 주인의 극진한 보살핌을 받게 됐다. 미국으로서는 효자도 그런 효자가 없었다. 더욱 빈번히 국경을 넘나들었다. 눈은 빛나고 맵시는 세련을 더해 세계 어린이와 어른들까지 매혹시켰다. 백육십여 편의 애니메이션과 삼십여 권의 책, 팬시와 학용품, 의류, 게임, 모바일에 이어 드디어 한국의 엠피스리(MP3) 플레이어에 진출했다.

레인콤이 만든 엠플레이어(Mplayer)는 미키의 그래픽 이미지가 아닌 캐릭터 구조로 성공한 드문 케이스다. 한때 잘 나가다가 2004년부터 애플 아이팟의 공세에 밀리며 고전하던 레인콤은 마켓 센싱 결과 기호품 같은 제품에 승산이 있다고 판단하고 미키 마우스 모양의 제품을 출시한 것이다. 누르거나 터치하지 않고 미키의 돌출된 귀를 돌리며 음악을 찾고 볼륨을 조절한다. 엠피스리가 동영상을 더해 엠피포(MP4)로 가는 와중에 거꾸로 기능을 줄인 액세서리 개념으로 승부해 대박을 터뜨렸다.

미키가 한 해에 벌어들이는 돈은 자그마치 육십억 달러(칠조 원) 정도. 돈도 돈이지만 미국 문화를 알리는 첨병이기도 하다. 지구상에 미키 없는 곳이 없다. 중국 쓰촨성 지진 때 무너진 건물의 잔해에서 분홍색 아이 가방 하나가 발견됐는데, 거기에도 주인 잃은 미키 마우스가 방긋 웃고 있었다.

미키가 활동하는 분야도 더욱 다양해지고 있다. 애니메이션에서 첨단 아이티 업종까지 생쥐의 행진은 끝이 없어 보인다.

이에 비해 '뽀빠이(Popeye) 아저씨'는 2009년부터 저작권의 굴레에서 해방됐다. 뽀빠이 캐릭터를 만든 미국 만화가 엘지 세가(Elzie Segar)가 사망한 1938년으로부터 칠십 년이 지나 유럽 저작권법에 따른 보호기간이 끝났기 때문이다. 물론 외국 이야기이고, 미국에서는 2024년에 풀린다. 뽀빠이가 사랑한 올리브와 그의 적 브루터스도 함께 자유의 몸이 됐다. 이들 캐릭터를 이제 포스터나 책, 티셔츠 등에 아무나 무료로 쓸 수 있다

는 이야기다.

1929년 신문만화에 처음 등장한 뽀빠이는 대공황시대 영웅으로 세계인의 폭넓은 사랑을 받았다. 만화작가 세가는 뽀빠이를 자본가 브루터스에게 핍박받는 노동계급의 상징으로 그려 많은 근로자들에게 카타르시스를 안겨 줬다. 뽀빠이가 더 이상 브루터스의 핍박을 견딜 수 없게 됐을 때 시금치를 먹고 힘이 세져 올리브를 구하고 악을 물리치는 스토리는 서민들의 스트레스를 풀어 주기에 충분했다.

1933년 처음 만화영화로 만들어졌고, 1930년대 말에는 미키 마우스의 인기를 능가했다. 제이차세계대전 기간에는 병사들이 근육질 몸에 뽀빠이 문신을 새기며 호전성을 과시하기도 했으며, 한국의 방송인 이상룡도 작은 키에 비해 힘이 있고 굵은 알통을 자랑하는 통에 '뽀빠이 아저씨'로 불리기도 했다.

미키 마우스와 뽀빠이가 비슷한 연령인데, 저작권에서 풀리는 시기가 다른 이유는 뭘까? 뽀빠이의 주인 세가가 마흔셋의 나이로 일찍 사망한 까닭이다. 그래서 이십세기의 유명 만화 캐릭터 중에 저작권에서 풀리는 첫번째 기록을 세우게 됐다. 다만 미국은 법인 저작물의 보호기간이 구십오 년이므로, 계속 저작권 보호 대상으로 남는다.

여기서 궁금한 것이 오십 년이니, 칠십 년이니 하는 계산법이다. 여기에는 저작권 보호 대상의 변화라는 굴곡이 있었다. 즉 저작자 보호에서 저작자 후손의 보호 수단이 된 것이다. 최초의 저작권법인 영국의 '앤여왕법'에는 십사 년을 기준으로 삼았다고 한다. 한 개인이 전문적인 기술을 익히는 기간을 칠 년으로 잡고, 그 기간의 갑절만큼 보상해 준다는 계산이다. 그 이후에도 저작자가 생존해 있으면 다시 더블을 늘려 주었으니 이십팔 년이 됐다.

그러다가 저작자의 수명과 연계시키는 것이 정의롭다는 주장이 나와 보호기간을 사후 칠 년 또는 발행 후 사십이 년 중 긴 기간을 고르도록 했고, 다시 저작자가 사망해 권리가 중단되면 자녀들이 어려움이 처한다는

주장에 따라 하나의 재산권으로 인정받아 상속 개념이 도입됐다. 이후 저작권자의 목소리가 계속 커지고 여러 나라가 참여하는 조약의 대상이 되자 저작권 선진국의 입김에 따라 사후 삼십 년→오십 년→칠십 년으로 확대일로를 걸었다.

그 역사의 축소판이 미키와 뽀빠이의 운명이다. 지적재산의 수출국인 미국이나 유럽은 끝없이 보호기간을 늘리려 하고, 반대로 제삼세계권에 속하는 수입국들은 그만큼 비용이 늘어나는 만큼 반대한다. 한국도 보호기간 연장에 적극 반대한 바 있으나 지금은 그렇지 않다. 일방적인 수입국에서 절반 정도는 수출국으로 바뀐 것이다. 아직도 도서나 영화, 캐릭터는 수입의 비중이 압도적이지만, 한류 붐에 힘입어 영화와 드라마, 애니메이션 등 영상물이나 만화는 수출국의 지위에 올랐다.

문제는 자국의 경제적 입장을 떠나 생각하면 보호기간 연장은 저작권 보호의 근본 취지에 어긋난다는 점이다. 저작권은 권리 보호와 이용 편의라는 양자 간 이익을 조화시켜 문화 발전에 이바지해야 한다. 따라서 선진국 주도의 보호기간 연장은 인류의 지식을 지나치게 도구화하는 데다 지식사회의 자유로운 창의력을 제한한다는 비판을 면치 못한다.

사람이든 캐릭터든 자유로운 상태가 좋다. 그게 창작물의 본질이고 속성이다. 미키 마우스가 성조기를 걷어내고 만국기를 두를 때 더 많은 사람들로부터 사랑을 받으며 수많은 아바타를 만들어낼 것이다.

# 시시엘(CCL)과 위키피디아, 공유지의 밭을 갈다

온라인 시장은 저작권 비즈니스의 블루 오션이자 호랑이 굴이다. 때론 감시와 처벌이 무시로 이뤄지는 감옥이기 때문이다. 소통의 공간이자 분쟁과 다툼의 현장이다. 돈이 오가는 장터이기 때문이다.

이 살벌한 곳에서 인터넷의 초기 정신을 구현하는 운동이 있다. 거기서 불어오는 바람은 훈풍이다. 그 따듯한 온기는 시시엘(CCL)과 위키피디아(Wikipedia)에서 비롯된다. 분쟁과 다툼이 난무하는 사이버 공간에 나눔의 문화를 전파하는 키다리 아저씨다. 나눔과 관용의 정신을 담은 푸른 깃발이다.

시시엘(Creative Commons License)은 '창조적 공유재산', 즉 이용 허락 정도에 따라 개인의 소유가 배제된 공적 자산을 의미한다. 이 시시엘이 인터넷에서 나눔의 전도사 역할을 하고 있다. 특히 유시시(UCC, User Created Contents)와의 만남이 의미를 지닌다. 즉 전문적인 창작자가 아닌 유저들이 만든 창작물은 라이선스 관계가 모호하니 이 콘텐츠를 둘러싼 충돌이 허다하다.

예를 들면 이렇다. 서핑을 하던 네티즌이 사이트의 그림이 좋기에 문을 여니 '웰컴 투 마이 홈(Welcome to My Home)'이라는 칠판 글씨가 보였다. 환영한다고? 흠, 주인장 마음씨가 좋구먼! 하트 풍선 속에 '퍼 가세요'라는 문구도 보였다. "퍼 감, 쌩유!"라는 인사 글을 남기고 사진 한 장을 자신의 홈피에 옮겼다. 그리고 며칠 후 내용증명을 받았다. "당신은 허락 없이 타인의 창작물을 사용했으므로 저작권 위반 혐의로 고소하겠다." 기껏 퍼 가라고 해놓고 무슨 소리냐며 항의했더니, 돌아온 답이 가관이다. "어허, 돈 내고 퍼 가라는 의미였지! 세상에 공짜가 어디 있나?"

악덕상인의 특별한 경우에 해당되겠지만 인터넷상의 저작권 질서가

혼란스럽다. 오프라인 세계를 지배하던 규범을 온라인으로 옮겨 놓다 보니 그렇다. 스타의 동영상을 다운 받아 자신의 노트북에 저장해 놓으면 괜찮지만, 홈피에 올리는 순간 범죄행위가 되는 식이다. 당연히 좀도둑이 양산된다. 도덕심이 없다기보다는 시스템의 특성이 그렇다. 가게는 열려 있는 데도 주인 찾기가 어려우니 복제가 쉬울 수밖에. 주인의 뜻을 알 수도 없거니와, 사진 한 컷을 위해 복잡한 경로를 추적하는 것도 비효율적이다.

여기서 유력한 대안으로 등장한 것이 시시엘이다. 스탠퍼드 대학의 로렌스 레식(Lawrence Lessig) 교수가 창안한 이 라이선스의 핵심은 디지털 콘텐츠에 주인의 뜻을 담자는 것이다. 저작자 표시, 비영리, 변경 금지, 동일조건 변경 허락 등을 표시해 조건에 맞게 쓰면 된다. 사이트에 저작물이 있고 퍼 갈 수 있는 영역에 놓였다면 네 가지 조건을 달아 이를 위반하는 경우에만 침해로 보겠다는 것이다.

시시엘은 콘텐츠의 자유 이용을 통한 범죄 예방에서 나아가 저작권 기부까지 유도한다. 자신의 저작물을 널리 알리는 것으로 만족하는 사람은 시시엘을 통해 아름다운 가게에 자신의 재산을 넘기는 것이다. 물론 한계가 있다. 국제협약이 이런 조건이 필요 없다고 선언하고 있는 마당에, 우리만 불쑥 도입할 수는 없다. 그러나 인터넷상의 피 튀기는 저작권 분쟁을 줄이기 위해 정부가 활용을 적극 권장할 경우 가이드 라인의 힘을 지닌다. 또 재판에서 참작하면 판례의 규범력이 형성될 수도 있다.

위키피디아는 인터넷 지식이 얼마나 인류의 문화 발전에 기여할 수 있는가를 알 수 있는 본보기다. 위키피디아(ko.wikipedia.org)에서 '위키피디아'를 치면 "모두가 함께 만들어 가며, 누구나 자유롭게 쓸 수 있는 다국어판 인터넷 백과사전"으로 정의한다. 하와이 원주민 말로 '빠르다'라는 위키(wiki)와 '백과사전'이라는 피디아(pedia)를 합성했다.

자유롭게 이용할 수 있지만, 부정확한 정보를 올리거나 부당한 수정을 시도하면 다수의 자원 봉사자들이 검증에 나서는 개방형 시스템이다.

카피레프트 운동을 펴고 있는 로렌스 레식 교수.
시시엘(CCL)이라는 제도를 창안해 인터넷상의
저작권 분쟁을 막는 데 앞장서고 있다.

2001년 영어를 시작으로 이백쉰세 개 언어로 제공되는 웹 2.0의 전형으로 꼽힌다.

그러나 한국 위키는 약하다. 영어와 일본어에 비해 표제어의 양이 형편없는 수준이다. 이유는 네이버 지식 검색이라는 유사 기능이 존재하는 데다, 사회 전반의 전문화 수준이 낮고, 그나마 지식 기부 활동에 소극적이라는 점이 꼽힌다.

한국이 진정한 인터넷 강국이 되려면 위키 강국이 돼야 한다. 위키가 지식의 우물이기 때문이다. 처음부터 견지해 온 위키의 정신도 파손해서는 안 된다. 상업광고를 싣지 않는다, 포털을 지양한다, 싸움터를 배격한다…. 그러나 한국의 네티즌들은 이런 숭고한 정신을 가벼이 여긴다. 종종 인터넷을 난장판으로 만드는 훌리건의 악동 버릇이 나타나는 탓이다.

예를 들면 이런 것이다.

"광종(狂宗, 연호 조지) 부시 8년(戊子年)에 조선국 서공(鼠公)이 쌓은 내성(內城)이다. 이는 서공의 사대주의 정책과 삼사(三司, 조선 중앙 동아) 언관들의 부패를 책하는 촛불 민심이 서공의 궁으로 향하는 것을 두려워 만든 것이다."

네티즌들이 온라인 백과사전 위키피디아에 올리려 시도한 '명박산성(明博山城)' 초기 설명문이다. 그러나 위키 사전에는 늘 편집자가 있다. 필요에 따라 항목을 내리고, 이용을 제한한다. 지성을 바탕으로 한 집단의 힘이 발휘되는 것이다. 치열한 필터링 결과 당시에 등재된 내용은 대략 이렇다.

"2008년 6월 10일 한미 쇠고기 협상 내용에 대한 반대 시위의 일환으로 백만 촛불대행진이 계획되자, 경찰이 시위대의 청와대 진출을 차단하기 위해 설치한 컨테이너 박스를 뜻한다."

# 표절의 사회학

학자들이 모인 자리에서 명함을 건네면 바로 돌아오는 인사가 있다. "아, 국민일보에 계시는군요, 큰일을 많이 했지요!" 두말할 것도 없이 논문 표절에 대한 끈질긴 보도를 두고 하는 이야기다. 김병준, 이필상 씨의 논문이 학문적으로 문제가 있다는 내용의 탐사보도는 관행의 늪에 묻혀 있던 캠퍼스의 정직성 문제를 수면 위로 끌어올린 계기였다. 우리 학문 수준을 삼십 년 정도 앞당겼다고 평가하는 이도 있다.

한국사회는 왜 그토록 표절에 관대했을까. 표절은 남의 지식을 자기 것인 양 사용하는 윤리적 범죄 행위이지만, 그 바탕에 지식을 공유의 대상으로 보는 동양사회의 전통이 있다. 유교사상의 영향권 아래 있던 한국과 대만, 중국에 공통적으로 발견되는 현상이다.

서양 학자들은 그 중심에 공자가 있다고 지목한다. 그의 가르침 가운데 하나가 인자불우(仁者不憂) 용자불구(勇者不懼)와 함께 군자에게 필요한 덕목인 지자불혹(智者不惑, 현명한 사람은 사물의 도리에 밝아서 헷갈리지 않는다)인데, 이것이 지식의 기능을 규정한다는 것이다.

즉, 지식은 누구에게 대가를 받고 주는 게 아니라 그저 미망(迷妄)을 걷어 내는 수단이라고 본다. 지식이 콘텐츠가 아니니 값을 매길 수 없다. 석굴암이나 다보탑 같은 명품 조각(彫刻)에 이름이 없고, 고려자기가 미학적으로 빼어난 데 비해 도공 이름 하나 발견할 수 없는 것도 같은 이치다. 서방 쪽의 시각이니 만큼 이해가 부족할 수 있지만, 동양권의 태도를 설명하는 틀로는 제법 유용해 보인다.

그렇다고 지식의 도둑에 관대하자는 것은 아니다. 무엇보다 일차적인 책임은 교수 집단에 있다. 학문의 방법론은 기껏 서양의 것을 익혀 놓고는 적용 단계에는 동양의 문화에 기대서는 안 된다. 아무리 기여도가 높

움베르토 에코. 세계적인 베스트셀러가 수두룩하지만 공부하는 사람들에게는 학문의 윤리성을 설파한 「논문 잘 쓰는 방법」으로 유명하다.

다고 해도 제자의 실적에 숟가락 하나 얹자는 발상은 얼마나 무례한가.

따라서 한국 아카데미즘은 이 모순을 고백하지 않고는 미래를 기약할 수 없다. 고백에는 성찰과 다짐이 따라야 한다. 작은 논문을 써 본 나도 공자의 그림자 속에 숨고 싶은 심정이 절실한 때도 있었다. 학문사회는 그런 유혹과 두려움에서 벗어나, 스스로, 그리고 외부에서 인정할 만한 규범을 세우는 숙제를 받았다.

학생들의 책임도 언급돼야겠다. 사실 지도교수와 학생의 관계는 복잡하다. 지식을 매개로 인격을 깊이 나누기도 하고, 간수와 여성 재소자처럼 특별권력 관계의 측면도 있다. 그래서 다시 읽어야 할 책이 움베르토 에코(Umberto Eco)의 『논문 잘 쓰는 방법』이다. 에코는 이미 삼십 년 전에 「지도교수에게 이용당하는 것을 어떻게 피할 것인가」라는 글을 노골적으로 기술하고 있다. "지도교수가 학위를 받게 해 준 다음에는 학생들의 작업을 자기 것인 양 활용한다. … 자신이 암시해 준 아이디어와 학생들에게 얻은 아이디어를 구별하지 못한다." 학위를 위해서는 공자의 문화가 그립지만, 논문을 위해서는 공자를 버려야 한다.

문제는 표절 시비에 대해 처음부터 논리적이 아닌 감정적으로 접근한다는 점이다. 표절이라는 행위가 고도의 가치판단적 영역임에도 치밀한 논증의 과정을 거치지 않은 채 순식간에 상대를 파렴치범으로 규정하는 식이다. 장르를 허물고 다니는 독일 작가 헬레네 헤게만(Helene Hegemann)은 소설의 경우 오리지널리티(originality) 자체가 없다고 주장한다. 더욱이 법과 도덕을 구분하지 않은 경우도 많다. 표절이 도덕적으로 비난받을 수 있어도, 법적으로는 책임이 없는 케이스도 많기 때문이다. 가령, 보호기간이 지난 저작물의 내용을 베꼈다면 표절이긴 해도 저작권 침해는 아니다. 셰익스피어나 공자의 글을 갖다 쓴 경우가 그렇다. 또 남의 사

진을 허락 없이 이용했으면 저작권 침해이긴 해도 표절로 볼 수는 없다. 어떤 경우든 작가가 한번 표절시비에 오르는 것만으로도 치명적인 명예 훼손을 입을 수 있기 때문에 신중하게 접근하는 것이 옳다. 표절 의혹을 제기해 놓은 뒤 '아니면 말고!' 식의 접근은 위험천만이다.

정보화시대에서 아는 것은 힘이자 돈이다. 여기에는 동서양의 차이가 있을 수 없다. 지식을 담는 가장 정교한 그릇인 논문에도 글로벌 스탠더드만 있을 뿐 양해할 수 있는 다른 기준은 없다. 읽기가 짜증스러울 만큼 인용 표시가 촘촘한 외국 논문을 보면 그들의 과학이 왜 그리 발전했는지 알 수 있다.

# 애국가와 카피레프트

독도에 대한 우리 국민의 각별한 애정은 국토의 상징이라는 데서 출발한다. 망망대해에 솟은 작은 섬이지만, 민족 자존의 역사가 새겨진 영유권의 마지막 보루로 인식하는 것이다. 이처럼 국가 상징물은 늘 우리의 가슴을 출렁이게 하는데, 태극기와 애국가 또한 마찬가지다.

다만 그동안 태극기와 애국가의 성격이 똑같은 것은 아니었다. 태극기는 나라를 상징하는 용도로는 마음대로 이용할 수 있었지만, 애국가는 저작권이라는 조건에 갇혀 있었다. 애국가의 가사는 윤치호(尹致昊), 안창호(安昌浩), 민영환(閔泳煥) 등이 만들었다는 설이 있으나 어느 것도 공식으로 확인되지 않았으며, 곡은 스코틀랜드 민요인 「이별의 노래」의 곡조를 따라 부르다가 안익태(安益泰, 1906-1965) 선생이 1936년에 만든 「코리아 판타지」속의 한 곡이 오늘날의 애국가라고 알려져 있다. 1948년 8월 15일 정부 수립과 함께 대한민국 국가로 처음 불리게 되었다.

이런 사연을 가진 애국가가 국민의 품으로 돌아오게 되기까지 한바탕 난리를 폈다. 한 작곡가의 사유 재산이 국민의 공유 재산으로 바뀌어 누구나 마음 놓고 부를 수 있게 된 데는 도덕을 무기로 법을 무력화시킨 네티즌의 공이 컸다.

출발은 축구장에서 시작됐다. 사단법인 한국음악저작권협회가 축구경기장에서 저작권료를 내지 않고 애국가를 튼 것은 저작권법 위반이라며 프로축구단인 부천 에스케이와 대전 시티즌을 경찰에 고소한 것이다. 저작권법은 프로경기장에서 상업적 목적으로 음악저작물을 방송할 때는 저작권료를 내도록 규정하고 있으며, 프로스포츠 경기장은 물론 텔레비전 방송을 시작하거나 끝낼 때 나오는 애국가도 모두 저작권료 징수 대상에 해당한다고 밝힌 것이다.

이에 대해 부천 에스케이 구단 쪽은 "애국가는 국민의 공공재이고 경기 시작에 앞서 권장되는 일종의 국민적 의식인데, 여기에 저작권료를 물리는 게 맞는지 의문"이라고 반박했다.

이런 사실이 공개되자 인터넷 토론방이 후끈 달아올랐다. 반대 쪽은 애국가가 '불경' 스럽게도 거래의 대상으로 떠오른 사실을 개탄하며 독설을 뿜어냈다. "애국가를 돈 내고 부르다니…"라는 한마디는 거칠면서도 힘 있는 여론을 생산해냈다.

여기에 "개인이 작곡한 곡을 쓰는 것이므로 저작권이 살아 있다면 사용료를 지불하는 것은 당연하다" "애국가를 작곡한 애국자에게 그 정도 예우도 못하느냐"라는 반론이 나오자, 마침내 극약 처방이 나오기에 이른다. "아예 애국가를 새로 만들자!"

이후 공방이 끝났다. 스페인에 살던 부인 롤리타 여사 등 안익태의 유족은 안타까움과 슬픔을 나타내다가 2005년 3월 마침내 애국가의 저작권을 국가에 기증했다. 이때 읽은 헌정사가 눈물겹다. "애국가가 한국 국민의 가슴에 영원히 불리기를 소망하며, 고인이 사랑했던 조국에 이 곡을 기증합니다."

이같은 결과는 네티즌의 떼법이라기보다 애국가를 진정한 애국의 결과물로 보는 진정성이 다른 논리를 압도했다. 애국가를 작곡한 배경이나 국가(國歌)로 불린 과정을 돌아보건대, 안 선생이 식민의 울분과 희망을 드러내기 위해 작곡했을 뿐 돈을 벌겠다는 생각는 추호도 하지 않았다는 것이다.

안익태 선생과 부인 롤리타 여사. 애국가로 인해 영광과 시련을 함께 겪었다.

여기서 카피레프트(copyleft)가 탄생한다. 카피레프트는 법률용어가 아니라 정보공유운동 과정에 생긴 것이므로 어의가 좀 모호하다. 저작권법을 말하면서 창작자의 권리 강화를 주창하는 게 카피라이트(copyright)라면 카피레프트는 창작물의 공유와 나눔 등을 추구하면서 라이트의 대칭적인 개념으로 레프트를 쓴다. 공유 영역에 내버려둔다

는 'leave' 의 과거분사형으로 이해하기도 한다.

그렇다고 카피레프트가 한 쪽 진영의 주장만을 강조하는 슬로건은 아니다. 오래도록 끊임없이 이어지면서 논의가 축적돼 법적 측면에서는 '공정 이용이 가능한 공유 영역(public domain)' 으로, 사회운동적 측면에서는 '자유 이용을 허용해 독점이 배제된 상태(common)' 를 일컫게 되었다. 애국가를 예로 들면, 저작권으로 보호하는 개인의 창작물인 측면에서 카피라이트의 대상이었으나 모두가 자유롭게 이용해야 하는 대상이라는 공중의 생각이 받아들여져 공공재로 바꾼 것은 카피레프트의 구현인 것이다. 여기서 저작권법은 봄날의 외투처럼 무겁고 거추장스러운 존재일 뿐이었다.

카피레프트는 기본적으로 카피라이트를 인정한다. 창의력은 인류의 문화 발전을 이끄는 힘이라고 본다. 다만 창작자를 지나치게 배려하면 지식정보가 제도의 틀에 갇히게 되고, 이용자 쪽으로 치우치면 발전을 견인할 수가 없다는 입장을 견지한다. 지적 생산물의 활발한 생산과 유통 없이 세상의 변화를 기대할 수 없기 때문이다. 또 저작권의 무분별한 남용에 대항한다. 저작권을 개인의 배를 불리는 수단으로 내버려두는 것이 아니라, 많은 사회 구성원들끼리 나눔의 정신을 구현하는 장치로 보고 치열하게 저항하고 연대한다.

# 저작권 오계명

저작권은 그동안 외풍을 많이 탔다.

바람의 첫번째는 규범이었다. 세계는 나라마다 다른 문화적 전통을 가졌으면서도 국제조약이라는 하나의 틀에 묶이게 됐다. 저작권자 혹은 저작권 강국의 이익에 봉사하기 위함이다.

　두번째는 시장이다. 시장자본이 스스로의 논리를 관철하더니 끝내 저작권을 무역협상의 대상으로 삼았다. 그 질서는 '무역 관련 지적재산권에 관한 협정(Agreements on Trade-Related Aspects of Intellectual Properties, TRIPs)'에서 시작해 다자간 자유무역협정(Free Trade Agreement, FTA)에서 완성됐다. 이는 지적재산을 세계저작권협약(Universal Copyright Convention, UCC)이라는 전문 영역에서 빼내 일반 상품으로 다루겠다는 것을 의미한다. 다시 말해 세계저작권가입국에 한해 효력을 발휘하던 문화산업을 1995년에 창립된 세계무역기구(World Trade Organization, WTO) 산하로 편입시키겠다는 계산이다. 트립스(TRIPs)는 더블유티오(WTO)의 스물한 개 부속협정 가운데 하나이기 때문이다. 국제사회는 저작권을 유시시(UCC)라는 다소 문화적이고 낭만적인 조직에 내버려두지 않고, 외교력과 통상교섭력에 좌우되는 더블유티오 벌판으로 끌어낸 것이다. 그만큼 매력이 있다는 뜻일 수도 있고, 그동안 관리가 엉성했다는 의미일 수도 있다.

　세번째는 기술이다. 인류가 언어를 발명한 이래 가장 위대한 혁명으로 일컬어지는 인터넷은 저작권 환경을 송두리째 흔들어 놓았다. 글깨나 쓰는 문인이나 학자들 정도나 가지고 놀았던 저작권을 온 국민의 곁으로 바짝 다가서게 한 것도 인터넷이라는 기술의 힘이다. 그만큼 창작이 용이해졌고, 남의 것을 훔치기도 편해졌다. 손가락 한 번 까딱하는 것으로 범죄

가 이루어지니 말이다.

우리 사회가 극심한 몸살을 앓고 있는 저작권 분쟁은 이런 규범과 시장, 기술이 빚어내는 환경의 변화에서 비롯된다. 변화무쌍한 현실과 고집스럽게 강고한 환경의 충돌에서 빚어지는 것이다. 분쟁의 특징은 경제력이 취약한 젊은이들을 집중 겨냥하고 있다는 점에서 사회성마저 띤다. 2007년 전남 담양군의 한 야산에서 목을 맨 고등학생이 대표적인 케이스다. 인터넷에서 남의 저작물을 이용하던 학생이 경찰로부터 느닷없는 소환장을 받고 합의금 마련을 고민하다 스스로 목숨을 끊은 것이다.

문제는 이같은 경우가 저작권에 무지한 일부의 문제가 아니라는 데 있다. 경찰서 한 곳에 한 달 삼백 내지 오백 건이니, 전국적으로 매년 수만 건의 저작권 분쟁이 발생한다는 계산이다. 여기에다 소송을 대리하는 법무법인들은 중고생 육십만 원, 대학생 팔십만 원, 일반인 백만 원의, 이른바 표준가격을 들이댄다. 피투피(P2P) 사이트나 인터넷 카페를 이용하는 청소년 네티즌들이 집단 공포에 떠는 것은 당연하다.

분쟁을 보는 시각은 두 갈래로 나누어진다. 고소는 저작권을 가진 개인적 권리라는 쪽이 있다. 저작권을 침해하면 법적 처벌을 받는다는 것을 명시해도 불법을 저지르니 어쩔 수 없다는 논리다. 침해 행위를 방치할 경우 관련 산업이 붕괴된다는 주장이다.

다른 쪽은 접근 방식이 다르다. 저작권 자체가 문제가 아니라, 인터넷의 특성과 이용자의 신분을 감안해야 한다는 것이다. 특히 법적 책임을 제대로 인식하지 못하는 어린 학생들을 상대로 거액의 합의금을 요구하는 것은 법 이전에 부도덕한 행위로 지목한다.

이같은 카피라이트와 카피레프트의 대결은 학문적으로는 얼마든지 장려해야 하지만, 문제는 현실이다. 정부도 사태의 심각성을 인식한 나머지 '청소년과 영리 목적이 아닌 초범은 바로 고소 고발하지 않고 저작권법 교육을 받은 뒤 기소유예 여부를 판단하는 제도'를 도입했다.

그러나 더욱 중요한 것은 저작권을 보는 국민 일반의 인식이다. 특히

저작권법은 저작자의 권리를 보호할 뿐만 아니라, 이용자의 편의도 중요한 법익으로 다룬다.

개인적인 의견을 덧붙인다면, 한미 에프티에이(FTA) 내용을 입법에 반영할 때 규범력 확보를 위해 온라인 환경에 걸맞은 면책 조항의 확대가 필요하다는 것이다. 그렇지 않을 경우, 우리의 젊은이들은 늘 잠재적인 범법자의 신분에 놓이고, 법이란 게 기껏 기술의 발목을 잡는다는 비난에 직면할 것이다. 페라리를 타고 고속도로에 올랐는데, 육십 킬로미터 표지판이 떡 버티고 있다면 모두가 불편하고, 불행하다. 그것은 안전과는 별개 문제다.

특히 개정 저작권법 발효 이후 저작권에 대한 관심이 부쩍 커지고 있다. 사이버 세계가 더욱 그러하다. 무심코 실행한 한 번의 클릭으로 범죄자 낙인이 찍힐지 모른다는 우려 때문이다. 여기에 필자가 고심 끝에 정리한 저작권 오계명을 독자를 위해 소개한다.

첫째, 업로드와 다운로드는 하늘과 땅 차이다. 보통 저작물을 다운로드 받아 자신의 피시에 보관하고 활용하는 것은 괜찮다. 명백한 불법 저작물이 아닌 이상 사적 이용은 위법이 아닌 것이다. 그러나 업로드는 다른 사람이 자유롭게 이용할 수 있는 상태에 놓이게 하므로 전송권 침해다. 특히 피투피 사이트는 구조상 다운로드와 업로드가 동시에 이뤄지므로 조심해야 한다.

둘째, 홈페이지의 성격이다. 흔히 '홈'이라는 이름 때문에 개인적 공간이라고 생각하기 쉽지만, 다중이 들락거릴 정도면 공적 공간이 된다. 포털 안에 지은 집이니 포털에서 보호해 주겠거니 생각해서도 안 된다. 법적 책임은 스스로 져야 한다.

셋째, 유료의 유혹이다. 이용자가 영화나 드라마, 음악을 다운 받는 과정에 돈을 냈다고 해서 저작권이 해결된 것은 아니다. 사이트 자체가 불법이면 거기서 이루어지는 거래 또한 불법이다. 그럼 돈은 뭐냐고? 물건을 옮겨 오는 데 필요한 운송료 혹은 택배비로 보면 된다. 물건 값은 아직

치르지 않은 것이다.

넷째, 공짜 저작물을 활용하자. 블로그나 미니홈피를 꾸미고 싶으면 권리 관계가 애매한 저작물을 쓰기보다 저작권위원회의 자유이용사이트 방문을 권한다. 아직 빈약하지만 음악과 사진 등 기간이 만료되거나 기증 받은 저작물을 공짜로 쓸 수 있다. 이곳에서는 시시엘 제도도 안내하고 있다. 스스로 권리를 규정한 등록제도의 변형이면서 국제적 신인도도 있어 활용가치가 높다.

다섯째, 저작권 침해로 고소당해도 당황하지 말아야 한다. 초범이고 사안이 경미한 경우 교육조건부 기소유예의 대상이 된다. 한 번 실수는 봐준다는 것이다. 하루 교육만 받으면 법적 책임에서 자유롭다. 과시욕도 자제해야 한다. 홈피를 화려하게 장식하기 위해 남의 저작물을 훔쳐 꾸미는 불법 공간보다는, 조촐해도 평화롭고 당당한 합법공간이 훨씬 낫다.

# 찾아보기

손수호(孫守鎬)는 경주에서 부산으로 가는 지방도로변 작은 마을에서 태어났다.
울주군 두동면 삼정리. 반구대 상류에 대곡댐이 건설되면서 물에 잠겼다.
경희대 법학과를 졸업하고 경향신문에 입사했다가 국민일보로 옮겨 오랫동안
문화부 기자로 일했고, 문화부장과 부국장, 논설위원을 지냈다. 미국 미주리대학교
저널리즘스쿨에서 공부했고, 경희대 대학원에서 언론학 박사학위를 취득했다.
경희대, 중앙대, 건국대, 숙명여대, 동아예술대 등에 출강하다 현재는 인덕대
교수로 있다. 한국기자협회가 제정한 '이달의 기자상', 한국출판연구소의
'한국출판학술상'을 받았다. 한국출판문화산업진흥원의 '이달의 좋은책' 선정위원,
한국저작권위원회 위원, 한국공예 · 디자인문화진흥원 이사를 지냈다.
저서로 『책을 만나러 가는 길』(1996), 『도시의 표정』(2013) 등이 있다.

# 문화의 풍경
## 저널리스트가 쓴 문화예술론

손수호

**초판1쇄 발행** 2010년 11월 15일 **초판3쇄 발행** 2017년 8월 1일 **발행인** 李起雄 **발행처** 悅話堂
경기도 파주시 광인사길 25 파주출판도시 전화 031-955-7000, 팩스 031-955-7010
www.youlhwadang.co.kr  yhdp@youlhwadang.co.kr
**등록번호** 제10-74호 **등록일자** 1971년 7월 2일
**편집** 이수정 조윤형 백태남 **북디자인** 공미경 이민영 **인쇄 제책** (주)상지사피앤비

* 값은 뒤표지에 있습니다.  ISBN 978-89-301-0378-7

**Landscape of Culture** © 2010 by Shon Suho. Published by Youlhwadang Publishers. Printed in Korea.

이 도서의 국립중앙도서관 출판시도서목록(CIP)은 e-CIP 홈페이지(http://www.nl.go.kr/ecip)에서 이용하실 수 있습니다.
(CIP제어번호: CIP2010003928)

이 책에 실린 도판 중 저작권자의 연락처를 알 수 없거나 연락이 이뤄지지 않은 경우,
우선 사용하였으나 이후 연락이 닿으면 도판사용에 관한 적절한 조치를 취할 것임을 밝혀 둔다.
아래는 도판 제공자 목록으로, 앞의 숫자는 페이지 번호이다.

**14** 김현기 **21** 윤여홍 **23** 아래: Tate Gallery, London **27** 아래: 겸재정선미술관
**34, 37** 출판도시문화재단 **41** 김민회 **46** 진복숙 **78** 김태수 **84** 백남준예술센터 **87** 이경희
**93** 월간미술 **100** 정종미 **103** 김호석 **106** 이상원 **109** 조영하 **111** 이옥경 **115** 신옥주 박정환
**128** 조현 **156** 시드페이퍼 **162** 박대성 **169** 박강섭 **181** Creative Commons **183** 열린책들